海报招贴设计 必修课
（Illustrator版）

梁晓龙 编著

清华大学出版社
北京

内 容 简 介

本书是实用性很强的海报招贴设计书籍,注重海报招贴设计的理论及项目应用。全书循序渐进地讲解了理论知识、软件操作。

本书共分7章,内容包括认识海报招贴设计、海报招贴设计中的色彩搭配、海报招贴设计中的版式、海报招贴设计的风格、商业海报招贴设计、影视与文化海报招贴设计、公益海报招贴设计。对第5~7章中的项目进行了细致的理论解析和项目软件操作步骤讲解。

本书针对初、中级专业从业人员,可以作为各大院校海报招贴设计、平面设计、插画设计专业,以及社会培训机构的教材。

本书封面贴有清华大学出版社防伪标签,无标签者不得销售。

版权所有,侵权必究。举报:010-62782989,beiqinquan@tup.tsinghua.edu.cn。

图书在版编目(CIP)数据

海报招贴设计必修课:Illustrator版 / 梁晓龙编著. —北京:清华大学出版社,2021.11(2025.1重印)
ISBN 978-7-302-59231-0

Ⅰ.①海… Ⅱ.①梁… Ⅲ.①宣传画-设计-图形软件 Ⅳ.① J218.1 ② TP391.412

中国版本图书馆 CIP 数据核字 (2021) 第 191878 号

责任编辑:韩宜波
封面设计:杨玉兰
责任校对:李玉茹
责任印制:沈 露

出版发行:清华大学出版社
网　　址:https://www.tup.com.cn,https://www.wqxuetang.com
地　　址:北京清华大学学研大厦 A 座　　　　邮　编:100084
社 总 机:010-83470000　　　　邮　购:010-62786544
投稿与读者服务:010-62776969,c-service@tup.tsinghua.edu.cn
质 量 反 馈:010-62772015,zhiliang@tup.tsinghua.edu.cn

印 装 者:三河市人民印务有限公司
经　　销:全国新华书店
开　　本:185mm×260mm　　印　张:15.25　　字　数:371千字
版　　次:2022 年 1 月第 1 版　　印　次:2025 年 1 月第 4 次印刷
定　　价:79.80 元

产品编号:090310-01

前言 Preface

Illustrator是Adobe公司推出的矢量绘图软件，广泛应用于平面设计、海报设计、插画设计等。鉴于Illustrator在海报招贴设计中的应用度之高，我们编写了本书。本书选择海报招贴设计中最为实用的经典案例，涵盖了海报招贴设计的多个应用方向。

本书分为两大部分，第一部分为理论知识，详细介绍从事海报招贴设计需要掌握的基础知识、技巧；第二部分为应用型项目实战，从项目的设计思路到制作步骤进行详细介绍，使读者既可以掌握海报招贴设计的理论，又可以掌握Illustrator的相关操作，还可以了解完整的项目制作流程。

本书共分7章，内容安排如下。

第1章　认识海报招贴设计，介绍有关海报招贴设计的概念、应用领域、点线面、图形与图像、文字、设计法则等。

第2章　海报招贴设计中的色彩搭配，讲解同类色搭配、邻近色搭配、类似色搭配、对比色搭配、互补色搭配的应用。

第3章　海报招贴设计中的版式，讲解9种常用的版式类型。

第4章　海报招贴设计的风格，讲解7种海报招贴设计风格。

第5章　商业海报招贴设计，讲解商业海报招贴的类型和品牌服装宣传海报、西餐厅宣传海报、游戏手柄新品宣传海报、旅行社海报、儿童艺术教育培训机构宣传海报、自然风格化妆品海报设计等项目的设计。

第6章　影视与文化海报招贴设计，讲解影视作品与文化海报招贴设计的类型和黑白格调电影宣传招贴、剪影效果电影海报、卡通风格儿童夏令营招贴、个人作品展宣传海报、艺术展宣传海报设计等项目的设计。

第7章　公益海报招贴设计，讲解公益海报招贴设计的类型和公益献血海报、动物保护主题招贴设计、自然生活公益海报 、国风节日海报等项目的设计。

本书特色如下。

◎ 结构合理。本书第1~4章为海报招贴设计基础理论知识，第5~7章为商业海报招贴设计、影视作品与文化海报招贴设计、公益海报招贴设计的项目应用。

◎ 编写细致。第5~7章详细地介绍了海报招贴设计的项目应用，每个项目均包括设计思路、配色方

案、版面构图、同类作品赏析、项目实战和项目步骤,完整度极高,最大限度地展示了项目设计的全流程操作,使读者身临其境般"参与"项目。

◎ 实用性强。精选时下热门应用,同步实际就业方向、应用领域。

本书采用Illustrator 2020版本进行编写,请各位读者使用该版本或更高版本进行练习。如果使用过低的版本,可能会造成源文件无法打开等问题。

本书由梁晓龙编著。参与本书编写和整理工作的人员还有董辅川、王萍、李芳、孙晓军、杨宗香。

本书提供了案例的素材文件、效果文件以及视频文件,扫一扫右侧的二维码,推送到自己的邮箱后下载获取。

由于时间仓促,加之作者水平有限,书中难免存在欠妥之处,敬请广大读者批评和指正。

<div style="text-align:right">编 者</div>

目录 Contents

第1章 认识海报招贴设计 ……………… 1
- 1.1 海报招贴设计的概念 ……………… 2
- 1.2 海报招贴设计的应用领域 ………… 3
- 1.3 海报招贴设计中的点、线、面 …… 4
 - 1.3.1 点 ……………………………… 4
 - 1.3.2 线 ……………………………… 5
 - 1.3.3 面 ……………………………… 5
- 1.4 海报招贴设计中的图形与图像 …… 6
 - 1.4.1 图形 …………………………… 7
 - 1.4.2 图像 …………………………… 8
- 1.5 海报招贴设计中的文字 …………… 8
 - 1.5.1 标题文字 ……………………… 9
 - 1.5.2 辅助性文字 …………………… 10
- 1.6 海报招贴设计中的六个法则 ……… 10
 - 1.6.1 比例 …………………………… 11
 - 1.6.2 平衡 …………………………… 12
 - 1.6.3 反复 …………………………… 12
 - 1.6.4 渐变 …………………………… 13
 - 1.6.5 强调 …………………………… 13
 - 1.6.6 和谐 …………………………… 14

第2章 海报招贴设计中的色彩搭配 … 15
- 2.1 同类色搭配 ………………………… 17
- 2.2 邻近色搭配 ………………………… 20
- 2.3 类似色搭配 ………………………… 23
- 2.4 对比色搭配 ………………………… 26
- 2.5 互补色搭配 ………………………… 29

第3章 海报招贴设计中的版式 ……… 32

 3.1 骨骼型 ………………………………… 34
 3.2 对称型 ………………………………… 35
 3.3 中轴型 ………………………………… 36
 3.4 分割型 ………………………………… 37
 3.5 满版型 ………………………………… 38
 3.6 曲线型 ………………………………… 39
 3.7 倾斜型 ………………………………… 40
 3.8 放射型 ………………………………… 41
 3.9 三角形 ………………………………… 42

第4章 海报招贴设计的风格 ……… 45

 4.1 极简风格 ……………………………… 47
 4.2 三维风格 ……………………………… 48
 4.3 矢量风格 ……………………………… 49
 4.4 波普风格 ……………………………… 50
 4.5 复古风格 ……………………………… 51
 4.6 抽象风格 ……………………………… 52
 4.7 插画风格 ……………………………… 53

第5章 商业海报招贴设计 …………… 55

 5.1 商业海报招贴的类型 ………………… 57
 5.1.1 服饰行业商业海报 …………… 58
 5.1.2 食品行业商业海报 …………… 59
 5.1.3 化妆品商业海报 ……………… 60
 5.1.4 电子产品商业海报 …………… 61
 5.1.5 房地产行业商业海报 ………… 62
 5.1.6 汽车行业商业海报 …………… 63
 5.1.7 旅游行业商业海报 …………… 64
 5.1.8 教育行业商业海报 …………… 65
 5.2 品牌服装宣传海报 …………………… 66
 5.2.1 设计思路 ……………………… 66
 5.2.2 配色方案 ……………………… 66
 5.2.3 版面构图 ……………………… 67
 5.2.4 同类作品欣赏 ………………… 68
 5.2.5 项目实战 ……………………… 69
 5.3 西餐厅宣传海报 ……………………… 73
 5.3.1 设计思路 ……………………… 74

5.3.2 配色方案 …………………………… 74	
5.3.3 版面构图 …………………………… 75	
5.3.4 同类作品欣赏 ……………………… 76	
5.3.5 项目实战 …………………………… 77	

5.4 游戏手柄新品宣传海报 ………………… 88
 5.4.1 设计思路 …………………………… 88
 5.4.2 配色方案 …………………………… 89
 5.4.3 版面构图 …………………………… 89
 5.4.4 同类作品欣赏 ……………………… 90
 5.4.5 项目实战 …………………………… 91

5.5 旅行社海报 …………………………………… 97
 5.5.1 设计思路 …………………………… 98
 5.5.2 配色方案 …………………………… 98
 5.5.3 版面构图 …………………………… 99
 5.5.4 同类作品欣赏 ……………………… 100
 5.5.5 项目实战 …………………………… 101

5.6 儿童艺术教育培训机构宣传海报 ……… 107
 5.6.1 设计思路 …………………………… 107
 5.6.2 配色方案 …………………………… 108
 5.6.3 版面构图 …………………………… 109
 5.6.4 同类作品欣赏 ……………………… 110
 5.6.5 项目实战 …………………………… 110

5.7 自然风格化妆品海报设计 ……………… 116
 5.7.1 设计思路 …………………………… 116
 5.7.2 配色方案 …………………………… 117
 5.7.3 版面构图 …………………………… 118
 5.7.4 同类作品欣赏 ……………………… 118
 5.7.5 项目实战 …………………………… 119

第6章 影视与文化海报招贴设计 … 126

6.1 影视作品海报招贴设计的类型 ………… 128
 6.1.1 爱情题材 …………………………… 129
 6.1.2 动作题材 …………………………… 130
 6.1.3 科幻题材 …………………………… 131
 6.1.4 悬疑题材 …………………………… 132
 6.1.5 喜剧题材 …………………………… 133
 6.1.6 动画题材 …………………………… 134

6.2 文化海报招贴设计的类型 ……………… 135
 6.2.1 文化娱乐海报招贴 ………………… 136
 6.2.2 展览海报招贴 ……………………… 137

6.3 黑白格调电影宣传招贴 ………………… 138
 6.3.1 设计思路 …………………………… 138
 6.3.2 配色方案 …………………………… 138
 6.3.3 版面构图 …………………………… 139
 6.3.4 同类作品欣赏 ……………………… 139
 6.3.5 项目实战 …………………………… 140

6.4 剪影效果电影海报 ……………………… 145
 6.4.1 设计思路 …………………………… 145
 6.4.2 配色方案 …………………………… 146
 6.4.3 版面构图 …………………………… 147
 6.4.4 同类作品欣赏 ……………………… 147
 6.4.5 项目实战 …………………………… 148

6.5 卡通风格儿童夏令营招贴 ……………… 157
 6.5.1 设计思路 …………………………… 157
 6.5.2 配色方案 …………………………… 158

6.5.3 版面构图 ... 158
6.5.4 同类作品欣赏 ... 159
6.5.5 项目实战 ... 160

6.6 个人作品展宣传海报 ... 165
6.6.1 设计思路 ... 165
6.6.2 配色方案 ... 165
6.6.3 版面构图 ... 166
6.6.4 同类作品欣赏 ... 167
6.6.5 项目实战 ... 168

6.7 艺术展宣传海报设计 ... 177
6.7.1 设计思路 ... 177
6.7.2 配色方案 ... 178
6.7.3 版面构图 ... 179
6.7.4 同类作品欣赏 ... 179
6.7.5 项目实战 ... 180

第7章 公益海报招贴设计 ... 189

7.1 公益海报招贴设计的类型 ... 191
7.1.1 保护环境公益海报 ... 192
7.1.2 保护动物公益海报 ... 193
7.1.3 生命健康公益海报 ... 194
7.1.4 公民素质公益海报 ... 195

7.2 公益献血海报 ... 196
7.2.1 设计思路 ... 196
7.2.2 配色方案 ... 196

7.2.3 版面构图 ... 197
7.2.4 同类作品欣赏 ... 198
7.2.5 项目实战 ... 199

7.3 动物保护主题招贴设计 ... 203
7.3.1 设计思路 ... 203
7.3.2 配色方案 ... 204
7.3.3 版面构图 ... 205
7.3.4 同类作品欣赏 ... 205
7.3.5 项目实战 ... 206

7.4 自然生活公益海报 ... 210
7.4.1 设计思路 ... 210
7.4.2 配色方案 ... 211
7.4.3 版面构图 ... 212
7.4.4 同类作品欣赏 ... 212
7.4.5 项目实战 ... 213

7.5 国风节日海报 ... 221
7.5.1 设计思路 ... 221
7.5.2 配色方案 ... 222
7.5.3 版面构图 ... 223
7.5.4 同类作品欣赏 ... 223
7.5.5 项目实战 ... 224

第 1 章

认识海报招贴设计

1.1 海报招贴设计的概念

　　海报招贴设计是视觉传达设计的应用领域之一，通过将图形、图像、文字等进行合理的编排，以恰当的形式将信息传递给广大受众。

　　海报招贴设计的类型、版式、色彩、风格等因素会影响海报招贴的整体呈现效果。类型可以将海报进行不同应用领域的划分；版式决定了整体的版面布局；色彩影响着海报呈现的视觉效果；风格是让画面统一和谐的隐性元素。

1.2 海报招贴设计的应用领域

海报招贴大致可分为商业和公益两大类别。商业领域海报招贴：包括服装行业、食品行业、影视剧行业、化妆品行业、房地产行业、教育行业、旅游行业等营利性行业的海报招贴。公益领域：包括以保护动物与环境、关注人类生命健康安全、提升公民素质教育等为主题的公益海报。

1.3 海报招贴设计中的点、线、面

点、线、面是平面设计中的基本元素，点是组成图形的基础，线是由点串联形成的，而面又是由无数条线所构成的。

点具有双面性，既有积极性，又有消极性。积极性是指点能形成视觉重心，消极性是指点也能使画面杂乱无章。

线分为直线和曲线。直线给人一种规则、正直的感觉；曲线则给人以柔美的感觉。比如通常用曲线来形容女性的身材。曲线与直线相结合，更具有装饰性，使画面效果变得更多样化。

面是由点与线组成的，但又不同于点与线。面有大小、形状之分，面与面的构成关系有很多，也正是因为这样，画面才更加丰富多彩。

1.3.1 点

这是一款鼠标的宣传海报设计作品。采用重心型的构图方式，将产品在版面中间部位以一个点的状态呈现，极具视觉吸引力。而且版面上下两端的文字不仅直接传达信息，同时也让海报的细节效果更加丰富。

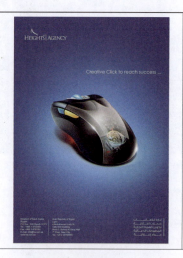

色彩点评：
- 海报以蓝色为主色调，以适中的明度给人科技、高端的印象。
- 产品的深色，将其在版面中凸显出来，同时也增强了视觉稳定性。

CMYK：92,67,6,0　CMYK：67,19,3,0
CMYK：78,72,67,33　CMYK：0,22,84,0

推荐色彩搭配：

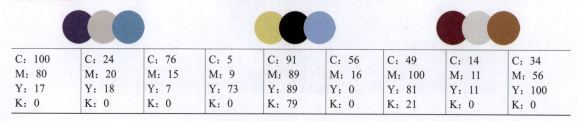

C: 100	C: 24	C: 76	C: 5	C: 91	C: 56	C: 49	C: 14	C: 34
M: 80	M: 20	M: 15	M: 9	M: 89	M: 16	M: 100	M: 11	M: 56
Y: 17	Y: 18	Y: 7	Y: 73	Y: 89	Y: 0	Y: 81	Y: 11	Y: 100
K: 0	K: 0	K: 0	K: 0	K: 79	K: 0	K: 21	K: 0	K: 0

1.3.2 线

这是一款饮料的创意海报设计作品。采用极简的设计风格，将父亲陪伴孩子骑车走过的弯曲路线插画作为展示主图，以简单直观的方式表明了海报的宣传主题。而且大面积的留白，为受众营造了一个广阔的想象空间。

色彩点评：

- 海报以可口可乐的品牌标准红为主色，给人醒目、积极的印象。
- 少量白色的运用，中和了红色的刺激感，同时增强了海报的稳定性。

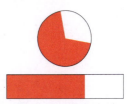

CMYK：0,98,93,0　CMYK：0,0,0,0

推荐色彩搭配：

C：94	C：11	C：53	C：7	C：6	C：31
M：89	M：87	M：100	M：7	M：25	M：100
Y：78	Y：65	Y：75	Y：5	Y：96	Y：100
K：69	K：0	K：29	K：0	K：0	K：1

1.3.3 面

这是电影*Inside Out*的宣传海报设计作品。将电影主题以插画的形式在版面中以较大的面积进行呈现，可以让受众了解到更多内容。主次分明的文字，不仅可以直接传达信息，同时也让海报的视觉效果变得更加饱满。

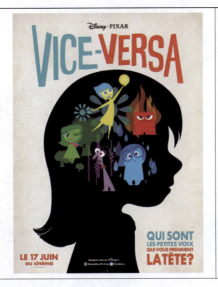

色彩点评：

- 深色的轮廓，以无彩色给人稳重的感受。
- 少量红色、青色、黄色等色彩的运用，在对比中丰富了海报的色彩质感。

CMYK：5,5,10,0　CMYK：92,88,89,80

CMYK：1,93,100,0　CMYK：73,2,30,0

推荐色彩搭配：

C: 73	C: 2	C: 92	C: 21	C: 11	C: 100	C: 22	C: 85	C: 7
M: 5	M: 7	M: 88	M: 72	M: 15	M: 80	M: 100	M: 47	M: 0
Y: 4	Y: 94	Y: 89	Y: 100	Y: 21	Y: 35	Y: 79	Y: 55	Y: 53
K: 0	K: 0	K: 80	K: 0	K: 0	K: 0	K: 0	K: 0	K: 0

1.4 海报招贴设计中的图形与图像

通常来说，图形与图像在海报招贴中占据了较大的版面，相对于单纯的文字来说，其视觉传达可以给人的视觉感知带来更强烈、更直接的触动，同时也可以跨越地域、语言、文化的障碍传递信息，达到无声感染的艺术效果。

图形，既可以是规整的几何图形，也可以是不规则的任意图形。在版面中合理运用图形，一方面可以增强版面的视觉聚拢感，另一方面也可以让版面的视觉效果变得更加饱满、丰富。

图像，多为拍摄的人物、食物、场景等。将图像作为海报展示主图，既可以更为直接真实地展示海报主题，也可以增强海报的直观性与说明性。

第1章 认识海报招贴设计

1.4.1 图形

这是一幅以舞蹈为主题的海报设计作品。将舞者腾空跃起的造型作为展示主图，给人优雅、律动的视觉感受。而且与舞者穿插的矩形框，可将受众的注意力全部集中于此，同时也让版面更具层次感和立体感。

色彩点评：

- 海报以明度偏高的紫色为主色调，在与白色的结合下，尽显版面的整洁与高端。
- 深色人物，以较低的纯度增强了视觉稳定性。

CMYK：73,73,0,0　CMYK：0,0,0,0
CMYK：96,95,78,72

推荐色彩搭配：

C: 55	C: 96	C: 89	C: 7	C: 94	C: 34
M: 60	M: 100	M: 100	M: 9	M: 92	M: 39
Y: 0	Y: 50	Y: 3	Y: 58	Y: 82	Y: 0
K: 0	K: 4	K: 0	K: 0	K: 75	K: 0

7

1.4.2 图像

这是电影The Secret Life of Pets的宣传海报设计作品。采用中轴型的构图方式，将电影中的宠物图像作为展示主图，给人欢快、活跃的感受。而且在海报上下两端呈现的文字，极具艺术性与趣味性，使受众一目了然。

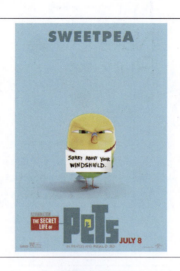

色彩点评：
- 海报以蓝色为背景主色调，给人自然、清新的印象。
- 少量黄色、红色、青色的运用，在对比中丰富了海报的色彩质感。

CMYK：41,0,9,0　CMYK：76,31,36,0
CMYK：8,9,76,0　CMYK：21,95,100,0

推荐色彩搭配：

| C：84　M：48　Y：47　K：0 | C：38　M：3　Y：54　K：0 | C：27　M：86　Y：47　K：0 | C：6　M：3　Y：69　K：0 | C：87　M：86　Y：70　K：57 | C：41　M：0　Y：9　K：0 | C：18　M：87　Y：71　K：0 | C：44　M：7　Y：16　K：0 | C：45　M：56　Y：100　K：2 |

1.5 海报招贴设计中的文字

海报招贴设计除了应用基本的颜色、图形、图像之外，文字也是非常重要且不可缺少的元素。在海报招贴中，文字大致可以分为标题文字和辅助性文字。

标题文字，顾名思义就是海报中的主标题文字，用于传达海报的主要信息。

辅助性文字，可以对标题文字或者商品等进行详细说明，具有补充解释的作用。而且辅助性文字还可以增强版面的细节效果，在与标题文字的大小对比中，让版面达到和谐、平衡的状态。

1.5.1 标题文字

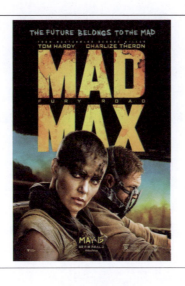

这是电影Mad Max Fury Road的宣传海报设计作品。采用满版型的构图方式，将电影场景作为展示主图，给人刺激、惊险的感受。锈迹斑斑的主标题文字，放置于人物后方，可增强空间感。

色彩点评：

- 海报整体以深色为主色调，将版面内容清楚地凸显出来。
- 少量明度偏高的黄色、青色的点缀，中和了深色的压抑感。

CMYK：93,88,89,80　CMYK：3,0,89,0
CMYK：76,13,25,0　CMYK：0,67,98,0

推荐色彩搭配：

C: 56	C: 3	C: 86	C: 4	C: 83	C: 26	C: 38	C: 7	C: 71
M: 68	M: 50	M: 84	M: 2	M: 49	M: 27	M: 95	M: 7	M: 60
Y: 100	Y: 100	Y: 93	Y: 91	Y: 53	Y: 54	Y: 100	Y: 53	Y: 58
K: 20	K: 0	K: 78	K: 0	K: 1	K: 0	K: 5	K: 0	K: 9

1.5.2 辅助性文字

这是一幅创意字体海报设计作品。将文字与几何图形穿插摆放，让海报极具层次感和立体感。而且使用大小不一的正圆，让版面变得更加饱满、丰富。在主标题文字上方，以较小字号呈现的辅助性文字具有解释说明的作用。

色彩点评：
- 海报以黑色和浅灰色为主色调，无彩色的运用尽显海报的高级与时尚。
- 亮黄色的运用，在与黑色的经典搭配中十分引人注目。

CMYK：93,88,89,80　CMYK：6,5,4,0
CMYK：3,0,91,0

推荐色彩搭配：

C: 94	C: 10	C: 33	C: 19	C: 91	C: 3
M: 92	M: 5	M: 65	M: 16	M: 69	M: 0
Y: 82	Y: 64	Y: 100	Y: 18	Y: 44	Y: 91
K: 75	K: 0	K: 0	K: 0	K: 5	K: 0

1.6 海报招贴设计中的六个法则

海报是现今一种比较大众的宣传方式，要想使自己设计的海报在众多海报中脱颖而出，就要遵循一些规律法则。通常包括六大法则：比例、平衡、反复、渐变、强调、和谐。

比例：在构图安排上把色彩、图形、图像、文字等设计要素按照不同数量、位置、大小进行合适的摆放，通过设计让各元素之间达到最佳比例搭配。和谐的比例可以使画面看起来更舒服。黄金比例是最具美感的比例，所以在大多数的海报中都会运用黄金比例。

平衡：平衡指的是一种相对稳定的状态，当我们观看一张海报的时候，会不由自主地寻找一个相对稳定的点。所以在进行海报构图的时候，也需要找到一个点，使得画面呈现出相对平衡的状态。

反复：反复就是将同一个图形重复排列与应用，当人们看到这个设计元素被反复使用时，就起到了加强作用。人们的视线就会跟着它们走，从而达到吸睛的视觉效果。

渐变：渐变是一种循序渐进的变化。渐变的最大特点就是使画面更有节奏，从而形成具有律动感的视觉效果。

强调：不同海报的强调手法也会不同，但目的都是让人们在第一时间注意到海报的重点。颜色的强调可以使海报变得多姿多彩，还能增强海报的视觉冲击力；而元素的强调则更能突出主题。

和谐：海报招贴设计通常讲究和谐感，否则就会出现多种风格混乱的现象。和谐的搭配在颜色、内容、版式方面追求和谐美，让人们在看着舒适的同时还能享受到美感。

1.6.1 比例

这是一幅汽车的创意海报设计作品。将一个垂直摆放的汽车作为展示主图，体现出不合常规的感觉。围绕汽车前后叠加摆放的主标题文字，增强了海报的空间立体感。版面中的小文字，与汽车、主标题文字形成恰当的比例关系，让整体达到平稳、和谐的状态。

色彩点评：
- 海报以橙色为主色调，在与黑色的结合下，给人精致、简约的感受。
- 青色的汽车，在橙色背景的衬托下十分醒目。

CMYK：8,22,78,0　CMYK：78,15,22,0
CMYK：82,91,86,76

推荐色彩搭配：

C: 5	C: 91	C: 17	C: 91	C: 7	C: 43	C: 58	C: 81	C: 38
M: 9	M: 61	M: 15	M: 87	M: 48	M: 55	M: 0	M: 91	M: 11
Y: 50	Y: 57	Y: 16	Y: 90	Y: 27	Y: 100	Y: 18	Y: 91	Y: 39
K: 0	K: 12	K: 0	K: 79	K: 0	K: 1	K: 0	K: 76	K: 0

1.6.2 平衡

这是电影Wonder的宣传海报设计作品。将电影主人公放置在画面左下角，结合中间摆放的白色文字，画面显得简单、整洁。由于画面主体比较偏下，上方的大面积空白显得十分空旷。而顶部小文字的添加，可以使整体达到一个平衡状态。

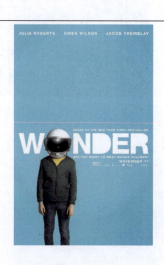

色彩点评：

- 海报以蓝色为主色调，以适中的明度给人理性的感受，与电影主题相吻合。
- 白色的文字，与蓝色背景相结合，尽显版面的纯净与大方。

CMYK: 58,0,11,0　CMYK: 0,0,0,0
CMYK: 87,57,72,20

推荐色彩搭配：

C: 59	C: 0	C: 93	C: 17	C: 84	C: 47	C: 40	C: 7	C: 89
M: 0	M: 10	M: 88	M: 8	M: 52	M: 9	M: 100	M: 7	M: 56
Y: 12	Y: 74	Y: 89	Y: 9	Y: 33	Y: 31	Y: 62	Y: 58	Y: 74
K: 0	K: 0	K: 80	K: 0	K: 0	K: 0	K: 2	K: 0	K: 20

1.6.3 反复

这是一幅创意海报设计作品。采用满版型的构图方式，将简笔画小人以反复的形式在版面中重复呈现，可以极大限度地加强人们对海报的视觉印象，同时反复中的不同也会显得格外突出醒目。

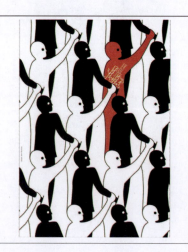

色彩点评：

- 海报以黑色和白色为主色调，无彩色的运用，让整体效果对比鲜明。
- 一抹红色的点缀，是版面中非常耀眼的存在，极具视觉聚拢感。

CMYK: 93,88,89,80　CMYK: 0,0,0,0
CMYK: 4,100,100,0

第1章　认识海报招贴设计

推荐色彩搭配：

| C：93
M：88
Y：89
K：80 | C：31
M：87
Y：58
K：0 | C：9
M：9
Y：7
K：0 | C：99
M：100
Y：51
K：0 | C：4
M：22
Y：73
K：0 | C：69
M：61
Y：56
K：7 |

1.6.4 渐变

这是电影Black Swan的宣传海报设计作品。以一只黑天鹅作为基本轮廓，其中以渐变形式呈现的主人公跳舞姿态，极具视觉冲击力，给人一种随着旋律翩翩起舞的视觉动感。而且主次分明的文字，不仅可以直接传达信息，同时也让细节效果更饱满。

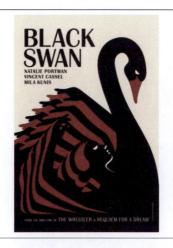

色彩点评：
- 海报以浅色为背景主色调，将版面内容清楚地凸显出来。
- 黑色和红色的经典组合，营造了优雅、高端的视觉氛围。

CMYK：2,5,16,0　CMYK：93,88,89,80
CMYK：39,100,100,8

推荐色彩搭配：

| C：45
M：96
Y：94
K：13 | C：4
M：26
Y：53
K：0 | C：93
M：88
Y：89
K：80 | C：18
M：16
Y：14
K：0 | C：93
M：66
Y：63
K：24 | C：19
M：43
Y：62
K：0 | C：48
M：100
Y：100
K：29 | C：13
M：9
Y：44
K：0 | C：80
M：71
Y：13
K：0 |

1.6.5 强调

这是一幅创意海报设计作品。将渐变立体圆环作为元素，极具未来感。而且在其周围主次分明的文字，具有解释说明与丰富版面细节效果的双重作用。超出画面的部分，具有较好的视觉延展性。

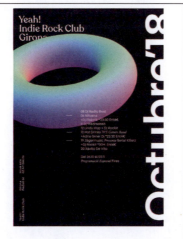

色彩点评：
- 海报以黑色为背景主色调，无彩色的运用，可以清楚地凸显版面内容。
- 紫色到青色的渐变圆环，打破了纯色背景的单调与枯燥感。

CMYK：93,88,89,80　CMYK：36,76,0,0
CMYK：60,0,53,0　CMYK：84,66,0,0

13

推荐色彩搭配:

C: 85	C: 93	C: 52	C: 0	C: 98	C: 1	C: 49	C: 79	C: 20	
M: 69	M: 88	M: 84	M: 45	M: 78	M: 15	M: 0	M: 71	M: 71	
Y: 16	Y: 89	Y: 0	Y: 38	Y: 0	Y: 0	Y: 53	Y: 44	Y: 64	Y: 41
K: 0	K: 80	K: 0	K: 0	K: 0	K: 0	K: 0	K: 29	K: 0	

1.6.6 和谐

这是一幅国外创意插画海报设计作品。采用插画设计风格,将鸟儿演唱会的插画场景作为展示主图,就好像美妙的音乐在我们耳边环绕,具有很强的视觉代入感。而且不同造型、不同姿态的鸟儿既让画面变得更加欢快、活跃,也让海报尽显统一与和谐。

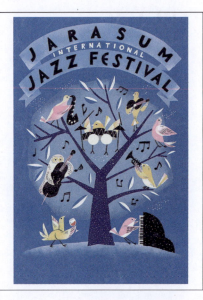

色彩点评:

- 海报以蓝色为主色调,以适中的明度营造了浪漫、舒适的氛围。
- 粉色、橙色的运用,在蓝色背景衬托下,为海报增添了几分愉悦与温馨。

CMYK: 82,47,0,0 CMYK: 93,88,89,80
CMYK: 0,19,75,0 CMYK: 5,42,0,0

推荐色彩搭配:

C: 100	C: 1	C: 81	C: 53	C: 53	C: 100	C: 4	C: 44	C: 18
M: 95	M: 5	M: 79	M: 100	M: 18	M: 96	M: 30	M: 100	M: 13
Y: 42	Y: 62	Y: 75	Y: 57	Y: 0	Y: 58	Y: 69	Y: 97	Y: 13
K: 0	K: 0	K: 57	K: 11	K: 0	K: 22	K: 0	K: 13	K: 0

第 2 章

海报招贴设计中的色彩搭配

两种或两种以上的颜色搭配在一起，由于相互之间的影响，产生的差别现象称为色彩的对比。色彩对比的类型分为同类色对比、邻近色对比、类似色对比、对比色对比和互补色对比。通常根据两种颜色在色相环内相隔的角度，来定义是哪种对比类型。但是在实际情况中，两种颜色之间的关系定义是比较模糊的，比如相隔15°的为同类色对比，30°为邻近色对比，而20°就很难定义，所以概念不应死记硬背，要多理解。其实20°的色相对比与30°或15°的区别都不算大，色彩感受都是非常接近的。

- 同类色对比

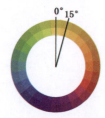

- 同类色是指在24色色相环中，相隔15°左右的两种颜色。
- 同类色对比极其微弱，给人的感觉是单纯、柔和的，无论总的色相倾向是否鲜明，整体的色彩基调都是非常统一协调的。

- 邻近色对比

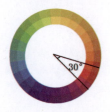

- 邻近色是指在色相环中相隔30°左右的两种颜色，并且两种颜色组合搭配在一起，会让整体画面具有协调统一的效果。
- 如红、橙、黄以及蓝、绿、紫都分别属于邻近色的范围。

- 类似色对比

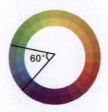

- 在色环中相隔60°左右的颜色为类似色。
- 例如，红和橙、黄和绿等均为类似色。
- 类似色由于色相对比不强烈，给人一种舒适、和谐且不单调的感觉。

- 对比色对比

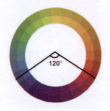

- 在色相环中相隔120°到150°之间的两种颜色，属于对比色关系，如橙与紫、黄与蓝等色组。
- 对比色给人一种强烈、明快、醒目、具有冲击力的感觉，容易引起视觉疲劳和精神亢奋。

- 互补色对比

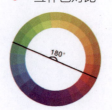

- 在色环中相隔180°左右的为互补色。这样的色彩搭配可以产生最强烈的刺激作用，对人的视觉具有最强的吸引力。
- 互补色对比的效果最为强烈、刺激，属于最强对比，如红与绿、黄与紫、蓝与橙等色组。

2.1 同类色搭配

色彩调性： 清丽、时尚、协调、积极、舒适

常用主题色：

| CMYK：6,20,88,0 | CMYK：100,99,55,21 | CMYK：46,100,27,0 | CMYK：53,7,98,0 | CMYK：18,80,37,0 | CMYK：4,38,81,0 |

常用色彩搭配：

CMYK：6,20,88,0 CMYK：27,38,75,0	CMYK：100,99,55,21 CMYK：84,66,14,0	CMYK：46,100,27,0 CMYK：69,100,14,0	CMYK：53,7,98,0 CMYK：38,6,96,0
金色搭配浅卡其黄色，两种黄色调的颜色搭配，容易让人联想到丰收、财富，所以给人一种积极向上的感觉。	深蓝色搭配青蓝色，蓝色调之间的搭配，给人一种柔和、深邃而纯粹的感觉。	三色堇紫搭配水晶紫色，这种纯度较高的搭配，会给人一种华丽、神秘、高贵的视觉印象。	苹果绿色搭配黄绿色，会使整体画面洋溢春天的气息，是生机、自然和朝气的象征。

配色速查

温暖

| CMYK：4,26,50,0 |
| CMYK：5,38,72,0 |
| CMYK：6,51,93,0 |
| CMYK：41,65,100,2 |

自然

| CMYK：52,5,51,0 |
| CMYK：73,7,73,0 |
| CMYK：85,40,100,3 |
| CMYK：90,54,100,26 |

理智

| CMYK：39,2,3,0 |
| CMYK：51,6,4,0 |
| CMYK：75,26,0,0 |
| CMYK：85,50,21,0 |

高端

| CMYK：8,29,0,0 |
| CMYK：29,51,4,0 |
| CMYK：41,74,8,0 |
| CMYK：73,100,46,7 |

这是一幅电影的海报设计作品。将电影中的故事情节以插画的形式进行呈现,给受众直观醒目的视觉感受。而且几何图形的运用,具有很强的视觉聚拢效果。在版面上下两端呈现的文字,在主次分明中直接传达信息。

色彩点评:

- 海报整体以青色为主色调,在不同纯度变化中,让画面具有层次感和立体感。
- 少量白色的运用,提高了整个画面的亮度。

CMYK:100,84,60,33 CMYK:77,22,19,0
CMYK:41,15,15,0

推荐色彩搭配:

C: 61	C: 100	C: 67	C: 100	C: 31	C: 57	C: 100	C: 78	C: 0
M: 0	M: 70	M: 21	M: 20	M: 9	M: 7	M: 89	M: 23	M: 25
Y: 40	Y: 58	Y: 0	Y: 11	Y: 0	Y: 54	Y: 65	Y: 21	Y: 100
K: 0	K: 20	K: 0	K: 0	K: 0	K: 0	K: 49	K: 0	K: 0

这是一款演唱会的海报设计作品。整个海报以简单的几何图形作为展示元素,给人简约、精致、活跃的视觉印象。

色彩点评:

- 海报整体以红色为主色调,在同类色的变化中,增强了画面的层次感,打破了纯色的枯燥与乏味。
- 少量白色的运用,提高了画面的亮度,同时中和了红色的艳丽感。

CMYK:0,93,89,0 CMYK:0,78,75,0
CMYK:0,51,32,0

推荐色彩搭配:

C: 0	C: 0	C: 0	C: 1	C: 0	C: 9	C: 0	C: 93	C: 0
M: 100	M: 75	M: 34	M: 58	M: 24	M: 89	M: 90	M: 88	M: 32
Y: 100	Y: 75	Y: 61	Y: 44	Y: 30	Y: 73	Y: 67	Y: 89	Y: 13
K: 0	K: 0	K: 0	K: 0	K: 0	K: 0	K: 0	K: 80	K: 0

第2章 海报招贴设计中的色彩搭配

这是一幅插画版电影海报设计作品。海报采用倾斜型的构图方式,将电影故事情节以插画的形式进行呈现,十分引人注目。而且由几何图形构成的银河星系,给人深邃、遥远的感觉,与电影主题相吻合。

色彩点评:
- 海报整体以明度偏低的深红色为主色调,营造了宇宙辽阔、遥远的氛围。
- 不同纯度的红色的运用,在同类色对比中增强了海报的层次感和立体感。

CMYK:48,92,61,7 CMYK:1,89,47,0
CMYK:64,0,12,0 CMYK:95,91,82,75

推荐色彩搭配:

C:92	C:7	C:5	C:19	C:2	C:67	C:44	C:1	C:39
M:90	M:56	M:7	M:52	M:86	M:22	M:39	M:49	M:99
Y:81	Y:22	Y:51	Y:27	Y:45	Y:20	Y:35	Y:17	Y:100
K:75	K:0	K:0	K:0	K:0	K:0	K:0	K:0	K:6

这是一幅创意海报设计作品。将简单的几何图形作为海报呈现图案,具有简洁明了的视觉特征。而且适当的留白,为受众营造了一个良好的阅读环境。

色彩点评:
- 图案以绿色为主色调,给人自然、生机的感觉。而且同类色的色彩搭配,增强了画面的和谐统一感。
- 浅灰色背景的运用,提升了海报的整体质感。

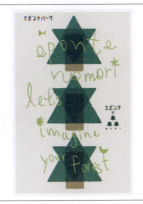

CMYK:79,21,82,0 CMYK:33,4,100,0
CMYK:31,43,78,0

推荐色彩搭配:

C:95	C:79	C:7	C:33	C:44	C:95	C:47	C:40	C:7
M:52	M:21	M:8	M:4	M:57	M:68	M:27	M:4	M:18
Y:100	Y:82	Y:10	Y:100	Y:100	Y:100	Y:96	Y:42	Y:59
K:21	K:0	K:0	K:0	K:2	K:59	K:0	K:0	K:0

2.2 邻近色搭配

色彩调性： 鲜亮、时尚、淡雅、迷人、活泼

常用主题色：

| CMYK：24,98,29,0 | CMYK：6,56,80,0 | CMYK：7,2,68,0 | CMYK：75,8,75,0 | CMYK：64,38,0,0 | CMYK：80,42,22,0 |

常用色彩搭配：

CMYK：24,98,29,0	CMYK：6,56,80,0	CMYK：7,2,68,0	CMYK：64,38,0,0
CMYK：5,84,60,0	CMYK：8,2,75,0	CMYK：74,13,72,0	CMYK：64,84,0,0
宝石红色搭配红橙色，二者均为鲜亮的色彩，容易给人一种华丽、雍容的感觉。	橘红色色彩明度较高，搭配同样亮眼的鲜黄色，整体画面具有一种活力、时尚的视觉效果。	月光黄色搭配碧绿色，整体画面给人一种清新、活泼的视觉印象。	矢车菊蓝色搭配深紫藤色，两者纯度都比较高，呈现优雅、迷人的视觉效果。

配色速查

鲜活

| CMYK：4,39,51,0 |
| CMYK：5,2,50,0 |
| CMYK：73,7,73,0 |
| CMYK：51,6,4,0 |

冷静

| CMYK：77,71,73,41 |
| CMYK：28,4,50,0 |
| CMYK：85,50,21,0 |
| CMYK：52,28,4,0 |

高贵

| CMYK：29,51,4,0 |
| CMYK：41,74,8,0 |
| CMYK：6,50,5,0 |
| CMYK：42,100,79,7 |

鲜明

| CMYK：7,3,86,0 |
| CMYK：91,58,68,20 |
| CMYK：6,51,93,0 |
| CMYK：75,75,75,50 |

第2章 海报招贴设计中的色彩搭配

这是一幅日本插画风格的海报设计作品。将狮子蹲坐在鼓上的插画图案作为展示主图，可爱的动物形象十分引人注目。而且几何图形的运用，既营造出灯光的效果，也将受众注意力全部集中于此。下半部分呈现的文字，在主次分明之间直接传达信息。

色彩点评：

- 海报以橙色和黄色为主色调，在邻近色对比中给人柔和、温暖的感觉。
- 少量蓝色、绿色等冷色调的运用，增强了版面的视觉稳定性。

CMYK：11,53,100,0　CMYK：2,15,91,0
CMYK：60,13,94,0　CMYK：96,70,2,0

推荐色彩搭配：

C：38	C：11	C：93	C：57	C：100	C：2	C：36	C：9	C：32
M：100	M：53	M：89	M：11	M：99	M：11	M：37	M：49	M：87
Y：100	Y：100	Y：86	Y：91	Y：60	Y：89	Y：85	Y：100	Y：84
K：6	K：0	K：78	K：0	K：55	K：0	K：0	K：0	K：0

这是一幅音乐节的海报设计作品。将简笔插画图案作为海报展示主图，以独具创意的方式表达主题，而且勾勒出的不规则图形具有很强的视觉吸引力。

色彩点评：

- 海报整体以红色、橙色、蓝色、绿色等多种邻近色色彩为主色调，在邻近色对比中，营造了活跃、积极的视觉氛围。
- 少量深色的点缀，很好地增强了版面的视觉稳定性，同时也适当中和了颜色的跳跃感。

CMYK：93,50,100,17　CMYK：94,63,27,0
CMYK：0,86,70,0　CMYK：0,35,93,0

推荐色彩搭配：

C：78	C：22	C：3	C：60	C：93	C：24	C：7	C：6	C：32
M：93	M：92	M：36	M：23	M：56	M：19	M：68	M：2	M：0
Y：84	Y：66	Y：75	Y：14	Y：100	Y：18	Y：58	Y：43	Y：33
K：73	K：0	K：0	K：0	K：32	K：0	K：0	K：0	K：0

这是一幅电影的宣传海报设计作品。将电影主人公以扁平化的图案进行呈现,十分引人注目。而且正负形的构图方式,让画面极具创意感与趣味性。在海报顶部呈现的文字,将信息直接传达。

色彩点评:
- 海报整体以橙色为主色调,以适中的明度和纯度给人柔和、温暖的感觉。
- 红色与橙色是邻近色,少量红色的点缀,在与橙色的对比中,丰富了画面的色彩感。

CMYK:0,58,86,0 CMYK:0,0,0,0
CMYK:36,100,100,5

推荐色彩搭配:

C: 0	C: 7	C: 85	C: 40	C: 1	C: 77	C: 35	C: 0	C: 42
M: 42	M: 0	M: 82	M: 93	M: 29	M: 18	M: 65	M: 69	M: 20
Y: 91	Y: 62	Y: 85	Y: 65	Y: 42	Y: 67	Y: 98	Y: 35	Y: 0
K: 0	K: 0	K: 70	K: 3	K: 0	K: 0	K: 0	K: 0	K: 0

这是电影《蓝精灵:失落的村庄》的宣传海报设计作品。采用满版型的构图方式,将电影中的一个场景作为展示主图,极具视觉冲击力,给人一种身临其境的视觉感受。

色彩点评:
- 海报整体以蓝色为主色调,在不同明度的变化中,让画面具有很强的层次感和立体感。
- 紫色与蓝色是邻近色,少量紫色的运用,与蓝色形成了对比,丰富了海报的视觉效果。

CMYK:98,80,5,0 CMYK:84,98,0,0
CMYK:78,25,41,0

推荐色彩搭配:

C: 16	C: 80	C: 75	C: 77	C: 0	C: 65	C: 44	C: 78	C: 11
M: 13	M: 56	M: 9	M: 89	M: 67	M: 69	M: 5	M: 45	M: 10
Y: 13	Y: 0	Y: 38	Y: 0	Y: 13	Y: 89	Y: 31	Y: 95	Y: 43
K: 0	K: 0	K: 0	K: 0	K: 0	K: 36	K: 0	K: 6	K: 0

2.3 类似色搭配

色彩调性： 舒适、温馨、和谐、明亮、轻快

常用主题色：

| CMYK：7,95,71,0 | CMYK：46,92,0,0 | CMYK：97,93,0,0 | CMYK：79,32,31,0 | CMYK：22,14,76,0 | CMYK：4,50,79,0 |

常用色彩搭配：

CMYK：7,95,71,0 CMYK：36,34,40,0	CMYK：46,92,0,0 CMYK：86,77,0,0	CMYK：22,14,76,0 CMYK：84,35,71,0	CMYK：4,50,79,0 CMYK：54,87,67,18
胭脂红搭配深米色，形成鲜明的颜色对比，可以使画面层次变得更为丰富。	深紫藤色搭配宝石蓝色，二者色彩饱和度都比较高，所以给人以稳重、权威的视觉感受。	浅芥末黄色搭配孔雀石绿色，一暖一冷，可以充分展现饱满、热烈的视觉感受。	热带橙色搭配博朗底酒红色，整体画面在健康、欢乐中洋溢着稳重、精致的视觉效果。

配色速查

活力 温暖

CMYK：7,3,86,0	CMYK：5,38,72,0
CMYK：85,50,21,0	CMYK：41,74,8,0
CMYK：40,4,51,0	CMYK：42,100,100,9
CMYK：93,88,89,80	CMYK：12,9,9,0

鲜明 柔和

CMYK：85,50,21,0	CMYK：40,4,51,0
CMYK：9,73,40,0	CMYK：29,51,4,0
CMYK：5,2,50,0	CMYK：4,26,50,0
CMYK：93,88,89,80	CMYK：5,51,27,0

这是一幅创意演出海报设计作品。采用中轴型的构图方式，将一束三维立体的花朵放在版面中间位置，十分引人注目。而且周围适当的留白，让海报具有空间感。主次分明的文字，将信息进行清楚的传达。

色彩点评：
- 红色与橙色是类似色，搭配在一起可以让花朵变得更加醒目突出。
- 画面中少量黑色的运用，中和了背景颜色的艳丽感，增添了些许的稳定性。

CMYK：0,91,79,0　CMYK：0,33,89,0
CMYK：91,89,89,79

推荐色彩搭配：

C：49	C：4	C：93	C：71	C：19	C：3	C：38	C：87	C：0
M：100	M：19	M：88	M：35	M：15	M：7	M：100	M：75	M：46
Y：100	Y：91	Y：89	Y：86	Y：16	Y：93	Y：100	Y：0	Y：96
K：30	K：0	K：80	K：0	K：0	K：0	K：4	K：0	K：0

这是一幅艺术节海报设计作品。整幅海报以一个抽象化的人物造型作为展示主图，以极具创意的方式给人带来很强的艺术感与趣味性。

色彩点评：
- 海报以蓝色、绿色以及洋红色的渐变为背景主色调，在类似色对比的作用下，给人醒目、鲜明的视觉感受。
- 主体图案中红色和橙色的渐变，中和了冷色调的压抑与沉闷，为画面增添了活力。

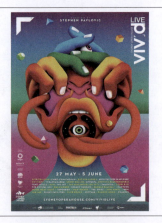

CMYK：84,60,11,0　CMYK：86,28,97,0
CMYK：11,93,100,0　CMYK：4,44,88,0

推荐色彩搭配：

C：32	C：86	C：93	C：93	C：9	C：2	C：4	C：35	C：22
M：93	M：38	M：88	M：48	M：14	M：55	M：69	M：96	M：18
Y：0	Y：54	Y：89	Y：100	Y：84	Y：93	Y：53	Y：0	Y：15
K：0	K：0	K：80	K：13	K：0	K：0	K：0	K：0	K：0

第2章 海报招贴设计中的色彩搭配

这是一幅插画海报招贴设计作品。海报整体采用倾斜型的构图方式，文字和插画图案与色块、曲线均以倾斜的形式进行呈现，具有较强的视觉动感。而且在弹奏乐器的插画动物配合下，让这种欢乐、热闹的氛围变得更加浓厚。

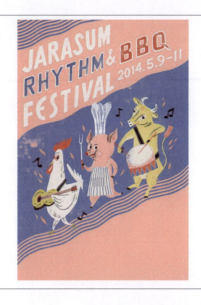

色彩点评：
- 海报以粉红色作为背景主色调，在蓝色的对比衬托下，使整个画面尽显欢快与愉悦之感。
- 少量白色的运用，具有一定的中和效果，同时也提高了画面的亮度。

CMYK：0,44,28,0　CMYK：82,51,0,0

CMYK：4,13,71,0　CMYK：6,86,93,0

推荐色彩搭配：

C: 6	C: 100	C: 11	C: 3	C: 56	C: 4	C: 0	C: 43	C: 47
M: 91	M: 78	M: 10	M: 12	M: 22	M: 40	M: 57	M: 80	M: 6
Y: 100	Y: 16	Y: 7	Y: 67	Y: 64	Y: 68	Y: 24	Y: 0	Y: 16
K: 0	K: 0	K: 0	K: 0	K: 0	K: 0	K: 0	K: 0	K: 0

这是一幅创意海报设计作品。整幅海报由若干个大小相同的简笔画胶囊构成，在不同的摆放角度与位置叠加，增强了版面的层次感和立体感。

色彩点评：
- 海报由红色、蓝色、橙色、绿色等色彩共同构成，在类似色的鲜明对比中，营造了积极的视觉氛围。
- 少量黑色的运用，中和了颜色对比的跳跃感，增强了版面的视觉稳定性。

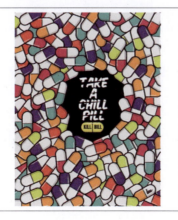

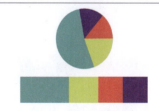

CMYK：77,9,45,0　CMYK：22,0,95,0

CMYK：0,90,81,0　CMYK：100,91,8,0

推荐色彩搭配：

C: 0	C: 11	C: 93	C: 73	C: 6	C: 46	C: 39	C: 5	C: 59
M: 53	M: 100	M: 88	M: 10	M: 1	M: 40	M: 100	M: 31	M: 44
Y: 95	Y: 44	Y: 89	Y: 63	Y: 72	Y: 40	Y: 100	Y: 52	Y: 0
K: 0	K: 0	K: 80	K: 0	K: 0	K: 0	K: 5	K: 0	K: 0

2.4 对比色搭配

色彩调性： 活力、强烈、明快、醒目、具有冲击力

常用主题色：

| CMYK：0,84,62,0 | CMYK：67,14,0,0 | CMYK：6,23,89,0 | CMYK：18,16,96,0 | CMYK：8,56,25,0 | CMYK：62,81,25,0 |

常用色彩搭配：

CMYK：0,84,62,0	CMYK：67,14,0,0	CMYK：8,56,25,0	CMYK：62,81,25,0
CMYK：84,48,11,0	CMYK：2,28,65,0	CMYK：55,28,78,0	CMYK：26,69,93,0
淡胭脂红色搭配石青色，具有强烈的视觉冲击力，可以让画面变得别具一格，富有层次感。	明度较高的道奇蓝色，搭配柔和的蜂蜜色，给人迪士尼童话般的幻想。	浅玫瑰红色搭配叶绿色，可以让整体画面既充满浪漫温馨，又洋溢着沉稳、舒适。	水晶紫色搭配琥珀色，整体配色稳重、和谐，可以使作品层次丰富，给人高贵、时尚的感受。

配色速查

鲜明

CMYK：42,100,79,7
CMYK：6,51,93,0
CMYK：85,50,21,0
CMYK：7,2,70,0

成熟

CMYK：16,12,12,0
CMYK：67,14,24,0
CMYK：6,51,93,0
CMYK：87,71,60,25

强烈

CMYK：83,79,77,61
CMYK：8,3,74,0
CMYK：46,94,96,18
CMYK：66,10,66,0

冷静

CMYK：70,29,44,0
CMYK：24,37,58,0
CMYK：53,76,0,0
CMYK：51,16,64,0

这是一幅文字创意海报设计作品。将数字4以三维立体的形式在版面中呈现，具有很强的视觉吸引力。在右下角的文字，一方面可以直接传达信息，另一方面增强了海报的视觉稳定性。

色彩点评：

- 海报以明度偏高的红色作为背景主色调，在与黄色的鲜明对比中，极具视觉冲击力。
- 黑色的点缀，中和了颜色的艳丽感，同时也让视觉效果更加稳定。

CMYK：0,97,51,0　CMYK：81,78,98,69
CMYK：7,0,87,0

推荐色彩搭配：

C：18	C：49	C：0	C：69	C：5	C：86	C：35	C：41	C：80
M：15	M：100	M：35	M：55	M：0	M：52	M：70	M：0	M：71
Y：14	Y：100	Y：75	Y：0	Y：73	Y：100	Y：0	Y：18	Y：75
K：0	K：25	K：0	K：0	K：0	K：20	K：0	K：0	K：44

这是一幅创意海报设计作品。海报以简单的几何图形作为图案基本图形进行文字拼接，以极具创意的方式进行内容呈现，十分引人注目。

色彩点评：

- 画面以浅灰色作为背景主色调，无彩色的运用，瞬间提升了海报的质感。
- 图案和文字中蓝色和粉色的运用，以适中的明度和纯度给人一种和谐、舒适的视觉感受。

CMYK：3,4,2,0　CMYK：97,67,0,0
CMYK：4,42,17,0

推荐色彩搭配：

C：17	C：61	C：5	C：98	C：5	C：90	C：48	C：30	C：27
M：50	M：47	M：6	M：73	M：25	M：85	M：13	M：78	M：21
Y：25	Y：47	Y：67	Y：25	Y：55	Y：91	Y：55	Y：66	Y：22
K：0	K：0	K：0	K：0	K：0	K：78	K：0	K：0	K：0

这是一幅国外的创意海报设计作品。整个海报由不规则的图形构成，看似凌乱的布局，却给人很强的艺术感与趣味性。而且图形之间的叠加与交叉，让版面具有更强的层次感和流动感。主次分明的文字，将信息直接传达，同时也增强了细节效果。

色彩点评：

- 海报以紫色、橙色、青色等色彩为主色调，在鲜明的颜色对比中，营造了活跃、积极的氛围。
- 少量深色的运用，增强了版面的视觉稳定性。

CMYK：93,86,0,0　CMYK：0,44,97,0
CMYK：68,11,0,0　CMYK：0,89,71,0

推荐色彩搭配：

C：93	C：50	C：5	C：87	C：0	C：71	C：4	C：65	C：19
M：89	M：0	M：0	M：48	M：44	M：62	M：51	M：84	M：15
Y：88	Y：64	Y：75	Y：40	Y：98	Y：75	Y：29	Y：0	Y：16
K：80	K：0	K：0	K：0	K：0	K：22	K：0	K：0	K：0

这是悉尼舞蹈公司的海报设计作品。将舞者与文字相结合，以穿插重叠的方式直接表明了海报的宣传主题，而且还让海报具有很强的层次感和立体感。

色彩点评：

- 海报整体以不同明度的灰色为主，在渐变过渡中提升了画面质感与格调。
- 少量粉色和黄色的运用，以适中的纯度对比，尽显舞者的活力与激情。

CMYK：17,11,13,0　CMYK：19,47,19,0
CMYK：2,12,84,0

推荐色彩搭配：

C：31	C：31	C：7	C：4	C：76	C：41	C：38	C：5	C：72
M：23	M：75	M：15	M：15	M：27	M：2	M：51	M：52	M：41
Y：23	Y：36	Y：66	Y：88	Y：47	Y：51	Y：58	Y：2	Y：11
K：0	K：0	K：0	K：0	K：0	K：0	K：0	K：0	K：0

2.5 互补色搭配

色彩调性： 热烈、刺激、独特、浓郁、具有吸引力

常用主题色：

CMYK：19,100,100,0　　CMYK：8,5,84,0　　CMYK：47,14,98,0　　CMYK：84,48,11,0　　CMYK：75,40,0,0　　CMYK：61,78,0,0

常用色彩搭配：

CMYK：19,100,100,0 CMYK：87,43,100,5	CMYK：8,5,84,0 CMYK：62,100,21,0	CMYK：47,14,98,0 CMYK：33,99,31,0	CMYK：75,40,0,0 CMYK：0,67,79,0
鲜红色搭配绿色，互补色配色方式，形成鲜明对比，使画面既狂野又不失精致。	鲜黄色明度较高，搭配华丽的三色堇紫色，让画面看起来颇具诱惑力。	苹果绿色搭配洋红色，互补色的配色方式，为画面营造出鲜明、刺激的色彩效果。	道奇蓝色搭配浅橘色，形成了强烈的视觉刺激感，营造出积极且活跃的视觉氛围。

配色速查

强烈

CMYK：11,98,56,0
CMYK：88,45,100,8
CMYK：53,76,0,0
CMYK：7,3,86,0

稳重

CMYK：88,58,5,0
CMYK：8,6,6,0
CMYK：47,62,91,5
CMYK：51,16,64,0

高贵

CMYK：5,2,50,0
CMYK：56,100,13,0
CMYK：14,47,11,0
CMYK：73,65,62,18

质朴

CMYK：21,16,15,0
CMYK：32,60,28,0
CMYK：53,11,46,0
CMYK：47,62,91,5

这是一幅外国的文字创意海报设计作品。将主标题文字作为展示主图，直接表明了海报的宣传内容。底部文字投影的添加，让画面具有一定的层次感。特别是小文字的添加，具有解释说明与丰富细节效果的双重作用。

色彩点评：
- 海报整体以紫色为主色调，在与黄色的互补色对比中，具有醒目、活跃的视觉效果。
- 深色的点缀，中和了颜色对比的刺激感，同时增强了版面的稳定性。

CMYK：64,90,1,0　CMYK：2,1,92,0
CMYK：21,16,16,0　CMYK：100,96,57,30

推荐色彩搭配：

C：9	C：91	C：18	C：18	C：85	C：0	C：2	C：86	C：56
M：0	M：100	M：69	M：13	M：69	M：40	M：1	M：100	M：20
Y：51	Y：55	Y：52	Y：15	Y：27	Y：95	Y：92	Y：55	Y：63
K：0	K：10	K：0	K：0	K：0	K：0	K：0	K：13	K：0

这是一幅外国的汽车创意海报设计作品。将汽车局部作为展示主图，超出画面的部分，具有很强的视觉延展性，为受众营造了一个广阔的想象空间。

色彩点评：
- 海报整体采用互补色对比的色彩搭配，以明度适中的橙色和蓝色为主，给人雅致、青春的感受。
- 少量深色的运用，很好地增强了视觉稳定性，让海报效果不至于过于跳跃。

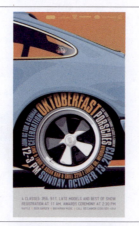

CMYK：50,13,11,0　CMYK：7,60,91,0
CMYK：93,90,85,78

推荐色彩搭配：

C：87	C：20	C：25	C：88	C：4	C：60	C：47	C：25	C：0
M：60	M：20	M：51	M：84	M：5	M：75	M：11	M：89	M：41
Y：41	Y：15	Y：97	Y：91	Y：61	Y：0	Y：51	Y：94	Y：80
K：1	K：0	K：0	K：77	K：0	K：0	K：0	K：0	K：0

第2章 海报招贴设计中的色彩搭配

这是一幅啤酒的宣传海报设计作品。采用倾斜型的构图方式，将喷溅的啤酒以倾斜的方式在版面中呈现，极具宣传效果，同时也增强了版面的视觉动感。在瓶身上的文字，可以起到宣传和推广品牌的作用。

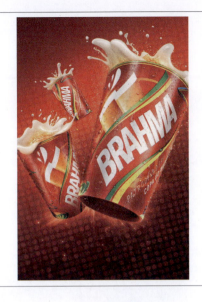

色彩点评：

- 海报整体以红色为主色调，在不同明度的变化中，增强了画面的层次感。
- 绿色与红色是互补色，少量绿色的点缀，在鲜明的颜色对比中，尽显活力四射的激情。

CMYK：4,100,100,0　CMYK：80,12,100,0
CMYK：4,4,93,0

推荐色彩搭配：

C：53	C：54	C：18	C：0	C：85	C：42	C：4	C：87	C：56
M：100	M：12	M：17	M：34	M：62	M：1	M：9	M：100	M：11
Y：100	Y：67	Y：18	Y：91	Y：27	Y：44	Y：94	Y：18	Y：33
K：40	K：0	K：0	K：0	K：0	K：0	K：0	K：0	K：0

这是一幅外国的创意海报设计作品。将一个类似皇冠的图案作为展示主图，而且三个不同朝向的箭头，对受众具有很强的视觉引导效果。

色彩点评：

- 海报以蓝色为背景主色调，在斑驳陆离的变化中，丰富了整体的视觉效果。
- 橙色的图案，在蓝色背景的衬托下十分醒目。而且互补色的运用，极具视觉冲击力。

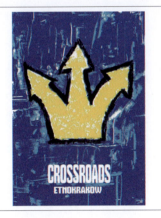

CMYK：100,82,7,0　CMYK：0,18,94,0
CMYK：77,18,26,0

推荐色彩搭配：

C：100	C：5	C：93	C：73	C：5	C：68	C：31	C：44	C：51
M：82	M：28	M：88	M：100	M：0	M：30	M：87	M：1	M：38
Y：7	Y：58	Y：89	Y：7	Y：76	Y：72	Y：100	Y：47	Y：42
K：0	K：0	K：80	K：0	K：0	K：0	K：0	K：0	K：0

第 3 章

海报招贴设计中的版式

在海报招贴设计中，不同的版式类型有不同的设计原则与编排方式。

常用的版式有：骨骼型、对称型、中轴型、分割型、曲线型、倾斜型、放射型、三角形、自由型等。

3.1 骨骼型

这是电影 *Big Hero 6* 的海报设计作品，采用骨骼型的构图方式，将电影主角的局部在画面左侧规整地呈现，给人统一、和谐的感受。右侧同样以骨骼的形式呈现文字，将信息直接传达给受众的同时，也增强了海报的视觉效果。

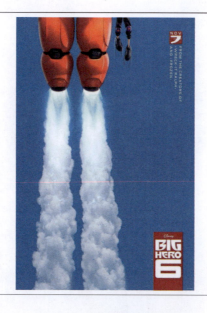

色彩点评：

- 海报以蓝色为主色调，给人勇敢、稳重的感受。
- 蓝色与红色属于类似色，少量红色的运用，可以营造出激情满满的氛围。

CMYK：87,44,7,0　CMYK：29,100,100,1
CMYK：38,14,4,0

推荐色彩搭配：

C：75	C：48	C：15	C：5	C：97	C：45	C：0	C：33	C：85
M：20	M：100	M：11	M：9	M：65	M：16	M：42	M：88	M：79
Y：32	Y：100	Y：11	Y：69	Y：36	Y：56	Y：73	Y：36	Y：85
K：0	K：29	K：0	K：0	K：0	K：0	K：0	K：0	K：66

这是一幅外国的创意海报设计作品，采用骨骼型的构图方式，将由几何图形构成的图案作为展示主图，看似简单的设计，却具有时尚与醒目之感。

色彩点评：

- 海报整体以黑色作为背景色，无彩色的运用，可以将版面内容清楚地凸显，同时提升了海报的质感。
- 少量高纯度的红色、橙色、蓝色等色彩的运用，给人醒目、积极的视觉印象。

CMYK：93,88,89,80　CMYK：0,100,100,0
CMYK：0,22,95,0　　CMYK：95,73,0,0

推荐色彩搭配：

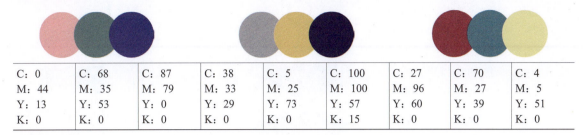

C: 0	C: 68	C: 87	C: 38	C: 5	C: 100	C: 27	C: 70	C: 4
M: 44	M: 35	M: 79	M: 33	M: 25	M: 100	M: 96	M: 27	M: 5
Y: 13	Y: 53	Y: 0	Y: 29	Y: 73	Y: 57	Y: 60	Y: 39	Y: 51
K: 0	K: 0	K: 0	K: 0	K: 0	K: 15	K: 0	K: 0	K: 0

3.2 对称型

这是一幅电影海报设计作品，采用对称型的构图方式，将电影情节以插画的形式进行呈现，直接表明了电影主旨。图案底部的文字，具有解释说明与丰富版面细节效果的双重作用。

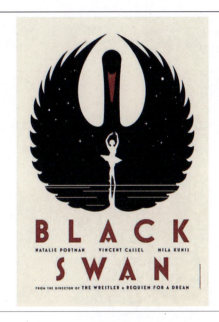

色彩点评：

- 海报以明度偏高的淡黄色为背景色，将版面内容清楚地凸显出来。
- 黑色与红色的运用，尽显主角的优雅姿态。

CMYK: 2,5,17,0　CMYK: 93,88,89,80
CMYK: 68,100,100,7

推荐色彩搭配：

C: 15	C: 41	C: 14	C: 78	C: 39	C: 6	C: 18	C: 58	C: 69
M: 20	M: 98	M: 9	M: 73	M: 13	M: 4	M: 75	M: 10	M: 60
Y: 48	Y: 87	Y: 11	Y: 73	Y: 42	Y: 58	Y: 100	Y: 32	Y: 54
K: 0	K: 7	K: 0	K: 44	K: 0	K: 0	K: 0	K: 0	K: 5

这是一幅创意海报设计作品，采用对称型的构图方式，将由圆形元素构成的图案作为展示主图，具有简洁、和谐的特征。而且相对对称的方式，为版面增添了些许的活力感。

色彩点评：

- 海报整体以纯度较低的淡黄色为背景色，十分易于观看版面的内容，给人一种雅致之感。
- 图案中适中明度的青色和绿色的运用，在对比中给人简约、通透之感。

CMYK：0,2,12,0　CMYK：77,5,45,0
CMYK：26,24,87,0　CMYK：88,36,100,1

推荐色彩搭配：

C: 77	C: 14	C: 13	C: 40	C: 5	C: 71	C: 7	C: 82	C: 56
M: 3	M: 7	M: 51	M: 40	M: 40	M: 56	M: 7	M: 87	M: 71
Y: 46	Y: 9	Y: 80	Y: 100	Y: 22	Y: 12	Y: 65	Y: 85	Y: 0
K: 0	K: 0	K: 0	K: 0	K: 0	K: 0	K: 0	K: 72	K: 0

3.3 中轴型

这是一幅海报设计作品，采用中轴型的构图方式，将酒杯与文字组合而成的图案在版面中间部位进行呈现。这样既保证了物体的完整性；同时又可以清楚地传递信息。特别是一些小文字的添加，丰富了版面的细节效果。

色彩点评：

- 海报以淡青色为主色调，在不同纯度的变化中增强了版面的层次感。
- 用明度偏低的红色作为点缀，与青色形成较为强烈的对比，营造出浓浓的复古氛围。

CMYK：21,0,17,0　CMYK：90,87,58,35
CMYK：84,35,45,0　CMYK：3,85,91,0

推荐色彩搭配：

C: 84	C: 3	C: 75	C: 17	C: 85	C: 0	C: 49	C: 91	C: 16
M: 33	M: 5	M: 71	M: 74	M: 54	M: 30	M: 14	M: 80	M: 80
Y: 44	Y: 33	Y: 59	Y: 12	Y: 38	Y: 53	Y: 62	Y: 73	Y: 49
K: 0	K: 0	K: 20	K: 0	K: 0	K: 0	K: 0	K: 55	K: 0

这是一幅海报设计作品，采用中轴型的构图方式，将电影胶片以冰淇淋的外观进行呈现，极具创意感与趣味性。

色彩点评：
- 海报以较低明度的深青色作为背景主色调，给人稳重、大气之感。
- 图案中红色、橙色等暖色调的运用，中和了深色的压抑感，为版面增添了些许的活跃度。

CMYK：100,78,67,46　CMYK：28,29,75,0

CMYK：14,88,90,0　CMYK：4,33,82,0

推荐色彩搭配：

C: 85	C: 29	C: 12	C: 79	C: 19	C: 77	C: 49	C: 42	C: 11
M: 49	M: 20	M: 55	M: 69	M: 65	M: 31	M: 10	M: 56	M: 3
Y: 22	Y: 42	Y: 100	Y: 64	Y: 56	Y: 35	Y: 65	Y: 100	Y: 44
K: 0	K: 0	K: 0	K: 26	K: 0	K: 0	K: 0	K: 1	K: 0

3.4 分割型

这是一幅极简风格的电影海报设计作品，采用分割型的构图方式，将整个版面划分为不均等的两个部分。而且飞速行驶的汽车与路面的设计，让海报极具动感。道路面积大于天空面积，更具压迫感。

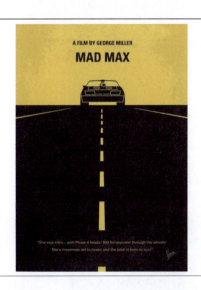

色彩点评：
- 海报以黑色作为背景主色调，无彩色的运用给人沉稳、成熟的印象。
- 明度适中的黄色，在黑色的衬托下，让海报变得更加引人注目。

CMYK：93,91,84,77　CMYK：0,13,93,0

推荐色彩搭配：

C：79	C：2	C：38	C：5	C：92	C：15	C：15	C：77	C：23
M：84	M：29	M：16	M：2	M：87	M：78	M：11	M：44	M：25
Y：93	Y：69	Y：56	Y：79	Y：89	Y：60	Y：11	Y：45	Y：82
K：71	K：0	K：0	K：0	K：80	K：0	K：0	K：0	K：0

　　这是一幅以Mad Men为主题的海报设计作品，采用分割型的构图方式，将Peggy Olson的打字机和现代化的MacBook Pro连接在一起，以对比的方式凸显出工具和生活习惯的变化及社会的变迁。

色彩点评：

- 海报以明度适中的红色和蓝色为主，在冷暖色调的对比中，给人冲突、刺激、醒目的印象。
- 在版面中间部位呈现的产品，以较深的颜色中和了背景色彩的强刺激与跳跃感。

CMYK：24,94,100,0　CMYK：62,0,13,0
CMYK：87,85,91,76

推荐色彩搭配：

C：4	C：77	C：8	C：26	C：9	C：93	C：91	C：35	C：20
M：0	M：36	M：6	M：73	M：20	M：60	M：86	M：7	M：84
Y：60	Y：36	Y：5	Y：73	Y：69	Y：50	Y：91	Y：49	Y：32
K：0	K：0	K：0	K：0	K：0	K：6	K：78	K：0	K：0

3.5 满版型

　　这是一幅电影海报设计作品，采用满版型的构图方式，将电影中的寻找场景作为展示主图，以直观醒目的方式对电影进行宣传。而且底部的文字，具有解释说明与丰富细节效果的双重作用。

色彩点评：

- 海报采用了邻近色的色彩搭配，以蓝色和紫色为主，给人梦幻、神秘的感受。
- 少量白色的运用，在版面中十分醒目突出。

CMYK：75,57,0,0　CMYK：43,67,0,0
CMYK：73,87,0,0

推荐色彩搭配:

C: 100	C: 26	C: 73	C: 11	C: 71	C: 9	C: 61	C: 7	C: 65
M: 100	M: 13	M: 81	M: 8	M: 100	M: 0	M: 42	M: 19	M: 57
Y: 55	Y: 0	Y: 0	Y: 7	Y: 0	Y: 67	Y: 0	Y: 44	Y: 57
K: 15	K: 0	K: 0	K: 0	K: 0	K: 0	K: 0	K: 0	K: 4

　　这是一幅食品宣传海报设计作品,采用满版型的构图方式,将食品以复制的方式作为展示主图充满整个版面,起到了强调的作用,同时也极大限度地刺激了受众的味蕾。

色彩点评:

- 海报以黑色作为背景色,无彩色的运用,将食品十分醒目地凸显出来,同时也提高了海报的质感。
- 焦糖色的食品,以适中的明度和纯度,为受众带去视觉享受,并激发其购买欲望。

CMYK: 93,89,88,79　CMYK: 25,81,100,0

CMYK: 2,44,100,0

推荐色彩搭配:

C: 8	C: 20	C: 30	C: 35	C: 15	C: 91	C: 82	C: 12	C: 2
M: 6	M: 64	M: 100	M: 82	M: 10	M: 89	M: 47	M: 8	M: 44
Y: 5	Y: 96	Y: 100	Y: 100	Y: 62	Y: 89	Y: 20	Y: 7	Y: 100
K: 0	K: 0	K: 1	K: 2	K: 0	K: 79	K: 0	K: 0	K: 0

3.6 曲线型

　　这是一幅韩国插画风格的海报设计作品,采用曲线型的构图方式,将文字和插画人物场景在一条飘动的丝带上呈现,让版面瞬间鲜活起来。左下角以骨骼型呈现的小文字,在整齐排列中传递信息,同时也增强了视觉稳定性。

色彩点评:

- 海报以明度适中的橙色为主色调,营造了活跃、愉悦、热闹的氛围。
- 少量无彩色灰色的运用,提升了海报的质感。

CMYK: 0,27,60,0　CMYK: 80,76,69,44

CMYK: 36,28,25,0

推荐色彩搭配：

C: 31	C: 2	C: 71	C: 82	C: 11	C: 12	C: 73	C: 1	C: 82
M: 100	M: 28	M: 64	M: 51	M: 9	M: 47	M: 40	M: 18	M: 80
Y: 100	Y: 58	Y: 65	Y: 100	Y: 10	Y: 87	Y: 0	Y: 91	Y: 76
K: 1	K: 0	K: 19	K: 18	K: 0	K: 0	K: 0	K: 0	K: 60

　　这是一幅海报设计作品，采用曲线型的构图方式，将翻涌的巨浪作为展示主图，给人汹涌澎湃、气势磅礴的视觉感受，十分引人注目。

色彩点评：

- 海报整体采用同类色的色彩搭配，以蓝色为主色，通过不同明度的变化，打破纯色的枯燥感，增强画面的层次感。
- 白色的运用，对版面具有一定的中和效果，同时提高了整个画面的亮度。

CMYK：100,73,9,0　CMYK：58,24,2,0
CMYK：33,11,2,0

推荐色彩搭配：

C: 100	C: 5	C: 35	C: 15	C: 45	C: 81	C: 91	C: 5	C: 93
M: 78	M: 10	M: 31	M: 61	M: 18	M: 37	M: 87	M: 57	M: 73
Y: 31	Y: 50	Y: 25	Y: 100	Y: 4	Y: 9	Y: 89	Y: 16	Y: 14
K: 0	K: 0	K: 0	K: 0	K: 0	K: 0	K: 80	K: 0	K: 0

3.7 倾斜型

　　这是一幅创意字体海报设计作品，采用倾斜型的构图方式，将文字以阶梯的形式倾斜呈现，而且在阴影的作用下，让海报具有很强的立体感。左上角呈现的文字，不仅传递了具体信息，同时也增强了版面的稳定性。

色彩点评：

- 海报以棕色和红色为主色调，在对比中既有稳重与大气，同时又不失个性与鲜活。
- 浅色背景中和了颜色的冲撞感，同时可以清楚地凸显内容。

CMYK：2,1,1,0　CMYK：63,74,100,41
CMYK：0,87,43,0

推荐色彩搭配：

C：23	C：91	C：9	C：46	C：6	C：7	C：41	C：53	C：7
M：53	M：89	M：67	M：20	M：35	M：9	M：100	M：25	M：20
Y：80	Y：89	Y：8	Y：53	Y：58	Y：5	Y：93	Y：4	Y：31
K：0	K：79	K：0	K：0	K：0	K：0	K：7	K：0	K：0

　　这是一幅电影海报设计作品，采用倾斜型的构图方式，将电影场景作为展示主图，以倾斜的角度使受众产生新颖独特、刺激的视觉感受。

色彩点评：

- 海报整体以明度偏低的灰色调为主，在不同明度的变化中营造了冲突、激烈的氛围。
- 少量红色的点缀，让整体的视觉效果得到更加醒目的凸显，同时也增强了海报的质感。

CMYK：56,32,27,0　CMYK：70,89,82,62

CMYK：29,89,100,0

推荐色彩搭配：

C：89	C：29	C：49	C：49	C：5	C：80	C：39	C：54	C：10
M：80	M：13	M：58	M：96	M：7	M：76	M：15	M：54	M：45
Y：53	Y：13	Y：95	Y：87	Y：49	Y：78	Y：16	Y：34	Y：69
K：21	K：0	K：4	K：24	K：0	K：56	K：0	K：0	K：0

3.8 放射型

　　这是一幅海报设计作品，采用放射型的构图方式，将数量众多的长条矩形由中心点放射而出，具有强烈的空间感和运动感。穿插其中的文字，让海报具有一定的层次感。

色彩点评：

- 海报采用邻近色的配色，以红色和紫色为主色调，极具视觉冲击力。
- 少量黑色的运用，中和了高纯度颜色的刺激感。

CMYK：78,100,0,0　CMYK：0,93,100,0

CMYK：89,87,90,78　CMYK：15,12,7,0

推荐色彩搭配：

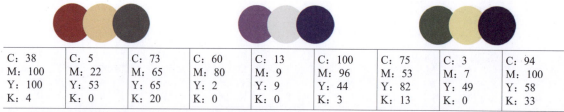

C: 38	C: 5	C: 73	C: 60	C: 13	C: 100	C: 75	C: 3	C: 94
M: 100	M: 22	M: 65	M: 80	M: 9	M: 96	M: 53	M: 7	M: 100
Y: 100	Y: 53	Y: 65	Y: 2	Y: 9	Y: 44	Y: 82	Y: 49	Y: 58
K: 4	K: 0	K: 20	K: 0	K: 0	K: 3	K: 13	K: 0	K: 33

　　这是一幅创意图形海报设计作品，采用放射型的构图方式，在版面中间偏下部位呈现的放射状直线段，以扁平化的图形营造了空间立体感，具有较强的视觉聚拢感、创意性与趣味性。

色彩点评：

- 海报以纯度适中的灰色背景为主色调，无彩色的运用很好地提升了海报的大气与质感。
- 图案中黑色的运用，增强了版面的视觉稳定性。特别是白色的文字，提高了海报的整体亮度。

CMYK: 55,45,43,0　CMYK: 93,88,89,80

CMYK: 0,0,0,0

推荐色彩搭配：

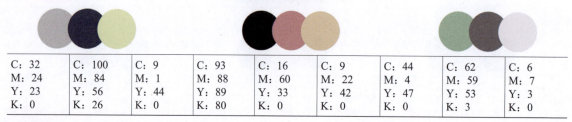

C: 32	C: 100	C: 9	C: 93	C: 16	C: 9	C: 44	C: 62	C: 6
M: 24	M: 84	M: 1	M: 88	M: 60	M: 22	M: 4	M: 59	M: 7
Y: 23	Y: 56	Y: 44	Y: 89	Y: 33	Y: 42	Y: 47	Y: 53	Y: 3
K: 0	K: 26	K: 0	K: 80	K: 0	K: 0	K: 0	K: 3	K: 0

3.9 三角形

　　这是一幅圣诞节海报设计作品，采用三角形的构图方式，将装饰精美的圣诞树作为展示主图，一方面凸显出节日的热闹氛围，另一方面三角形也增强了海报的视觉稳定性。

色彩点评：

- 海报以明度偏高的绿色为主色调，在不同纯度的变化中增强了层次感。
- 红色与绿色是互补色，少量红色的运用，烘托出热闹、愉悦的氛围，让海报极具色彩质感。

CMYK: 76,0,100,0　CMYK: 87,64,100,50

CMYK: 0,100,100,0　CMYK: 4,39,98,0

推荐色彩搭配：

C：73	C：2	C：84	C：28	C：95	C：29	C：0	C：92	C：87
M：30	M：35	M：87	M：79	M：100	M：27	M：15	M：88	M：56
Y：75	Y：51	Y：91	Y：61	Y：52	Y：27	Y：84	Y：89	Y：100
K：0	K：0	K：76	K：0	K：7	K：0	K：0	K：80	K：30

　　这是一幅电影宣传海报设计作品，采用三角形的构图方式，将人物处于险境的场景作为展示主图，直接表明了电影主题。而且两个三角形的运用，既增强了版面的视觉稳定性，也营造出整个画面的视觉焦点。

色彩点评：

- 海报整体以纯度偏高、明度偏低的红色为主，营造了惊险、刺激的视觉氛围。
- 少量蓝色与黄色的点缀，为海报增添了些许的稳重感与活跃感。

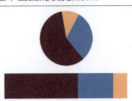

CMYK：62,95,100,57　CMYK：82,45,16,0
CMYK：0,47,84,0

推荐色彩搭配：

C：47	C：100	C：6	C：0	C：92	C：45	C：100	C：3	C：31
M：92	M：92	M：14	M：29	M：88	M：100	M：86	M：8	M：22
Y：100	Y：20	Y：53	Y：74	Y：84	Y：99	Y：49	Y：54	Y：25
K：18	K：0	K：0	K：0	K：75	K：16	K：10	K：0	K：0

3.10 自由型

　　这是一幅创意海报设计作品，将一对男女在留声机上跳舞的插画作为展示主图，给人一种随着音乐一起舞动的愉悦感。而且留声机大喇叭后面的文字，将信息直接传达的同时，也丰富了版面的细节效果。

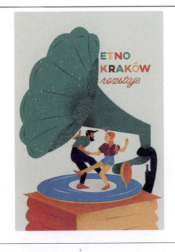

色彩点评：

- 海报采用互补色的配色，以纯度适中的红色和绿色为主色，既十分醒目，又营造了欢快、愉悦的氛围。
- 浅色的背景，中和了颜色的跳跃感。

CMYK：16,9,22,0　CMYK：84,23,76,0
CMYK：16,99,100,0　CMYK：82,34,5,0

43

推荐色彩搭配：

C: 10	C: 51	C: 100	C: 1	C: 55	C: 47	C: 34	C: 18	C: 83
M: 86	M: 16	M: 89	M: 46	M: 100	M: 12	M: 90	M: 15	M: 53
Y: 100	Y: 40	Y: 70	Y: 93	Y: 62	Y: 11	Y: 64	Y: 13	Y: 100
K: 0	K: 0	K: 59	K: 0	K: 25	K: 0	K: 0	K: 0	K: 22

　　这是一幅海报设计作品，将不同长短的胶卷底片图案以不同角度在版面中呈现，看似凌乱的摆放，却给人一种别样的视觉美感。特别是图案之间空隙的设置，增强了版面的通透感。

色彩点评：

- 海报整体以青色为背景色，与亮红色形成了鲜明的对比，给人一种活跃又不失大气的视觉感受。
- 少量白色和黑色的点缀，以无彩色中和了较高纯度颜色所带来的视觉刺激感。

CMYK: 78,13,27,0　CMYK: 12,92,67,0
CMYK: 83,79,77,61

推荐色彩搭配：

C: 50	C: 86	C: 1	C: 47	C: 20	C: 100	C: 4	C: 91	C: 11
M: 7	M: 82	M: 16	M: 96	M: 12	M: 92	M: 1	M: 58	M: 40
Y: 24	Y: 86	Y: 49	Y: 76	Y: 14	Y: 17	Y: 66	Y: 55	Y: 19
K: 0	K: 71	K: 0	K: 13	K: 0	K: 0	K: 0	K: 8	K: 0

第 4 章

海报招贴设计的风格

海报随处可见，要想在数量众多的海报中被人们所记住，就需要具有自己的特点，而海报风格则是这种特点的高度概括。海报招贴设计的风格主要是为了帮助海报营造不同或丰富的视觉体验。常见的设计风格有：极简风格、三维风格、矢量风格、波普风格、复古风格、抽象风格、插画风格等。这些都是比较常见且比较常用的风格。除此之外，还有其他的设计风格。所以在进行相关设计时，需要根据实际情况进行针对性的选择与使用。

4.1 极简风格

这是电影《海底总动员2：寻找多莉》的宣传海报设计作品。以电影的寻找场景海洋为背景，作为大面积的"留白"，以直观简单的方式对电影进行宣传，十分引人注目。而且简单的文字，在传达信息的同时，也丰富了版面的细节效果。

色彩点评：

- 海报以蓝色为主色调，在不同明度的变化中，凸显出大海的深邃与神秘。
- 少量亮色的运用，中和了深色的压抑感。

CMYK：88,54,0,0　CMYK：100,97,64,59
CMYK：35,5,7,0

推荐色彩搭配：

C: 100	C: 16	C: 66	C: 44	C: 8	C: 54	C: 100	C: 20	C: 55
M: 87	M: 7	M: 63	M: 18	M: 21	M: 95	M: 97	M: 15	M: 19
Y: 44	Y: 66	Y: 56	Y: 0	Y: 56	Y: 47	Y: 62	Y: 15	Y: 58
K: 3	K: 0	K: 8	K: 0	K: 0	K: 4	K: 52	K: 0	K: 0

这是一幅极简风格的海报设计作品，采用倾斜型的构图方式，将由曲线与直线组成的简单图形在版面中以倾斜的形式呈现，产生强烈的视觉幻境感。

色彩点评：

- 海报整体以黑色作为背景色，无彩色的运用为版面增添了稳重与成熟感。
- 明度偏高的青色，在黑色背景的衬托下十分醒目突出。而且少量红色的点缀，为海报增添了一抹亮丽的色彩。

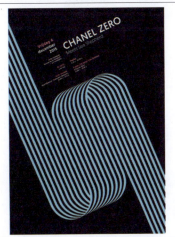

CMYK：95,91,83,77　CMYK：57,0,13,0
CMYK：0,83,25,0

推荐色彩搭配：

C: 22	C: 87	C: 38	C: 9	C: 93	C: 7	C: 62	C: 89	C: 9
M: 16	M: 51	M: 9	M: 68	M: 84	M: 20	M: 0	M: 100	M: 7
Y: 14	Y: 53	Y: 39	Y: 4	Y: 82	Y: 58	Y: 31	Y: 51	Y: 9
K: 0	K: 2	K: 0	K: 0	K: 71	K: 0	K: 0	K: 7	K: 0

4.2 三维风格

这是一幅创意文字海报设计作品。海报采用三维立体化的设计风格，将阿拉伯文字以立体化的形式进行呈现，相对于扁平化来说，其具有更强的空间立体感。而且用不同颜色进行版面分割，让这种立体感变得更加强烈。

色彩点评：

- 海报以蓝色、橙色、红色等色彩为主色，使画面形成了鲜明的对比，十分引人注目。
- 特别是亮黄色的运用，让版面瞬间变得鲜活起来。

CMYK: 100,95,41,2　CMYK: 1,10,93,0
CMYK: 0,93,47,0　CMYK: 90,71,0,0

推荐色彩搭配：

C: 99	C: 0	C: 11	C: 84	C: 1	C: 73	C: 40	C: 100	C: 9
M: 96	M: 25	M: 54	M: 58	M: 5	M: 71	M: 89	M: 98	M: 7
Y: 64	Y: 60	Y: 15	Y: 0	Y: 0	Y: 48	Y: 66	Y: 42	Y: 6
K: 48	K: 0	K: 0	K: 0	K: 0	K: 24	K: 2	K: 1	K: 0

这是一幅海报设计作品。海报采用三维化的设计风格，将文字以立体的形式进行呈现，而且文字的弯曲变化，既让版面变得极具动感，又增强了海报的空间感。

色彩点评：
- 海报以明度偏高的浅灰色为背景色，可以将版面内容清楚地凸显。
- 亮黄色的运用，让海报变得鲜活亮丽起来。同时搭配经典的黑色，给人时尚、前卫的印象。

CMYK：2,5,0,0 CMYK：9,0,89,0
CMYK：93,89,88,80

推荐色彩搭配：

C：93	C：2	C：36	C：5	C：82	C：18	C：85	C：5	C：66
M：89	M：11	M：100	M：0	M：38	M：13	M：74	M：0	M：67
Y：88	Y：72	Y：92	Y：62	Y：55	Y：13	Y：0	Y：43	Y：61
K：80	K：0	K：3	K：0	K：0	K：0	K：0	K：0	K：14

4.3 矢量风格

这是一幅主题海报设计作品。海报采用矢量设计风格，将扁平化的插画图案作为展示主图，以正负图形的方式直接表明了海报宣传主题，具有很强的创意性与趣味性。

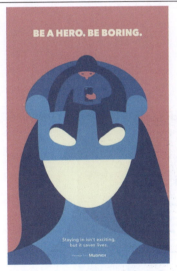

色彩点评：
- 海报以明度适中的红色为背景色，给人温馨、柔和的感受。
- 蓝色的运用，与红色形成了鲜明的色彩对比，为画面增添了些许的理性与稳重。少量浅黄色的点缀，增加了画面的明度。

CMYK：11,72,25,0 CMYK：100,76,33,0
CMYK：78,22,3,0 CMYK：2,0,22,0

推荐色彩搭配：

C：82	C：3	C：92	C：2	C：79	C：0	C：45	C：21	C：60
M：60	M：51	M：88	M：0	M：37	M：25	M：100	M：14	M：20
Y：7	Y：17	Y：89	Y：36	Y：26	Y：33	Y：100	Y：14	Y：9
K：0	K：0	K：80	K：0	K：0	K：0	K：18	K：0	K：0

这是一幅迪士尼电影 Peter Pan 的海报设计作品。海报采用矢量化的设计风格，将电影中的具体情节以矢量插画的形式进行呈现，既颇具趣味性，又营造了悬念，吸引了受众。

色彩点评：
- 海报以深色为主，以较低的明度给人神秘、稳重之感。
- 少量亮黄色的运用，瞬间提升了版面亮度，同时也具有很强的吸睛作用，对电影宣传有积极的推动作用。

CMYK：100,93,66,52　CMYK：94,89,85,78
CMYK：15,9,62,0

推荐色彩搭配：

C: 100	C: 11	C: 30	C: 9	C: 84	C: 44	C: 91	C: 82	C: 9
M: 100	M: 8	M: 89	M: 5	M: 76	M: 13	M: 86	M: 43	M: 5
Y: 60	Y: 7	Y: 75	Y: 63	Y: 15	Y: 42	Y: 91	Y: 49	Y: 44
K: 34	K: 0	K: 0	K: 0	K: 0	K: 0	K: 78	K: 0	K: 0

4.4 波普风格

这是一幅可口可乐的宣传海报设计作品。海报采用波普设计风格，将简笔画图案以简单、夸张的线条与波点进行呈现，给人新奇、醒目的视觉印象。左上角呈现的标志与文字，则极大限度地促进了品牌的宣传与推广。

色彩点评：
- 海报采用类似色的色彩搭配，以明度偏高的红色和黄色为主色，十分引人注目。
- 图案中的黑色，中和了颜色的刺激感，同时也增强了版面的稳定性。

CMYK：0,100,95,0　CMYK：11,86,0,0
CMYK：7,0,93,0　CMYK：91,86,91,78

推荐色彩搭配：

C：73	C：5	C：1	C：4	C：95	C：22	C：24	C：69	C：91
M：67	M：51	M：13	M：0	M：71	M：18	M：10	M：21	M：86
Y：64	Y：36	Y：68	Y：65	Y：67	Y：20	Y：100	Y：33	Y：91
K：22	K：0	K：0	K：0	K：36	K：0	K：0	K：0	K：79

这是一幅食品的宣传海报设计作品。海报采用波普设计风格，由数个波点、线、色块组成的超厚汉堡图案，既保证了物体的完整性，同时又为海报增添了几分创意与趣味。

色彩点评：

- 海报整体以橙色为主，以适中的明度给人美味、刺激的感受。
- 少量红色、绿色、黑色的运用，既与食材本色保持了一致，体现出汉堡新鲜、好吃，也丰富了视觉美感。

CMYK：18,100,100,0 CMYK：0,0,0,100
CMYK：4,28,82,0 CMYK：49,9,94,0

推荐色彩搭配：

C：91	C：0	C：81	C：20	C：9	C：53	C：5	C：91	C：47
M：86	M：8	M：28	M：100	M：10	M：50	M：29	M：91	M：31
Y：91	Y：62	Y：56	Y：85	Y：5	Y：100	Y：78	Y：84	Y：93
K：78	K：0	K：0	K：0	K：0	K：3	K：0	K：76	K：0

4.5 复古风格

这是一幅创意演出海报设计作品。海报采用复古设计风格与插画的呈现方式，具有极强的视觉感。添加的磨砂颗粒，增强了海报的复古质感。

色彩点评：

- 海报以明度和纯度适中的橙色和红色为主，营造了浓浓的复古氛围。
- 少量深色的点缀，增强了版面稳定性的同时，也让画面的复古气息变得更加浓厚。

CMYK：5,76,79,0 CMYK：90,31,77,0
CMYK：93,87,89,80

推荐色彩搭配:

C: 43	C: 3	C: 60	C: 93	C: 16	C: 47	C: 62	C: 20	C: 27
M: 91	M: 26	M: 36	M: 87	M: 20	M: 71	M: 33	M: 71	M: 23
Y: 100	Y: 59	Y: 35	Y: 89	Y: 62	Y: 400	Y: 51	Y: 72	Y: 23
K: 9	K: 0	K: 0	K: 80	K: 0	K: 10	K: 0	K: 0	K: 0

 这是一幅NBA球星的宣传海报设计作品。海报采用复古设计风格,将正在跳跃投篮的运动员作为展示主图,直接表明了海报宣传主题,而且给人很强的动感气息。

色彩点评:

- 海报整体以较暗的黄色为主色调,与低明度的紫色、灰色一起,营造了浓浓的复古气息。
- 少量黑色的运用,增强了画面的稳定性,同时也提升了海报的质感。

CMYK: 18,27,88,0　CMYK: 88,96,2,0
CMYK: 91,89,87,78

推荐色彩搭配:

C: 50	C: 15	C: 91	C: 77	C: 4	C: 42	C: 13	C: 94	C: 9
M: 78	M: 24	M: 92	M: 88	M: 10	M: 97	M: 9	M: 75	M: 25
Y: 82	Y: 89	Y: 82	Y: 26	Y: 52	Y: 53	Y: 9	Y: 44	Y: 69
K: 16	K: 0	K: 76	K: 0	K: 0	K: 1	K: 0	K: 7	K: 0

4.6 抽象风格

 这是一幅海报设计作品。海报采用抽象设计风格,将由云朵、色块等元素构成的抽象人物作为展示主图,既保证了人物的完整性,同时又融合了其他元素,让版面变得梦幻、有趣。

色彩点评:

- 海报以纯度偏低的粉色和蓝色为主色调,给人青春、动感、时尚的感受。
- 少量黑色的点缀,增强了版面稳定性。

CMYK: 36,0,9,0　CMYK: 5,35,0,0
CMYK: 91,86,91,78

推荐色彩搭配：

C：34	C：76	C：0	C：3	C：7	C：61	C：22	C：93	C：7
M：15	M：73	M：38	M：9	M：67	M：87	M：37	M：88	M：44
Y：0	Y：62	Y：4	Y：14	Y：33	Y：71	Y：62	Y：89	Y：18
K：0	K：26	K：0	K：0	K：0	K：36	K：0	K：80	K：0

这是一幅西班牙国际电影节的海报设计作品。海报采用抽象设计风格，将造型各异的抽象人物作为展示主图，既营造了丰富多彩的版面效果，又直接表达了海报的主题。

色彩点评：

- 海报以明度偏低的青色为主色调，在不同纯度的变化中增强了版面的层次感，同时给人理智、稳重之感。
- 亮橙色的运用，与青色形成了鲜明的色彩对比，既丰富了海报的色彩质感，也给人欢快、时尚之感。

CMYK：100,84,67,50　CMYK：0,52,94,0
CMYK：64,0,28,0

推荐色彩搭配：

C：82	C：0	C：79	C：9	C：93	C：86	C：16	C：85	C：11
M：45	M：36	M：77	M：25	M：88	M：83	M：62	M：59	M：8
Y：49	Y：86	Y：74	Y：75	Y：89	Y：0	Y：38	Y：48	Y：7
K：0	K：0	K：53	K：0	K：80	K：0	K：0	K：4	K：0

4.7 插画风格

这一幅电影海报设计作品。海报采用插画设计风格，将电影中的具体场景以插画的形式进行呈现，相对于实物来说，其具有更强的视觉吸引力。而且以倾斜方式呈现的文字，与海报整体版式相一致，具有动感的效果。

色彩点评：

- 海报以蓝色、灰色为主色调，营造了稳重、成熟的视觉氛围。
- 少量红色、橙色的使用，中和了深色的压抑感。

CMYK：100,89,78,70　CMYK：46,15,16,0
CMYK：25,97,100,0　CMYK：0,33,97,0

推荐色彩搭配：

C: 91	C: 2	C: 30	C: 0	C: 98	C: 63	C: 13	C: 33	C: 56
M: 76	M: 10	M: 100	M: 18	M: 91	M: 24	M: 10	M: 92	M: 64
Y: 59	Y: 29	Y: 100	Y: 93	Y: 80	Y: 13	Y: 11	Y: 82	Y: 62
K: 28	K: 0	K: 1	K: 0	K: 73	K: 0	K: 0	K: 1	K: 0

这是一幅创意海报设计作品。海报采用插画设计风格，将正在跳舞的插画狮子作为展示主图，让版面具有很强的律动感和活跃性。

色彩点评：

- 海报整体以青色为主色调，在不同纯度的变化中，让版面具有一定的层次感。
- 红色、绿色、黄色等色彩的运用，丰富了海报的色彩，同时营造出欢快、愉悦的氛围。

CMYK：78,38,62,0　CMYK：36,33,81,0
CMYK：91,56,100,33　CMYK：20,100,100,0

推荐色彩搭配：

C: 22	C: 93	C: 13	C: 79	C: 3	C: 33	C: 7	C: 76	C: 51
M: 7	M: 89	M: 100	M: 40	M: 9	M: 25	M: 49	M: 47	M: 7
Y: 27	Y: 88	Y: 100	Y: 63	Y: 50	Y: 24	Y: 54	Y: 100	Y: 29
K: 0	K: 80	K: 0	K: 0	K: 0	K: 0	K: 0	K: 9	K: 0

第 5 章

商业海报招贴设计

商业海报招贴是一种视觉传达形式与宣传方式，是企业宣传与推广产品强有力的手段。为了让自己的产品从众多产品中脱颖而出，企业通常会通过平面广告、视频广告、名人代言等方式来扩大产品的影响力，海报招贴就是其中的一种宣传方式。

商业海报招贴除了需要对产品进行相应的宣传之外，最重要的就是帮助企业获取利益。因此在进行相关设计时，要以企业获利为根本。

5.1 商业海报招贴的类型

现如今海报招贴花样繁多、应有尽有。要想在众多设计中脱颖而出，必须善于利用不同颜色的特性，使其在设计画面时体现出不同的画面质感，带给受众不同的视觉体验。

海报招贴的类型众多，按照销售产品的类别进行区分，常见的分类有：服饰类、食品类、化妆品类、电子产品类、房地产类、汽车类、旅游类、教育类等。

特点：

- 服饰海报通常以展现服饰的整体外观形态为主，注重画面的清晰度与视觉质感。
- 食品海报通常可利用色彩来刺激受众味蕾，进而激发其购买的欲望。
- 化妆品广告通常采用较为显著的使用前后对比效果，从而激发消费者的购买欲望。
- 电子产品海报除了采用产品外观展示的方式外，还常以夸张的手法展现产品的某方面特质，以此来吸引消费者注意。
- 房地产海报通常以房产的外观形态结合色彩及装饰元素，营造某种氛围以契合消费者对理想生活的向往。
- 汽车海报主要将产品作为展示主图，以便带给受众最直观、最强烈的视觉冲击力。
- 教育海报主要表现整体的教育能力以及教育方式，所以在设计时可以多使用一些有创意的方式来进行呈现，让受众一目了然的同时感受到趣味性与创意感。

5.1.1 服饰行业商业海报

这是一幅服饰宣传海报设计作品。将穿着服饰的模特作为展示主图，直接表明了海报的宣传内容。相对于单纯的服饰展示来说，运用模特可以为受众带去更加直观的视觉感受。而且主次分明的文字，可以让受众了解到更多信息。

色彩点评：
- 海报整体以无彩色的黑白灰为主色调，尽显服饰的简约与高端。
- 大面积浅色的运用，很好地提高了画面的亮度。

CMYK：4,3,3,0　CMYK：94,90,84,78
CMYK：25,19,10,0

推荐色彩搭配：

C：13	C：93	C：30	C：56	C：13	C：71	C：93	C：20	C：11
M：14	M：88	M：91	M：25	M：9	M：67	M：88	M：25	M：13
Y：11	Y：89	Y：80	Y：30	Y：9	Y：63	Y：89	Y：48	Y：9
K：0	K：80	K：0	K：0	K：0	K：20	K：80	K：0	K：0

这是一幅服饰宣传海报设计作品。海报采用满版型的构图方式，将身穿服饰的模特街拍图像作为展示主图，具有很强的视觉吸引力。

色彩点评：
- 海报整体以自然环境色为主色调，营造了自然、清新、精致的视觉感受。
- 纯度偏高的红色的运用，让海报瞬间鲜活起来，同时也让版面的色彩感变得更加丰富。

CMYK：40,35,28,0　CMYK：24,15,4,0
CMYK：4,100,67,0　CMYK：24,54,72,0

推荐色彩搭配：

C：20	C：22	C：76	C：15	C：2	C：58	C：15	C：54	C：53	C：7	C：56	C：3
M：25	M：96	M：20	M：15	M：60	M：95	M：29	M：31	M：21	M：7	M：49	M：49
Y：42	Y：87	Y：33	Y：16	Y：46	Y：100	Y：77	Y：15	Y：42	Y：33	Y：54	Y：20
K：0	K：0	K：0	K：0	K：0	K：50	K：0	K：0	K：0	K：0	K：0	K：0

5.1.2 食品行业商业海报

这是一幅巴西的食品创意海报设计作品。海报采用重心型的构图方式,将食物作为展示主图,直接表明了海报的宣传内容。而且闹钟绘画元素的添加,使画面在极具创意感与趣味性的同时,呼应了早餐的主题。

色彩点评:

- 海报以浅橙色为主色调,在不同纯度的变化中,极大限度地刺激了受众味蕾。
- 少量红色和绿色的点缀,给人愉悦、活力、新鲜、美味的视觉感受。

CMYK: 0,10,38,0　CMYK: 1,63,100,0
CMYK: 22,100,100,0　CMYK: 67,31,100,0

推荐色彩搭配:

C: 0	C: 25	C: 21	C: 28	C: 2	C: 82	C: 82	C: 1	C: 58
M: 18	M: 78	M: 6	M: 88	M: 27	M: 76	M: 40	M: 7	M: 38
Y: 58	Y: 100	Y: 44	Y: 73	Y: 52	Y: 84	Y: 18	Y: 36	Y: 88
K: 0	K: 0	K: 0	K: 0	K: 0	K: 60	K: 0	K: 0	K: 0

这是一幅美食海报设计作品。将食物直接在版面底部呈现,既直观展示了食物的美味,又增强了画面的空间感,而且从上而下散落的粉末,让海报具有很强的视觉动感。

色彩点评:

- 海报以黑色为背景主色调,无彩色的运用瞬间提升了版面质感,凸显产品的精致与美观。
- 少量白色的运用,中和了黑色的压抑感,同时提升了海报的亮度。

CMYK: 93,89,86,78　CMYK: 0,0,0,0
CMYK: 1,81,82,0

推荐色彩搭配:

C: 93	C: 22	C: 5	C: 15	C: 36	C: 71	C: 0	C: 92	C: 31
M: 89	M: 19	M: 4	M: 85	M: 18	M: 64	M: 25	M: 87	M: 97
Y: 86	Y: 18	Y: 62	Y: 70	Y: 49	Y: 69	Y: 65	Y: 89	Y: 95
K: 78	K: 0	K: 0	K: 0	K: 0	K: 22	K: 0	K: 80	K: 0

5.1.3 化妆品商业海报

这是一幅精华液宣传海报设计作品。将产品作为海报展示主图，并在产品后方添加倾斜型的螺旋图案进行装饰，凸显出产品强大的修复功能，使受众一目了然。在左上角呈现的文字，可以直接传达信息。

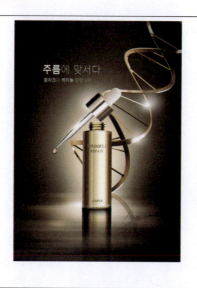

色彩点评：
- 海报整体以棕色为主，在不同纯度的变化中，让海报极具层次感。
- 亮色的点缀，让产品变得更加醒目，同时也提高了版面的整体亮度。

CMYK：76,81,99,67　CMYK：44,59,79,2
CMYK：12,16,24,0

推荐色彩搭配：

C: 75	C: 8	C: 13	C: 51	C: 93	C: 14	C: 7	C: 91	C: 20
M: 79	M: 11	M: 31	M: 56	M: 88	M: 51	M: 18	M: 64	M: 18
Y: 100	Y: 13	Y: 46	Y: 74	Y: 89	Y: 25	Y: 25	Y: 47	Y: 16
K: 64	K: 0	K: 0	K: 3	K: 80	K: 0	K: 0	K: 5	K: 0

这是一幅外国彩妆的宣传海报设计作品。海报采用分割型的构图方式，将整个版面一分二。而且在不同区域倾斜呈现的产品，直接表明了海报的宣传内容。

色彩点评：
- 海报主要采用了邻近色的配色方案，以纯度适中的粉色和紫色为主色调，给人自然、精致的印象。
- 少量白色的运用，很好地中和了背景颜色的刺激感，同时也提升了海报的整体亮度。

CMYK：18,28,0,0　CMYK：0,52,8,0
CMYK：72,20,44,0

推荐色彩搭配：

C: 11	C: 9	C: 73	C: 31	C: 93	C: 11	C: 70	C: 15	C: 67	C: 2	C: 93	C: 55
M: 71	M: 15	M: 67	M: 0	M: 88	M: 58	M: 100	M: 9	M: 77	M: 4	M: 88	M: 0
Y: 47	Y: 0	Y: 68	Y: 14	Y: 89	Y: 31	Y: 16	Y: 10	Y: 55	Y: 55	Y: 89	Y: 27
K: 0	K: 0	K: 25	K: 0	K: 0	K: 0	K: 0	K: 0	K: 0	K: 0	K: 80	K: 0

5.1.4 电子产品商业海报

这是一幅外国的宽带海报设计作品。海报采用倾斜型的构图方式，以夸张的手法将产品的强大功能表现出来。同时折纸和破版的表现形式，使海报极具创意感与趣味性。而且版面中的大面积留白，使海报主题变得更加突出。

色彩点评：
- 海报以蓝色为背景色，以适中的明度给人理性、安全的印象。
- 浅色的主体图形在背景色的衬托下变得十分醒目，同时也提高了画面的亮度。

CMYK：75,16,0,0　CMYK：7,5,5,0

推荐色彩搭配：

C：87	C：87	C：16	C：100	C：4	C：87
M：52	M：85	M：11	M：99	M：2	M：51
Y：35	Y：84	Y：11	Y：51	Y：47	Y：36
K：0	K：73	K：0	K：3	K：0	K：0

这是一幅耳机的宣传海报设计作品。将头戴耳机的人物作为展示主图，直接表明了海报的宣传内容。而且模特的冷静面孔和充满未来感的耳机相结合尽显产品的高端与大气。

色彩点评：
- 海报以明度偏高的暖橙色为背景色，给人柔和、优美的印象。同时与人物的深色系形成明暗对比，使主题更加突出。
- 纯度偏低的蓝色，具有成熟、理智的色彩特征。

CMYK：5,9,36,0　CMYK：55,71,67,12
CMYK：100,86,9,0　CMYK：1,35,5,0

推荐色彩搭配：

C：100	C：10	C：13	C：4	C：97	C：91	C：2	C：33	C：21
M：87	M：14	M：67	M：4	M：79	M：89	M：31	M：55	M：20
Y：23	Y：13	Y：13	Y：64	Y：5	Y：88	Y：7	Y：79	Y：16
K：0	K：0	K：0	K：0	K：0	K：79	K：0	K：0	K：0

5.1.5 房地产行业商业海报

这是一幅房地产的创意海报设计作品。将楼房模型、尺子、设计图直接呈现在受众眼前，给人精心设计、严谨规范的感觉。三角形的版式设计可以使受众的目光集中在楼房模型上，从而达到很好的宣传效果。

色彩点评：
- 海报以深灰色作为背景色，给人稳重、大气的印象。
- 蓝色调的立体模型和卷起的黑色设计图纸相搭配，增强了画面的空间感。

CMYK：68,62,66,15　CMYK：60,18,17,0
CMYK：73,33,47,0

推荐色彩搭配：

C：91	C：53	C：68	C：23	C：83	C：16
M：87	M：9	M：62	M：0	M：46	M：11
Y：90	Y：31	Y：66	Y：51	Y：29	Y：16
K：79	K：0	K：15	K：0	K：0	K：0

这是一幅房地产的宣传海报设计作品，将由简单几何图形构成的房子外轮廓作为展示主图，直接表明了海报的宣传内容。而且类似笑脸的造型表现出企业真诚用心的服务态度。

色彩点评：
- 海报以白色作为背景主色调，给人干净、大方的印象，同时将版面内容清楚地凸显出来。
- 少量绿色、蓝色、橙色等色彩的点缀，在鲜明的颜色对比中丰富了海报的色彩质感。

CMYK：0,0,0,0　CMYK：82,35,0,0
CMYK：81,10,91,0　CMYK：15,29,98,0

推荐色彩搭配：

C：76	C：1	C：66	C：71	C：49	C：93	C：9	C：93	C：1
M：64	M：0	M：57	M：35	M：11	M：89	M：57	M：75	M：12
Y：53	Y：42	Y：0	Y：78	Y：2	Y：89	Y：23	Y：22	Y：42
K：8	K：0	K：0	K：0	K：0	K：80	K：0	K：0	K：0

5.1.6 汽车行业商业海报

这是一幅汽车的创意海报设计作品。将狗试图咬自己尾巴的图案作为展示主图，以极具创意的方式将车身限距控制系统与狗咬不到自己尾巴这一自然现象融合在一起，直接凸显汽车的高安全性。

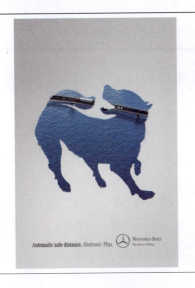

色彩点评：

- 海报整体以灰色为主色调，无彩色的运用，尽显品牌的高端与大气。
- 青色的运用，以适中的纯度给人安全、理智的印象。

CMYK: 26,20,20,0 CMYK: 100,87,39,1
CMYK: 53,9,0,0

推荐色彩搭配：

C: 99	C: 73	C: 99	C: 5	C: 19	C: 75
M: 93	M: 50	M: 74	M: 5	M: 13	M: 38
Y: 78	Y: 0	Y: 34	Y: 58	Y: 13	Y: 38
K: 1	K: 0	K: 1	K: 0	K: 0	K: 0

这是一幅以"smart"为卖点的汽车宣传海报设计作品。海报采用曲线型的构图方式，将建筑物拼成一根"针"，而汽车行驶过的路则为可以顺畅穿梭其中的"线"，以穿针引线的简单创意凸显汽车的灵活与小巧。

色彩点评：

- 海报以粉红色为背景色，以适中的明度给人时尚、雅致的印象，打破了以往汽车的严肃与呆板。
- 深色的运用，将主体对象清楚地凸显出来，同时也让版面的视觉效果更加稳定。

CMYK: 0,56,23,0 CMYK: 80,98,75,67
CMYK: 32,25,22,0

推荐色彩搭配：

C: 9	C: 81	C: 37	C: 16	C: 49	C: 95
M: 37	M: 73	M: 93	M: 11	M: 39	M: 87
Y: 100	Y: 70	Y: 60	Y: 11	Y: 1	Y: 86
K: 0	K: 42	K: 1	K: 0	K: 0	K: 77

5.1.7 旅游行业商业海报

这是一幅有关旅游的海报设计作品。海报采用满版型的构图方式,将游客在游轮上欣赏风景的休闲场景作为展示主图,营造了惬意、放松的视觉氛围。而且以骨骼型呈现的文字,一方面直接传达信息,另一方面丰富了版面的细节效果。

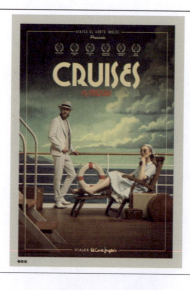

色彩点评:
- 海报以明度偏低的青绿色为主色调,营造出浓厚的复古浪漫氛围。
- 少量黄色以及红色的点缀,增强了色彩质感。

CMYK: 73,46,81,5　CMYK: 56,75,100,28
CMYK: 5,22,55,0　CMYK: 26,88,100,0

推荐色彩搭配:

C: 78	C: 21	C: 49	C: 5	C: 28	C: 4	C: 62	C: 82	C: 82	C: 18	C: 63	C: 4
M: 67	M: 15	M: 76	M: 7	M: 100	M: 23	M: 28	M: 76	M: 56	M: 20	M: 89	M: 5
Y: 100	Y: 69	Y: 100	Y: 54	Y: 83	Y: 31	Y: 51	Y: 76	Y: 69	Y: 38	Y: 16	Y: 55
K: 49	K: 0	K: 16	K: 0	K: 0	K: 0	K: 0	K: 56	K: 15	K: 0	K: 0	K: 0

这是一幅有关旅游的创意海报设计作品。海报采用对称型的构图方式,将旅游景点以一个圆环的形式进行呈现,在不断重复中加深受众的视觉印象,激发其旅游的欲望。

色彩点评:
- 海报以纯度偏低的红色为主色调,在不同明度的变化中让版面具有层次感和立体感。
- 小面积棕色的使用,将主体对象清楚地凸显出来,同时也增强了海报的视觉稳定性。

CMYK: 20,51,47,0　CMYK: 61,89,100,53
CMYK: 18,40,100,0

推荐色彩搭配:

C: 67	C: 11	C: 93	C: 44	C: 25	C: 80	C: 11	C: 80	C: 4
M: 48	M: 44	M: 89	M: 76	M: 25	M: 49	M: 91	M: 87	M: 11
Y: 3	Y: 65	Y: 87	Y: 79	Y: 20	Y: 82	Y: 58	Y: 79	Y: 49
K: 0	K: 0	K: 79	K: 6	K: 0	K: 10	K: 0	K: 66	K: 0

5.1.8 教育行业商业海报

这是一幅英语学校的海报设计作品。海报采用重心型的构图方式，将插画图案在版面中间部位进行呈现。将英语以场景化的方式展现在插画人物的头脑中，既展现了学校的宣传主题，又具有很强的创意感与趣味性。

色彩点评：
- 海报以橙色为主色，在不同纯度的变化中，让版面具有一定的层次感。
- 少量黑色的点缀，使画面场景变得更加突出醒目，同时也增强了视觉稳定性。

CMYK：2,9,25,0 CMYK：0,27,57,0
CMYK：0,44,71,0 CMYK：93,88,89,80

推荐色彩搭配：

C：2	C：89	C：15	C：92	C：10	C：49	C：4	C：36	C：11
M：27	M：64	M：11	M：87	M：48	M：100	M：11	M：63	M：9
Y：58	Y：45	Y：11	Y：89	Y：73	Y：100	Y：36	Y：87	Y：10
K：0	K：4	K：0	K：80	K：0	K：31	K：0	K：0	K：0

这是一幅英语培训机构的海报设计作品。海报采用三角形的构图方式，以简笔插画的形式将学校内部运行情况清晰地呈现出来，使受众一目了然。

色彩点评：
- 海报整体以浅灰色作为背景主色调，给人简约、质朴的视觉印象，易于突出表现主题。
- 图案中明度适中的红色和青色的运用，形成了较为强烈的色彩对比，丰富了海报的色彩质感。

CMYK：9,6,5,0 CMYK：70,22,15,0
CMYK：2,93,67,0

推荐色彩搭配：

C：100	C：51	C：35	C：93	C：0	C：90	C：0	C：25	C：22
M：96	M：0	M：100	M：88	M：38	M：53	M：18	M：100	M：17
Y：63	Y：7	Y：88	Y：89	Y：42	Y：22	Y：40	Y：88	Y：15
K：49	K：0	K：2	K：80	K：0	K：0	K：0	K：0	K：0

5.2 品牌服装宣传海报

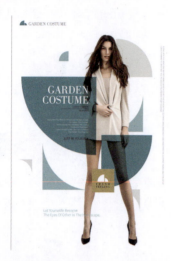

5.2.1 设计思路

案例类型：

本案例是一款女士服装品牌的商业海报设计项目。

项目诉求：

该服装品牌主要面向25～35岁的职场女性，旗下服饰主打造型简洁、无过多修饰、干练风格。此海报设计要以服装展示为重点，着重突出品牌简洁、大气、干练的特性。如图所示为可供参考的同类风格服饰。

设计定位：

如果用图形来定义女性，那么柔和、平滑、带有曲度的线条则是属于女性的。而职场中的女性不仅具有温柔、包容的特性，更有理性、刚强、果敢的一面，就像是直线和尖角所具有的气质。本案例的主体图形是从一个正方形中切分而出的形态迥异的两部分图形，以此演绎职场女性的不同方面。

5.2.2 配色方案

为了更好地突出品牌简洁、干练、大气、时尚的特征，本案例选用纯度偏低的青色搭配不同明度的米色。这种颜色搭配方式避免了高纯度颜色带来的视觉刺激感，同时尽显女性的优雅气质。

主色：

绝大多数时候，暖色给人以女性化的感受，冷色则更加倾向于男性化。本案例采用介于蓝色与绿色之间的饱和度稍低的青色作为主色，这种青色理性、智慧、从容且不似蓝色那般寒冷。不同明度的色彩变化，使得海报整体层次感十足。

辅助色：

由于海报中需要使用人物元素，而人物身着的服装及人物本身的色彩都是接近于皮肤的色彩，所以不同明度的肤色自然而然就成了画面的

辅助色。该色彩与青色在色相环上大致处于相对的位置，但由于其具有较低的纯度，所以搭配在一起较为协调。

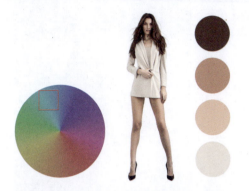

点缀色：

明度和纯度偏低的土黄色，具有内敛、低调的色彩特征。将其作为点缀色，给人沉稳、成熟的印象，刚好与产品调性及宣传主题相吻合。

其他配色方案：

暗调的紫红色既有女性之美，又有岁月沉淀的知性和智慧，以暗调为主的画面更添高贵之感。倾向灰调的蓝紫色与商务、职场定位较为匹配，以大面积的亮调蓝紫色为背景，抵消了冷色调带来的沉闷感。

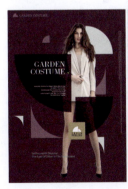
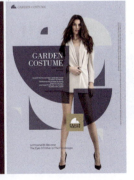

5.2.3 版面构图

本案例海报画面元素主要由图像和色块构成。在版面中间偏右位置摆放的人物是视觉焦点所在，直观地展示了产品。环绕在主体图像周围的色块，在前后错落摆放中增强了海报的节奏韵律感。适当文字的添加，在主次分明之间可以直接传达信息，同时也让版面的细节变得更加丰富。

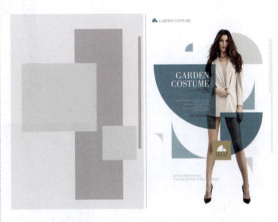

还可以采用分割型的构图方式，将背景沿对角线一分为二，让版面瞬间变得鲜活起来。在版面中间部位呈现的人物图像，一方面直观地表明了海报的宣传内容，另一方面增强了整体的视觉稳定性。

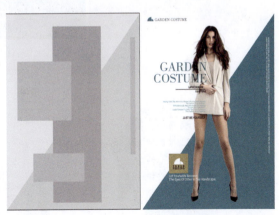

5.2.4 同类作品欣赏

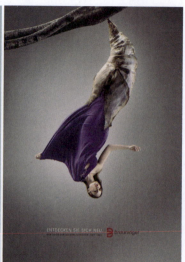

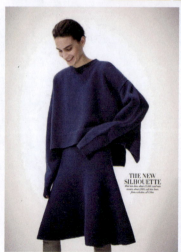

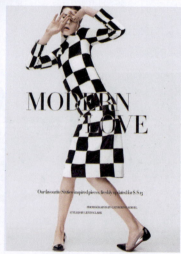

5.2.5 项目实战

1. 制作图形部分

步骤/01 打开Illustrator软件，执行"文件>新建"命令或按快捷键Ctrl+N，在弹出的"新建文档"对话框中选择"打印"选项卡，单击A4选项，然后单击"创建"按钮，即可创建一个A4大小的竖向空白文档。

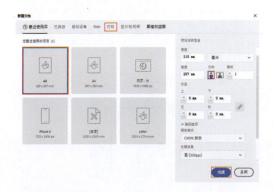

步骤/02 选择工具箱中的"矩形工具"，在画面中按住鼠标左键拖动，绘制一个与画板等大的矩形。

步骤/03 选择工具箱中的"选择工具"，按住鼠标左键单击绘制的矩形，将其选中。然后在控制栏中设置"填充"为白色、"描边"为无。

步骤/04 置入人物素材1.png。执行"文件>置入"命令或按快捷键Shift+Ctrl+P，在弹出的"置入"对话框中，单击需要置入的文件，取消选中"链接"复选框，单击"置入"按钮。在画面合适位置按住鼠标左键拖动，将素材放在画面偏右侧的位置。

步骤/05 从案例效果可以看出，在人物素材周围有四分之一圆和其他不规则图形作为装饰。这些图形可以用"钢笔工具"绘制，但是比较麻烦。因此我们可以将矩形和正圆进行重叠摆放，然后通过运用"路径查找器"中的"分割"选项，将图形进行分割，进而得到一个四分之一的圆。首先选择工具箱中的"椭圆工具"，在控制栏中设置"填充"为无、"描边"为黑色、"粗细"为3pt，设置完成后，在文档空白位置按住Shift键的同时拖动鼠标，绘制一个描边正圆。

步骤/08 选择工具箱中的"选择工具",框选三个图形,然后执行"窗口>路径查找器"命令,在弹出的"路径查找器"面板中单击"减去顶层"按钮。

步骤/09 此时即可得到四分之一的圆形。

步骤/06 因为最终要得到一个四分之一圆,因此需要借助参考线,将绘制的正圆圆心确定出来。使用快捷键Ctrl+R调出标尺,然后在顶部标尺按住鼠标左键向下拖动到圆形一半的位置,得到横向的参考线。接下来在左侧的标尺上按住鼠标左键向右侧拖动,得到垂直的参考线。两条参考线交叉区域为圆心所在的位置。

步骤/10 接下来制作另外一种不规则图形。首先使用"椭圆工具",在画板外绘制一个正圆。

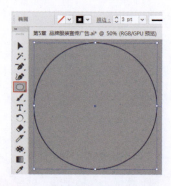

步骤/07 选择工具箱中的"矩形工具",在控制栏中设置"填充"为无、"描边"为黑色、"粗细"为3pt。设置完成后以参考线为基准,在正圆的上半部分按住鼠标左键拖动绘制矩形。继续在右侧的合适位置绘制矩形,此时可以看到左下角的四分之一圆被单独空出来。

步骤/11 接着使用"矩形工具",在正圆外绘制一个外切正方形。

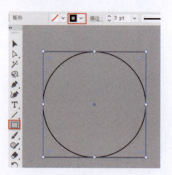

步骤/12 在两个图形同时选中的状态下，在"路径查找器"面板中单击"分割"按钮，将图形进行分割。

步骤/13 然后通过执行"取消编组"命令，即可得到相应的图形。

步骤/14 将四分之一圆选中，调整大小后放在人物素材左侧位置。

步骤/15 选中该图形，双击工具箱底部的填色按钮，在弹出的"拾色器"对话框中设置合适的颜色，然后单击"确定"按钮。

步骤/16 单击"描边"按钮，设置描边为无。

步骤/17 对青色四分之一圆的混合模式进行调整，使其下方的素材显示出来。在图形选中状态下，执行"窗口>透明度"命令，在弹出的"透明度"面板中设置"混合模式"为"正片叠底"。

步骤/18 将青色的四分之一圆选中，然后单击鼠标右键，在弹出的快捷菜单中执行"变换>镜像"命令。

步骤/19 在弹出的"镜像"对话框中选中"垂直"单选按钮,设置"角度"为90°。设置完成后单击"复制"按钮,将原图进行复制的同时进行对称变换。

步骤/20 将复制得到的图形选中,将其适当缩小后放在已有图形的右下角位置。

步骤/21 使用同样的方式,将分割图形填充为不同颜色,调整大小后放在文档中的合适位置,同时注意图层顺序的调整,以此来增强画面的层次感。

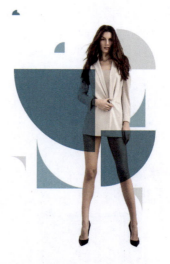

2. 制作标志及文字

步骤/01 使用"矩形工具"在人物腿部绘制一个土黄色的正方形。

步骤/02 复制之前制作的四分之一圆形,将其填充颜色设置为白色,调整大小并放在棕色正方形的中心位置。

步骤/03 下面在文档中添加文字,首先制作主标题文字。选择工具箱中的"文字工具",

在左侧的四分之一圆上方单击并输入文字,文字输入完成后在空白区域单击完成操作。选中文字,然后在控制栏中设置"填充"为白色、"描边"为无,同时设置合适的字体、字号,设置"对齐方式"为"右对齐"。

步骤/06 至此,本案例制作完成。

步骤/04 继续使用"文字工具",在画面中的合适位置输入文字,然后旋转到合适角度并摆放在合适的位置。

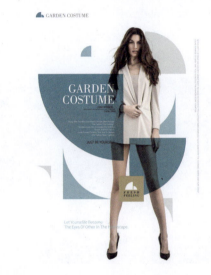

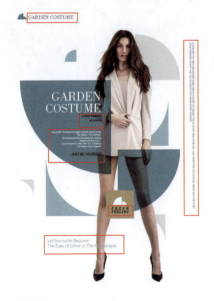

5.3 西餐厅宣传海报

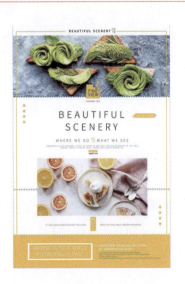

步骤/05 选择工具箱中的"矩形工具",在控制栏中设置"填充"为黑色、"描边"为无。在文字之间绘制一条黑色的长条矩形作为分割线(该分割线也可以使用"直线段工具"绘制直线来代替)。

5.3.1 设计思路

案例类型：

本案例是一款西餐厅推广宣传的商业海报设计项目。

项目诉求：

本餐厅以经营西式甜品、西式简餐为主，健康且美观的菜式、独具情调的用餐环境以及舒适放松的用餐体验是该餐厅的主要特色。因此在进行设计时，一方面要凸显产品的健康与美味；另一方面要能展现餐厅的经营理念，以此来拉近与受众的距离，获得其信赖。

图像作为展示主图，相对于单纯的文字来说，具有更强的视觉吸引力，同时也可以让受众对餐厅有更直观清晰的了解。

5.3.2 配色方案

本案例以高纯度的黄色作为主色，以此来吸引受众注意力，刺激受众味蕾。搭配低纯度的蓝灰色，让海报在鲜明的颜色对比中，既有活力与热情，同时又不会毫无重点。

主色：

本案例采用黄色作为主色，香甜的橙子、盛开的向日葵以及温暖的阳光都是这种颜色。黄色以其愉悦、美味、温暖的色彩特征，可以很好地缓解观者的疲劳与焦虑，传达出一种在饱餐之后活力满满、积极向上的情感，同时也传递出受众就餐时愉快、轻松的氛围。

设计定位：

根据项目诉求，海报整体想要展现出一种轻松、美好、愉悦的氛围，这种氛围可以借助色彩来体现。高明度的橙黄色正是展示这种氛围的色彩。同时，为了引起消费者的味觉"注意力"，美食照片是必不可少的。在海报设计中，将食物

第5章 商业海报招贴设计

辅助色：

白色具有纯洁、干净的色彩特征，将其作为大面积的底色及文字的颜色能够将橙色衬托得更加明丽。需要注意的是，类似黄色这样的高明度色彩容易给人浮夸、不稳定的印象，因此我们选择使用少量黑色进行适当中和，让整体视觉效果趋于稳定。

点缀色：

由于画面中大部分元素以暖色调为主，所以可以选择一个"偏冷"的食物图片进行中和。蓝

灰色具有理智、优雅、客观的色彩特征，草绿则具有自然、健康的含义，将其作为点缀色，使画面更加丰富。

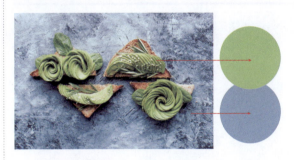

其他配色方案：

黄色、橙色是非常典型的、容易引起食欲的色彩，当然这两种颜色也都是饮食类行业常用的色彩。可以尝试使用鲜活、美味的橙色作为海报的主色，在颜色的鲜明对比中，尽显食物的美味与精致，如左下图所示。还可以选择象征健康、新鲜的绿色，运用食物本色，凸显产品原材料的天然与健康，与受众的心理需求相吻合，如右下图所示。

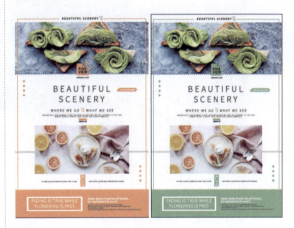

5.3.3 版面构图

海报采用了中轴型的构图方式，将标志、图像、文字等对象自上而下进行有序呈现，将信息直接传达，为受众阅读提供便利。以通栏呈现的食品展示图像，直接表明了海报宣传内容。而且精美的食物，瞬间刺激受众味蕾，激发其购买

75

的欲望。图像之间主次分明的文字可以清晰明确地传达信息，同时也让版面具有很强的节奏韵律感。

如果海报以展示菜品为主，那么可以尝试将菜品图片并排摆放在画面中央的位置，文字信息排列在上方和下方即可。

5.3.4 同类作品欣赏

5.3.5 项目实战

1. 制作图形及图像部分

步骤/01 执行"文件>新建"命令，或按快捷键Ctrl+N，在弹出的"新建文档"对话框中，设置"单位"为毫米、"宽度"为220mm、"高度"为330mm、"方向"为竖向，展开"高级选项"，设置"颜色模式"为"CMYK颜色"，设置"光栅效果"为"高（300ppi）"，单击"创建"按钮，即可完成新建文件的操作。

步骤/02 选择工具箱中的"矩形工具"，在控制栏中设置"填充"为白色、"描边"为无。设置完成后在画面中按住鼠标左键拖动绘制一个与画板等大的矩形。（为了便于操作，可以执行"窗口>控制"命令，打开控制栏。执行"窗口>工具栏>高级"命令，显示出工具箱中的全部工具。）

步骤/03 执行"文件>置入"命令，或按快捷键Shift+Ctrl+P，在弹出的"置入"对话框中，单击需要置入的文件，取消选中"链接"复选框，单击"置入"按钮。

77

步骤/04 在画板的合适位置按住鼠标左键并拖动，将素材1.jpg置入。

步骤/05 置入的素材若有不需要的部分，需要将其进行隐藏处理。选择工具箱中的"矩形工具"，在素材上方绘制一个矩形，确定素材需要保留的区域。

步骤/06 使用"选择工具" ▶，按住Shift键加选素材和矩形，执行"对象>剪切蒙版>建立"命令（快捷键为Ctrl+7），建立剪切蒙版，将素材不需要的部分隐藏。

步骤/07 下面制作素材底部的"锯齿"装饰。由于这些"锯齿"是完全相同的，因此我们先绘制一个基本图形，然后使用工具箱中的"混合工具"来制作。选择工具箱中的"矩形工具"，在控制栏中设置"填充"为青灰色、"描边"为无。设置完成后在素材左下角按住Shift键的同时拖动鼠标绘制一个正方形。

步骤/08 对正方形进行旋转操作。在图形处于选中状态下，将鼠标指针放在定界框一角的外部，按住Shift键的同时拖动鼠标，将图形进行45°旋转。

步骤/09 使用"选择工具"选中正方形，按住Alt键的同时并向右拖动鼠标，即可将正方形复制一份放在相对应的最右侧位置。

步骤/10 接着在两个图形之间快速添加若干个相同的图形。双击工具箱中的"混合工具",在弹出的"混合选项"对话框中设置"间距"为"指定的步数"、"数量"为65、"取向"为"对齐页面"。设置完成后单击"确定"按钮。

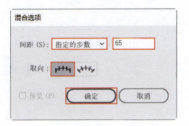

步骤/11 在最左侧的正方形上方单击,确定混合的起点。

步骤/12 在最右侧的正方形上方单击,确定混合的终点。

步骤/13 此时可以看到在两个图形中间出现了指定步数的相同图形。

步骤/14 接着对混合图形的排列顺序进行调整。将素材图形选中,单击鼠标右键,在弹出的快捷菜单中执行"排列>置于顶层"命令。

步骤/15 此时图片下边缘遮挡住了混合图形的上半部分。

步骤/16 下面制作底部的图像展示效果。将素材2.jpg置入,调整大小放在画板中间偏下位置。

步骤/17 置入的素材若有不需要的部分，需要进行隐藏处理。使用"矩形工具"绘制出素材需要保留的区域。

步骤/18 将矩形和底部素材加选，使用快捷键Ctrl+7创建剪切蒙版，将素材不需要的区域隐藏。

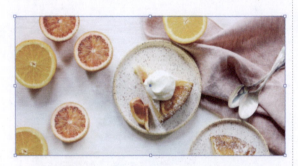

步骤/19 将素材1底部的混合图形复制一份。选中复制的图形，双击填色，在弹出的"拾色器"对话框中选取灰色，然后单击"确定"按钮，即可将其填充色更改为灰色。

步骤/20 将复制的图形放置在素材2下方。

步骤/21 选择工具箱中的"矩形工具"，在控制栏中设置"填充"为橙色、"描边"为无。设置完成后在画板底部绘制一个长条矩形。

步骤/22 将素材2下方的灰色混合图形再复制一份，将其填充色更改为橙色，放在长条矩形顶部边缘位置。

2. 添加文字

步骤/01 选择工具箱中的"文字工具"，在素材1下方单击并输入文字，文字输入完成后在空白区域单击，完成文字的输入。选中文字，并在控制栏中设置"填充"为深灰色、"描边"为无，同时设置合适的字体、字号。

第5章 商业海报招贴设计

步骤/02 接着对文字的字符间距进行调整。在文字选中状态下,执行"窗口>文字>字符"命令,在弹出的"字符"面板中设置"字符间距"为280,此时可以看到文字之间的间距被拉大。

步骤/03 接下来使用"文字工具",在已有文字下方继续输入文字。然后在"字符"面板中设置相同的字符间距。此时,主标题文字制作完成。

步骤/04 下面在主标题文字下方继续添加文字。选择工具箱中的"文字工具",在主标题文字下方单击输入文字,并在控制栏中设置合适的颜色、字体、字号。同时在"字符"面板中对文字的字符间距进行调整。

步骤/05 继续使用"文字工具",在画面中的合适位置,输入其他文字。

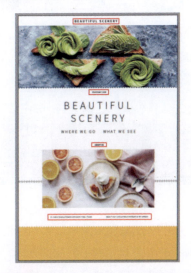

步骤/06 接下来在文档中添加段落文字。选择工具箱中的"文字工具",在文档中间位置按住鼠标左键拖动绘制文本框,然后输入合适的文字,文字会出现在文本框的内部。文字输入完成后在空白区域单击完成操作。在控制栏中设置"填充"为黑色、"描边"为无,同时设置合适的字体、字号,设置"对齐方式"为"居中对齐"。

步骤/07 下面对输入的段落文字字符间距

81

进行调整。将段落文字选中，执行"窗口>文字>字符"命令，在弹出的"字符"面板中设置"字符间距"为280。

步骤/08 继续使用"文字工具"，在画面底部的长条矩形上方添加其他段落文字，并在控制栏中设置合适的颜色、字体、字号。

3. 制作装饰性元素

步骤/01 从案例效果可以看到，海报中有一些几何图形和不规则图形的装饰元素。这些元素虽然较为简单，却丰富了海报的视觉效果，使画面看起来更加饱满。首先制作画面顶部文字右侧的装饰元素。选择工具箱中的"圆角矩形工具"，在控制栏中设置"填充"为、"描边"为黑色、"粗细"为0.75pt、"圆角半径"为0.6mm。设置完成后在文字右侧绘制图形。

步骤/02 将绘制完成的圆角矩形复制一份，放在已有矩形左下角位置。

步骤/03 由于我们只需要右上角的那一部分，因此需要将左下角区域减去。将两个圆角矩形选中，执行"窗口>路径查找器"命令，在弹出的"路径查找器"面板中单击"减去顶层"按钮。

步骤/04 此时即可将左下角区域减去，得到一个新的图形。

步骤/05 接着绘制在不规则图形左下角的描边正圆。选择工具箱中的"椭圆工具"，在控制栏中设置"填充"为无、"描边"为黑色、"粗细"为0.75pt。设置完成后，按住Shift键的同时拖动鼠标在图形左下角绘制一个小正圆。然后将两个图形选中，使用快捷键Ctrl+G进行编组。

步骤/06 将编组图形选中并复制一份,接着将复制的图形选中,在控制栏中将其"描边"更改为橙色,然后将其放在主标题文字下方。

步骤/07 选择工具箱中的"矩形工具",在控制栏中设置"填充"为橙色、"描边"为无。设置完成后在素材1底部绘制一个正方形。

步骤/08 从案例效果中可以看出,正方形右上角的四分之一部位是缺失的,因此需要将该部位的图形减去。使用快捷键Ctrl+R调出标尺。然后在顶部标尺上按住鼠标左键向下拖曳出一条参考线,在左侧标尺上按住鼠标左键向右拖曳出一条参考线,确定正方形的中心位置。

步骤/09 继续使用"矩形工具",以参考线为边界,在右上角绘制一个四分之一正方形。

步骤/10 然后将两个图形选中,在"路径查找器"面板中单击"减去顶层"按钮,将右上角的四分之一图形减去。

步骤/11 继续使用"矩形工具",在图形缺失部位绘制一个小正方形。

在控制栏中设置"填充"为橙色、"描边"为无。设置完成后在主标题文字右侧单击创建一个锚点。

步骤/12 以绘制的橙色小正方形为基本图形，将其进行复制、旋转等操作，放在缺失部位，增强视觉动感。

步骤/15 将光标移动到其他位置，再次单击创建第二个锚点，同时两个锚点之间连成一条直线。

步骤/13 选择工具箱中的"文字工具"，在图形上方输入文字。输入完成后将文字选中，然后在控制栏中设置"填充"为黑色、"描边"为无，同时设置合适的字体、字号。最后将文字的字符间距进行适当的扩大。

步骤/16 按照同样的方法继续移动鼠标，并在合适位置单击添加锚点，最后将光标定位到起点位置单击，得到闭合图形。

步骤/14 下面制作主标题文字右侧的装饰图形。单击工具箱中的"钢笔工具"按钮，

步骤/17 接着调整用钢笔工具绘制的图形。单击工具箱中的"直接选择工具"按钮，单击图形最左侧的锚点，在控制栏中单击"将所选锚点转换为平滑"按钮，此时尖角锚点转换为平滑锚点。

第5章 商业海报招贴设计

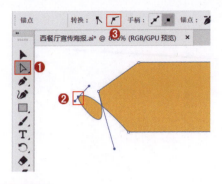

步骤/18 在锚点选中的状态下，按住鼠标左键拖动控制柄，将其向左下角拖曳，对曲线形状进行调整。

步骤/19 使用同样的方式，对其他锚点进行调整，来改变图形的整体形状。

步骤/20 接下来在用钢笔工具绘制的不规则图形下方添加小正圆作为装饰。选择工具箱中的"椭圆工具"，在控制栏中设置"填充"为橙色、"描边"为无。设置完成后在图形底部按住Shift键的同时拖动鼠标绘制图形。

步骤/21 将绘制的正圆选中，按住Alt+Shift组合键往右拖动鼠标，拖动至合适位置时释放鼠标，将其在水平方向上快速复制一份。

步骤/22 然后多次使用快捷键Ctrl+D，将正圆在相同位置与方向进行复制。

步骤/23 接着在用钢笔工具绘制的图形上方添加文字。选择工具箱中的"文字工具"，在图形上方单击添加文字。选中文字，并在控制栏中设置"填充"为白色、"描边"为无，同时设置合适的字体、字号。然后在"字符"面板中对文字的字符间距进行调整。

85

步骤/24 选择工具箱中的"矩形工具",在控制栏中设置"填充"为橙色、"描边"为无。设置完成后在文字上方绘制一个长条矩形。

步骤/25 下面在素材2下方添加几何图形。继续使用"矩形工具",在控制栏中设置"填充"为橙色、"描边"为无。设置完成后在素材2下方绘制图形。

步骤/26 选择工具箱中的"圆角矩形工具",在控制栏中设置"填充"为无、"描边"为白色、"粗细"为1pt。设置完成后在橙色矩形上方绘制一个合适的圆角矩形。

步骤/27 继续使用"圆角矩形工具",在白色描边圆角矩形内部再绘制一个白色的长条圆角矩形。

步骤/28 接下来在圆角矩形底部添加文字。选择工具箱中的"文字工具",在圆角矩形底部单击添加文字,并以按Enter键的方式进行换行。添加完成后将文字选中,在控制栏中设置"填充"为白色、"描边"为无,同时设置合适的字体、字号,设置"对齐方式"为"居中对齐"。

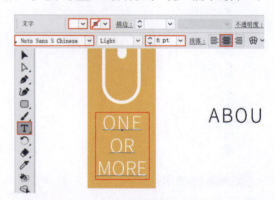

步骤/29 下面在画面左侧添加几个菱形作为装饰。选择工具箱中的"矩形工具",在控制栏中设置"填充"为橙色、"描边"为无。设置完成后在左上角绘制一个正方形。

步骤/30 将正方形进行45°角的旋转。

步骤/31 将绘制完成的菱形选中，按住Alt+Shift组合键向下拖动，至合适位置时释放鼠标，在垂直方向复制图形。

步骤/32 接着使用两次快捷键Ctrl+D，将菱形在相同距离与方向进行复制。

步骤/33 将四个菱形选中，使用快捷键Ctrl+G进行编组。将编组的菱形复制一份放在相对应的右侧位置。

步骤/34 下面在左下角的段落文字外围添加一个描边矩形。选择工具箱中的"矩形工具"，在控制栏中设置"填充"为无、"描边"为白色、"粗细"为5pt。设置完成后在文字外围绘制图形。

步骤/35 继续使用"圆角矩形工具"，在控制栏中设置"填充"为无、"描边"为橙色、"粗细"为2pt。设置完成后在画面边缘绘制图形，增强整体视觉聚拢感。

步骤/36 从案例效果中可以看出，绘制的描边圆角矩形有不需要的部分，需要通过裁剪将其删除。在图形选中状态下，单击工具箱中的"剪刀工具" 按钮，在顶部文字左侧需要裁剪部位单击，添加切分点。

87

步骤/37 继续使用"剪刀工具",在文字右侧单击添加切分点。

步骤/38 使用"选择工具"将两个锚点之间的线段选中,按住鼠标左键拖动,即可将其进行移动。

步骤/39 按下键盘上的Delete键,即可将其删除。至此,本案例制作完成。

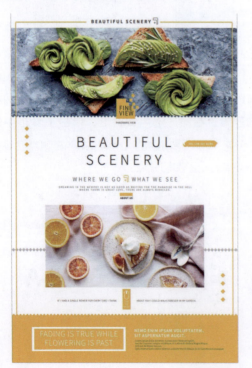

5.4 游戏手柄新品宣传海报

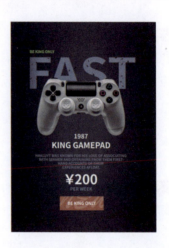

5.4.1 设计思路

案例类型:

本案例是宣传一款游戏手柄新品的海报设计项目。

项目诉求:

本产品为某品牌的新款游戏手柄,相对于市场上的同类产品来说,其外观更具科技感,造型更符合人体工程学,性能更为强劲,售价更为低廉,能够为用户提供舒适、流畅的使用体验。在进行设计时要着重凸显产品以上的特性。

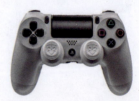

设计定位:

本案例整体上更倾向于展示产品炫酷的外观以及较高的性价比,因此在设计上我们从产品图像、文字、色彩三方面着手。图像方面,将产品图像作为展示主图,具有更强的视觉冲击力,更

引人注目。文字方面,将表现产品特征的文字,以较大字号进行呈现,让受众对产品有进一步了解。特别是粗体的使用,凸显了产品的力量感与控制性。色彩方面,以明度偏低的暗色调为主色,以此来凸显游戏手柄的科技性与炫酷感。

5.4.2 配色方案

根据产品特性,本案例选择明度较低的墨蓝色作为主色调,以此来增强版面的炫酷感与科技性。为了缓解深色的压抑与枯燥,选择明度偏高的白色与灰蓝色作为辅助色。同时使用少量绿色与橙色进行点缀,增强版面层次感。

主色:

本产品的主要受众群体为青年男性,为迎合这类消费者的喜好,本案例使用了与夜空相似的低明度的墨蓝色作为主色,营造了炫酷、科技、力量的氛围。特别是背景中对称渐变的使用,两侧暗中间亮的渐变能够将人的视线吸引到画面中心的位置。

辅助色:

为了中和深色背景的压抑与沉重,我们使用白色和灰蓝色作为辅助色。高明度的白色在画面中十分醒目,有利于信息传达。明度适中的灰蓝色,与深色背景相结合,让海报具有较强的层次感。

点缀色:

明度和纯度适中的绿色与橙色,具有鲜活、积极的色彩特征。将其作为点缀色,为海报增添了一些活力。

其他配色方案:

也可以选择中明度的蓝色作为海报主色,蓝色往往给人以科技感,点缀橙色与绿色,在凸显产品性能的同时还可营造出一种活力感。

红色与橙色的搭配往往给人以刺激的视觉感受,这与电子游戏带给人的体验有相似之处。但作为大面积背景的红色需要适当降低明度。

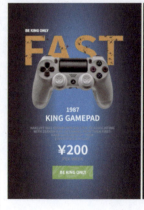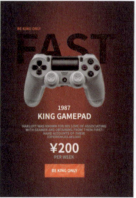

5.4.3 版面构图

海报采用中轴型的构图方式,将图像、文字等对象以画面中轴线为基准,自上而下垂直摆放在画面中,非常方便受众阅读。产品图像与主标题文字,以较大面积在版面上半部分呈现,是视

觉焦点所在。而在版面下半部分呈现的文字，具有补充说明与丰富细节的双重作用。

十分醒目。而其他产品信息以右对齐的方式摆放在画面右侧，在主次分明中增强了版面的节奏韵律感。

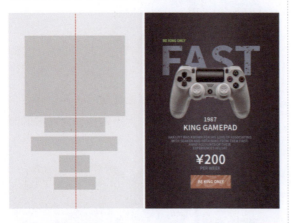

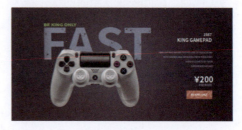

除了竖版海报之外，横版海报也是经常使用的。这张海报整体上采用左右分割的构图方式，将产品图像和主标题文字在版面左侧呈现，

5.4.4 同类作品欣赏

5.4.5 项目实战

1. 制作竖版海报

步骤/01 新建一个A4大小的竖向空白文档。选择工具箱中的"矩形工具",绘制一个与画板等大的矩形。

步骤/02 为绘制的背景矩形填充渐变色,丰富视觉效果。在矩形选中状态下,执行"窗口>渐变"命令,在弹出的"渐变"面板中设置"类型"为"径向渐变",设置完成后编辑一个墨蓝色系的渐变。

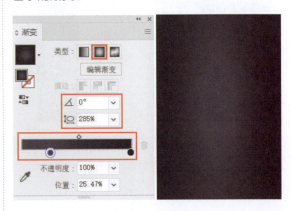

步骤/03 在文档中添加主标题文字。选择工具箱中的"文字工具",在渐变矩形顶部单击添加文字。选中文字,并在控制栏中设置"填充"为蓝灰色、"描边"为无,同时设置合适的字体、字号。

步骤/04 对文字宽度进行调整。将文字选中,执行"窗口>文字>字符"命令,在弹出的"字符"面板中设置"水平缩放"为110%。(这一步是对文字进行微调,变化不明显,在操作时需要根据实际使用的字体的效果进行调整。)

步骤/05 在字母F和A的上方叠加一个渐变矩形,丰富文字的视觉效果。选择工具箱中的"矩形工具",在字母F和A的上方绘制图形。

步骤/06 为绘制的矩形填充渐变色。将矩形选中,在弹出的"渐变"面板中设置"类型"为"线性渐变"、"角度"为0°,设置完成后编辑一个灰蓝色系渐变。

步骤/07 接下来需要为渐变矩形设置合适的混合模式,使其与底部文字融为一体。将渐变矩形选中,执行"窗口>透明度"命令,在弹出的"透明度"面板中设置"混合模式"为"变暗"。

步骤/08 在输入的主标题文字上方添加油墨喷溅斑点,丰富细节效果。选择工具箱中的"画笔工具" ,在控制栏中设置"填充"为无、"描边"为深灰色、"粗细"为0.5pt。设置完成后执行"窗口>画笔库>艺术效果>艺术效果_

油墨"命令,在弹出的"艺术效果_油墨"面板中选择合适的画笔样式。

步骤/09 在"画笔工具"处于使用状态下,在字母F底部按住鼠标左键拖动绘制。

步骤/10 释放鼠标即可得到相应的油墨喷溅效果。

步骤/11 继续使用"画笔工具",在主标题文字上方添加油墨喷溅效果。(添加油墨喷溅是为了丰富整体细节效果,使其不至于太单调。

在进行制作时,不需要完全与案例效果相同,只要与整体格调一致、具有视觉美感即可。)

步骤/12 在主标题文字上方添加小文字。选择工具箱中的"文字工具",在主标题文字上方单击输入文字。将文字选中,并在控制栏中设置"填充"为绿色、"描边"为绿色、"粗细"为1pt,同时设置合适的字体、字号。

步骤/13 接着需要对输入的绿色文字字母进行调整。将绿色文字选中,执行"窗口>文字>字符"命令,在弹出的"字符"面板中单击"全部大写字母"按钮,将英文字母全部调整为大写形式。

步骤/14 下面在文档中添加游戏手柄素材。将素材1.png置入，调整大小并放在主标题文字下方位置。

步骤/15 在游戏手柄素材下方输入文字，然后在控制栏中设置"填充"为白色、"描边"为无，同时设置合适的字体、字号，设置"对齐方式"为"居中对齐"。

步骤/16 将英文字母调整为大写形式。使用"文字工具"将第二行选中，然后在打开的"字符"面板中单击"全部大写字母"按钮，将英文字母全部调整为大写形式。

步骤/17 下面需要将数字"1987"字号调小一些。继续使用"文字工具"将数字选中，在控制栏中设置合适的字号。

步骤/18 在已有文字下方继续输入文字，然后在控制栏中设置合适的填充颜色、字体、字号以及对齐方式。

步骤/19 接下来制作底部文字下面的矩形。选择工具箱中的"矩形工具"，在控制栏中设置"填充"为棕色、"描边"为无。设置完成后在画板底部绘制矩形。

步骤/20 下面在棕色矩形上方添加文字。选择工具箱中的"文字工具"，在矩形上方单击输入文字。将文字选中，然后在控制栏中设置

第5章 商业海报招贴设计

"填充"为白色、"描边"为无，同时设置合适的字体、字号。

步骤/21　添加的文字有超出棕色矩形的部分，需要进行隐藏处理。继续使用"矩形工具"，在白色文字上方绘制一个与棕色矩形等大的图形。

步骤/22　将顶部矩形和底部文字选中，按快捷键Ctrl+7创建剪切蒙版，将多余的部分隐藏。

步骤/23　将文字选中，在控制栏中设置"不透明度"为20%。

步骤/24　继续使用"文字工具"，在棕色矩形上方单击输入文字。然后选中文字，在控制栏中设置"填充"为白色、"描边"为无，同时设置合适的字体、字号。

步骤/25　将白色文字选中，在打开的"字符"面板中单击"全部大写字母"按钮，将字母全部调整为大写形式。

至此，竖版海报制作完成。

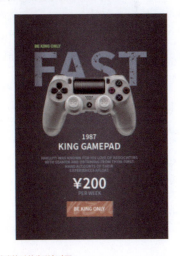

2. 制作横版海报

步骤/01　下面制作横版海报。单击工具箱中的"画板工具"按钮，在控制栏中单击"新建"按钮，得到一个等大的画板。

95

步骤/02 单击"横向"按钮,设置"宽"为420mm、"高"为210mm。此时新建的画板尺寸发生了变化。

步骤/03 由于横版海报的内容与竖版海报的内容完全相同,所以只需要将之前制作好的内容逐个复制到当前画板中并进行位置及大小的调整即可。首先选择原始海报中的背景,使用快捷键Ctrl+C进行复制,然后使用Ctrl+V快捷键粘贴到第二个画板中。

步骤/04 由于原始背景与新的海报尺寸要求不同,所以需要对背景矩形进行大小的调整。使用"选择工具",将鼠标指针定位到矩形边框处,按住鼠标左键拖动,使之与画板尺寸相匹配。

步骤/05 将主体文字与产品图像复制到当前画板中,摆放在左侧的位置,并适当放大。

步骤/06 将下半部分的文字全部复制并摆放在新画板的右侧。

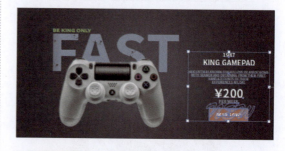

步骤/07 选中上方两组文字,在控制栏中设置字符的对齐方式为"右对齐"。

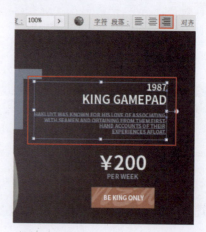

步骤/08 适当收缩这两组文字的大小,并摆放在右侧合适的位置。

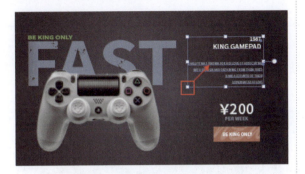

步骤/09 接下来调整下方几组文字的位置,使之与上方两组文字右侧边缘对齐。

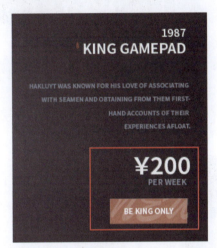

至此,横版海报制作完成。

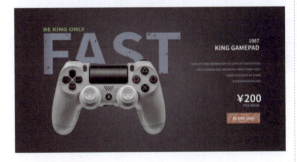

步骤/10 此时文档中包含两个画板,执行"文件>导出>导出为"命令,设置一个合适的导出位置,设置保存类型为"JPEG(*.JPG)",选中"使用画板"复选框,选中"全部"单选按钮,接着单击"导出"按钮。

步骤/11 随后两个画板中的海报都被自动导出。

游戏手柄新品宣传海报-01.jpg

游戏手柄新品宣传海报-02.jpg

5.5 旅行社海报

5.5.1 设计思路

案例类型：

本案例是某旅行社主题游的宣传海报设计项目。

项目诉求：

该主题游为某特定区域的旅行项目，游客可以游览精品景点，享受异国美味，体验豪华酒店，旨在打造缤纷梦幻的奢华体验。

设计定位：

海报设计要能展现旅行项目的优势，图像的运用必不可少。通过图像的展示，可以使观者直观地感受到旅行的美好，并产生向往之情。本案例选取了旅行目的地最具代表性的建筑作为画面的核心，简单直接的表现，能够使观者即使不看文字也能够对海报的内容一目了然。由于此海报为户外单立柱广告，所以将主体图形以超出画面的方式展示，更容易在户外环境中吸引人们的注意力。

5.5.2 配色方案

由于画面中需要使用的图像元素已定，所以其他部分的元素颜色的使用，采取了从图像本身提取的方式，这种配色方式便捷且不容易出错。

主色：

海报以紫灰调作为主色调，以紫色神秘、梦幻的色彩特征，凸显主题游的独特魅力。这种色调源于画面中的图像素材，作为背景的风景图像与标志建筑的颜色比较相似，都是接近夜晚的色彩，从中提取出蓝灰-紫灰-棕灰-淡蓝灰的渐变色，作为画面背景色。

第5章　商业海报招贴设计

辅助色：

偏灰调的紫色，由于明度偏低会使海报整体颜色偏暗，背景图像中灯光的橙黄色一方面中和了主色调的压抑感，另一方面给人温暖、舒适的感受。

5.5.3 版面构图

海报采用分割型的构图方式，将版面划分为宽度不等的多个部分。超出画面的建筑图像，是版面视觉焦点所在，以打破常规的方式极具视觉吸引力，凸显了画面空间感。而且在建筑左右两侧呈现的文字，不仅直接传达信息，同时也填补了大面积留白的空缺感。

点缀色：

土黄色与白色作为点缀色，为清晰阅读文字提供了便利。同时也提高了海报亮度，让效果更易于识别。

其他配色方案：

除了偏灰的紫色之外，也可以选择明度适中的青色作为海报主色调，作为户外广告，在蓝天的映衬下更感清新。

还可以选择更加浓郁的紫色作为背景色，并点缀与之对立的黄色。在颜色对比中暗示旅行的美妙与浪漫。

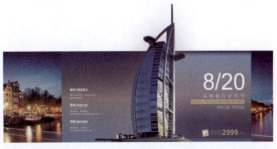

99

原始的构图是以单体建筑作为画面展示的重点，如果将夜景城市照片作为展示重点，则可以将画面分为左中右三个部分，夜景城市照片摆放在画面中间，而文字信息分列两侧。

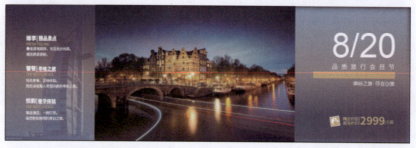

5.5.4 同类作品欣赏

5.5.5 项目实战

1.制作背景

步骤/01 新建一个大小合适的横向空白文档。接着选择工具箱中的"矩形工具",绘制一个与画板等大的矩形。

步骤/02 为绘制的矩形填充渐变色。在图形选中状态下,执行"窗口>渐变"命令,在弹出的"渐变"面板中设置"类型"为"线性渐变"、"角度"为90°。设置完成后编辑一个蓝紫色系的渐变。

步骤/03 下面在渐变矩形左右两侧添加素材。执行"文件>置入"命令,将素材1.jpg置入,调整大小后放在矩形左侧位置。

步骤/04 置入的素材有需要隐藏的内容。首先使用"矩形工具",绘制出素材需要保留的区域。

步骤/05 将白色矩形和底部素材选中,执行"对象>剪切蒙版>建立"命令,建立剪切蒙版,将素材不需要的部分隐藏。

步骤/06 继续置入素材1.jpg,调整大小后放在背景渐变矩形右侧位置。然后通过建立剪切蒙版使之只显示部分内容。

步骤/07 将背景渐变矩形复制一份,调整大小后放在右侧部位。然后在"渐变"面板中对颜色的渐变进行调整。

步骤/08 对小渐变矩形进行边缘模糊处理。在图形选中状态下,执行"效果>模糊>高斯模糊"命令,在弹出的"高斯模糊"对话框中设置"半径"为30像素。设置完成后单击"确定"按钮。此时可以看到矩形边缘变得模糊了。

步骤/09 接着需要将右侧素材放在小渐变矩形的上方。将右侧素材选中，单击鼠标右键，在弹出的快捷菜单中执行"排列>置于顶层"命令，将素材放在小渐变矩形上方位置。

步骤/10 接下来将建筑素材2.png置入，调整大小后放在文档中间部位。

2. 制作主标题文字

步骤/01 下面制作主标题文字。选择工具箱中的"文字工具"，在建筑素材2右侧单击输入文字。将文字选中，然后在控制栏中设置"填充"为白色，"描边"为无，同时设置合适的字体、字号。

步骤/02 继续使用"文字工具"，在主标题文字下方输入文字。然后使用"选择工具"将文字选中，并在控制栏中设置合适的颜色、字体、字号。

步骤/03 对输入的小文字的字符间距进行调整。在文字选中状态下，执行"窗口>文字>字符"命令，在弹出的"字符"面板中设置"字符间距"为560。此时可以看到文字间距变大了一些。

步骤/04 下面制作镂空文字效果。首先绘制底部的长条矩形，选择工具箱中的"矩形工具"，在画板中绘制一个长条矩形。

步骤/05 继续使用"文字工具"，在橙色矩形上方添加文字。使用"选择工具"选中文字，并在控制栏中设置合适的颜色、字体、字号。

步骤/06　在文字选中状态下,执行"文字>创建轮廓"命令,将文字对象转换为图形对象。

步骤/07　将文字和底部矩形选中,执行"窗口>路径查找器"命令,在弹出的"路径查找器"面板中单击"减去顶层"按钮,即可制作出镂空文字效果。

步骤/08　将制作完成的镂空文字选中,在控制栏中设置"填充"为浅橙色,然后将其移动至已有文字下方位置。

步骤/09　继续使用"文字工具",在已有文字下方单击输入文字。在文字选中状态下,在控制栏中设置合适的颜色、字体、字号。

步骤/10　下面制作文字左侧的装饰小图形。选择工具箱中的"矩形工具",在控制栏中设置

"填充"为土黄色、"描边"为白色、"粗细"为1pt。设置完成后在文字左侧绘制一个正方形。

步骤/11　接着制作正方形上方的图形。从案例效果中可以看出,该图形是通过不同形状的椭圆叠加,然后执行"路径查找器"命令得到的。选择工具箱中的"椭圆工具",在控制栏中设置"填充"为白色、"描边"为无,设置完成后在文档空白位置绘制一个正圆。

步骤/12　继续使用"椭圆工具",在白色正圆上方绘制其他不同颜色的椭圆。

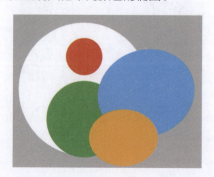

步骤/13 将绘制的所有椭圆选中,执行"窗口>路径查找器"命令,在弹出的"路径查找器"面板中单击"减去顶层"按钮。

步骤/14 将制作完成的不规则图形,移动至浅橙色正方形上方。然后继续使用"椭圆工具",在其右下角位置绘制一个白色的小正圆。

步骤/15 将绘制完成的装饰图形全部选中,然后将鼠标指针放在定界框一角,将图形进行适当角度的旋转。

步骤/16 下面在建筑素材的左侧添加文字。选择工具箱中的"文字工具",在画面左侧单击输入文字。在文字选中状态下,在控制栏中设置"填充"为白色、"描边"为无,同时设置合适的字体、字号。

步骤/17 继续使用"文字工具",在已有文字右侧单击输入其他文字。

步骤/18 接下来为输入的文字添加下划线。将文字选中,执行"窗口>文字>字符"命令,在弹出的"字符"面板中单击"下划线"按钮,为文字添加下划线效果。

步骤/19 继续使用"文字工具",在已有文字下方单击输入文字。选中文字,在控制栏中设置合适的颜色、字体、字号。

步骤/02 将立体展示素材3.jpg置入，调整大小后放在新建画板中。

步骤/20 将制作完成的文字选中，复制两份放在已有文字下方。然后在"文字工具"处于使用状态下，对相应的文字内容进行更改。

步骤/03 将制作完成的平面图摆放在合适位置，调整大小后放在立体展示素材3.jpg的空白位置。

至此，平面图制作完成。

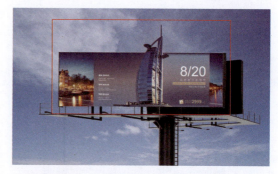

步骤/04 下面为左上角添加光效效果。选择工具箱中的"钢笔工具"，在控制栏中设置"填充"为白色、"描边"为无。设置完成后在左上角绘制出大致轮廓。

3. 制作立体展示效果

步骤/01 首先需要在文档中新建一个空白画板。选择工具箱中的"画板工具"，在画面中按住鼠标左键并拖动，绘制一个大小合适的画板。

步骤/05 将绘制的图形选中，执行"窗口>渐变"命令，在弹出的"渐变"面板中设置"类型"为"线性渐变"，编辑一个由白色到透明的渐变。

至此,案例制作完成。

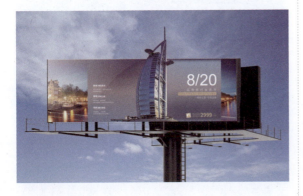

5.6 儿童艺术教育培训机构宣传海报

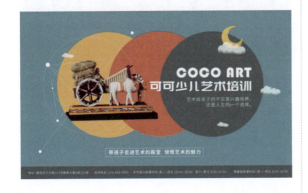

5.6.1 设计思路

案例类型:

本案例是为某儿童艺术教育培训机构设计的宣传海报项目。

项目诉求:

该机构是一家专业化、特色化、多元化的综合艺术培训机构,旨在为孩子提供最专业、最科学、最系统的艺术教育。因此海报的设计重点就在于传递培训机构的主要信息,同时凸显机构的教育特色、经营理念以及服务态度。

设计定位:

由于该教育机构面向儿童,开设与艺术相关的多种课程。根据该机构的特点和要求,我们希望海报呈现出一种多彩且富有内涵的视觉感受。由于该机构的受众人群为儿童,因此在色彩选择方面,我们使用了对比较强的两大类色相:橙黄色与青绿色。反差强烈的色彩与儿童好奇心、感知能力强、活泼好动的特性相吻合。装饰元素方面,将艺术作品结合到画面元素中,增强了画面的文化底蕴。文字方面,使用圆润的艺术字体,既符合儿童特征,同时又具有较强的包容感。

对比。橘红色热情、进取，黄色乐观、愉快，深青色稳重、理智，三种颜色在鲜明对比中营造了活跃积极的氛围。

点缀色：

画面中的颜色比较多，且明度偏低，因此我们选用白色作为点缀色。一方面为传达信息提供便利，使受众一目了然；另一方面适当提高版面亮度，增强视觉吸引力。

5.6.2 配色方案

根据教育机构的特点，我们使用明度和纯度适中的青色作为背景主色调，给人优雅、时尚、理性的印象。为了丰富版面效果，使用绿色、黄色、红色作为辅助色，在鲜艳的对比中增强画面的层次感。少量白色的点缀，提高了海报整体的亮度，同时也让文字信息更加清晰。

主色：

本案例以青色作为主色，冷色调的运用很好地凸显了该机构专业、成熟的教育体系，同时又营造了具有创造力的艺术氛围。

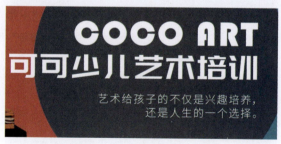

其他配色方案：

绿色是充满生机的颜色，象征着生命与活力，以浅绿色作为背景，翠绿色作为主体图形，给人以和谐且舒适的体验。

蓝色系也是比较适合的主色调，纯净的天空颜色，搭配图形元素，暗喻着无穷无尽的创作空间。点缀以明丽的黄色，中和了过多蓝色带来的寒冷之感。

辅助色：

儿童对于色彩都有强烈的感知能力，因此我们选择使用比较浓郁的黄色、橘红色与青色形成

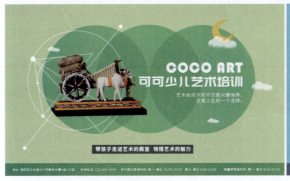
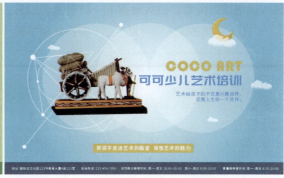

5.6.3 版面构图

海报采用中轴型的构图方式,在版面中间部位呈现主要信息,为传达信息提供便利。特别是三个正圆的使用,将受众注意力全部集中于此,极具视觉聚拢感。

若要将文字作为画面重点展示的内容,则可将图形以倾斜的方式呈现在背景中,文字放大并居中展示。

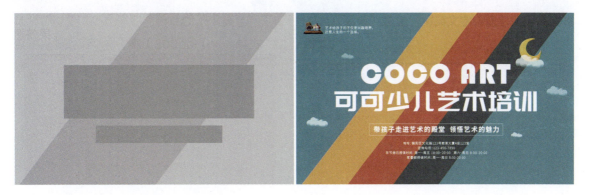

5.6.4 同类作品欣赏

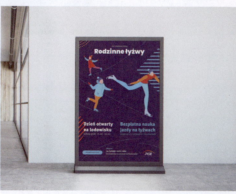

5.6.5 项目实战

1. 制作主体图形

步骤/01 新建一个大小合适的横向空白文档。选择工具箱中的"矩形工具",设置"填充"为青色、"描边"为无。设置完成后绘制一个与画板等大的矩形。

步骤/02 继续使用"矩形工具",在青色矩形底部绘制一个颜色稍深的长条矩形。

步骤/03 在背景矩形中添加底纹,丰富整体的细节效果。将底纹素材1.png置入,调整大小后放在画面最上方。

步骤/04 在底纹素材选中状态下,执行"窗口>透明度"命令,在弹出的"透明度"面板中设置"混合模式"为"颜色减淡"、"不透明度"为21%。

步骤/05 接下来制作主体图形。从案例效果中可以看出,主体图形是三个完全相同的正圆,因此只需绘制出一个正圆,然后再进行复制与更改颜色即可。选择工具箱中的"椭圆工具",设置"填充"为黄色、"描边"为无。设置完成后,在画面左侧位置按住Shift键的同时按住鼠标左键拖动绘制一个正圆。

步骤/06 将绘制完成的黄色正圆选中,按住Alt+Shift组合键往右拖动,至合适位置释放鼠标将其复制一份,然后将其颜色更改为橙红色。

步骤/07 使用同样的方式,继续复制正圆,将其放在已有图形右侧位置,并将其填充色更改为深青色。

步骤/08 接下来制作画面左侧的线条元素。从案例效果中可以看到,整个线条元素是由简单的几何图形构成的。首先绘制最外围的大圆,选择工具箱中的"椭圆工具",设置"填充"为无、"描边"为白色、"粗细"为1pt,设置完成后,在画面左侧按住Shift键的同时按住鼠标左键拖动绘制描边正圆。

步骤/09 继续使用"椭圆工具",在白色描边正圆内部绘制一个小一些的正圆。

步骤/10 接着绘制三角形。选择工具箱中的"多边形工具" ,在控制栏中设置"填充"为无、"描边"为白色、"粗细"为1pt。设置完成后在画面中单击,在弹出的"多边形"对话框中设置合适的"半径"数值,同时设置"边数"为3。设置完成后单击"确定"按钮。

步骤/11 再运用"选择工具",对三角形的位置和大小进行适当调整。

步骤/12 继续使用"多边形工具",绘制一个长条三角形。

步骤/13 下面绘制贯穿整个组合图形的横线。选择工具箱中的"直线段工具" ,在控制栏中设置"填充"为无、"描边"为白色、"粗细"为1pt。设置完成后,按住Shift键的同时按住鼠标左键拖动,绘制一条水平的直线段。

步骤/14 在控制栏中设置"不透明度"为56%。

步骤/15 接下来在组合图形上方添一些小圆，丰富整体的细节效果。选择工具箱中的"椭圆工具"，在控制栏中设置"填充"为白色、"描边"为无。设置完成后，在三角形顶点位置按住Shift键的同时按住鼠标左键拖动绘制图形。

步骤/16 将白色小正圆复制多份，放在组合图形的不同位置，同时适当调整大小。

步骤/17 将绘制的描边图形和白色正圆选中，使用快捷键Ctrl+G进行编组，然后进行适当的旋转。

步骤/18 接下来将素材2.png置入，调整大小后放在组合图形上方位置。

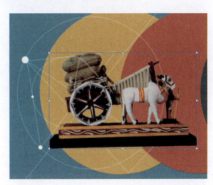

步骤/19 置入的素材左下角有超出黄色正圆的部分，需要将该部分隐藏。将底部的黄色和橙红色正圆选中，使用快捷键Ctrl+C进行复制，使用快捷键Ctrl+F进行原位粘贴。然后单击鼠标右键，在弹出的快捷菜单中执行"排列>置于顶层"命令，将复制得到的图形放在画面最前面。

步骤/20 在复制得到的正圆处于选中状态下，执行"窗口>路径查找器"命令，在弹出的

"路径查找器"面板中单击"联集"按钮,将两个图形合并。

步骤/21 使用"选择工具",将合并的图形和底部素材选中,执行"对象>剪切蒙版>建立"命令,建立剪切蒙版,将素材不需要的部分隐藏。

2. 制作宣传文字

步骤/01 下面制作在文档右侧呈现的主标题文字。选择工具箱中的"文字工具",在画面右侧单击输入文字。选中文字,并在控制栏中设置"填充"为白色、"描边"为无,同时设置合适的字体、字号。

步骤/02 将文字选中,执行"窗口>文字>字符"命令,在弹出的"字符"面板中设置"字符间距"为50。此时可以看到,相对于原文字来说,字符间距变大了。

步骤/03 使用"文字工具",在中文上方单击输入相应的英文。在文字处于选中状态下,在控制栏中进行颜色、字体以及字号的设置。

步骤/04 使用同样的方式,将英文字符间距适当扩大。

步骤/05 在主标题文字下方输入合适的文字。选中文字,然后在控制栏中设置合适的颜

色、字体与字号，同时设置"对齐方式"为"右对齐"。

步骤/06 继续使用"文字工具"，在画面下方单击输入合适的文字。

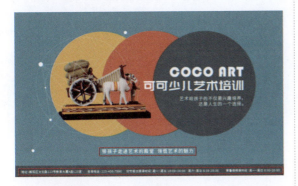

步骤/09 使用"选择工具"将素材和月亮外轮廓图形选中，使用快捷键Ctrl+7创建剪切蒙版，将素材不需要的部分隐藏，此时月亮效果制作完成。

步骤/07 选择工具箱中的"矩形工具"，在控制栏中设置"填充"为无、"描边"为白色、"粗细"为1pt。设置完成后在文字外围绘制一个矩形框。

步骤/10 接下来制作云朵效果。从案例效果中可以看到，整个云朵是由多个渐变正圆组合而成的。我们可以先制作一个渐变正圆，然后通过复制与渐变的调整来制作其他正圆。选择工具箱中的"椭圆工具"，在控制栏中设置"填充"为白色、"描边"为无。设置完成后在月亮下方绘制一个正圆。

步骤/08 将素材3.jpg置入，按照素材中月亮的形状使用"钢笔工具"绘制路径。

步骤/11 在图形处于选中状态下，执行"窗口>渐变"命令，在弹出的"渐变"面板中设置"类型"为"线性渐变"、"角度"为-90°。设置完成后编辑一个从白色到透明的渐变。

步骤/12 将渐变正圆选中，并复制多份重叠摆放。将多个圆形选中，单击鼠标右键，在弹出的快捷菜单中执行"编组"命令。

步骤/13 在编组的云朵图形处于选中状态下，在控制栏中设置"不透明度"为78%。

步骤/14 将制作完成的白色云朵图形复制三份，放在画面的合适位置并进行大小的适当调整，让整体效果更加丰富。至此，本案例制作完成。

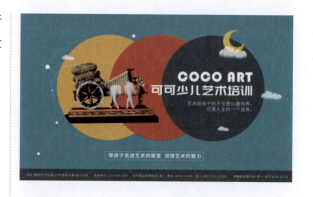

5.7 自然风格化妆品海报设计

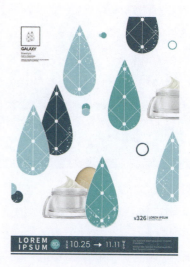

5.7.1 设计思路

案例类型：

本案例是为某新款保湿霜设计的宣传海报。

项目诉求：

该款保湿霜秉承着"植物滋养、温和补水"的理念，由天然植物提取而成，24小时持续补水，令肌肤长时间水嫩白皙，弹力十足。所以海报的整体要突出产品天然、温和的特点，同时彰显品牌纯净、天然的形象，引发消费者共鸣，提升品牌好感度。如下图所示为优秀的海报作品。

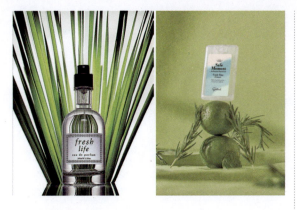

设计定位：

根据保湿霜的特征，本案例在设计之初就将其定位在清新、自然、纯净、时尚的调子上。本案例运用色调明快、清新的青色，营造出自然、水润之感。同时以简单的水滴图形作为主体图像，与产品展示图相搭配，让消费者在第一时间准确了解产品信息。同时为了吸引女性消费者的注意力，本案例选用了较为纤细的字体，增强了画面的柔美感。

5.7.2 配色方案

一提到自然护肤，首先联想到的就是清新自然的颜色，所以本案例采用了清新、亲切的青色搭配高明度的白色，使整体既和谐统一，又具有较好的视觉效果。

主色：

在大自然中，蓝色、绿色都是令人愉悦的颜色，但却过于普通。而青色则介于两者之间，既有蓝的沉静又有绿的清新自然。所以本案例选择不同明暗的青色，交替搭配，营造出一种丰富的视觉效果。

辅助色：

本案例以大面积的白色打底，白色是一种非常具有包容性的颜色，将其作为背景色，可以提高画面识别度，也可以凸显产品纯净、安全的特性。

点缀色：

产品中出现的土黄色与浅米色，有效地调和了冷色带来的"距离感"。

其他配色方案:

　　清新的草绿色搭配淡雅的浅绿色,正是春天最美的颜色,而且可以体现出保湿霜天然植物成分的特点。

　　除此之外,樱花粉与淡鹅黄的搭配也不错,不仅有女性的柔美,更有温和滋养之感。

将产品和主体图形组合成一个整体作为视觉中心摆放在画面中央也是一种较为常见的版面布局方法,这种构图方式适合作为单个对象展示的画面中。

5.7.3 版面构图

　　本案例采用散点式的构图方法,水滴状的树叶图形与产品分散排布在画面中,错落灵动。散点式构图在使用的过程中要注意疏密控制,避免分布得过于平均或者过于紧密。除了面积较大的树叶图形外,少量圆形的点缀元素,可以使画面元素产生大小区分,避免过于平均。

5.7.4 同类作品欣赏

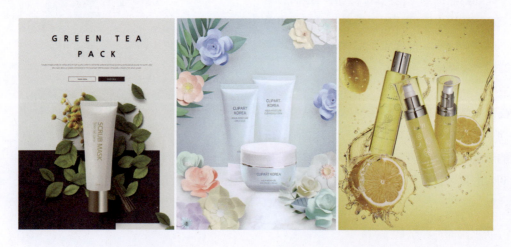

5.7.5 项目实战

1. 制作海报背景图形

步骤/01 新建一个大小合适的竖向空白文档，然后制作树叶图形。选择工具箱中的"椭圆工具"，在控制栏中设置"填充"为无、"描边"为白色、"粗细"为1pt。设置完成后在文档空白位置绘制一个椭圆。

步骤/02 从案例效果中可以看出，树叶的外轮廓为水滴形状，因此需要对绘制的椭圆形进行调整。使用"直接选择工具"将椭圆顶部锚点选中，接着在控制栏中单击"将所选锚点转换为尖角"按钮，将图形由圆角转换为尖角。

步骤/03 继续使用"直接选择工具"，将椭圆形左侧锚点选中，拖动鼠标对图形形状进行调整。

步骤/04 使用同样的方式,对椭圆右侧锚点进行相应调整。

步骤/05 在树叶轮廓内部添加直线段,作为树叶的脉络。选择工具箱中的"直线段工具",在控制栏中设置"填充"为无、"描边"为白色、"粗细"为1pt。设置完成后按住Shift键的同时按住鼠标左键自上向下绘制一条直线段。

步骤/06 继续使用"直线段工具",在树叶轮廓图内部绘制其他不同长短与方向的直线段,增强效果的真实性。

步骤/07 下面在直线段交点位置添加正圆,丰富细节效果。选择工具箱中的"椭圆工具",在控制栏中设置"填充"为白色、"描边"为无。设置完成后在直线段相交部位绘制图形。

步骤/08 将绘制的正圆复制两份,放在另外两个直线段相交点的上方。

步骤/09 选中图形,使用快捷键Ctrl+C进行复制,使用快捷键Ctrl+B将其粘贴在已有图形的背面。然后设置"填充"为浅青色、"描边"为无。

步骤/10 将制作完成的浅青色树叶图形选中,复制若干份,放在文档的合适位置,并同时更改填充颜色。

步骤/11 在树叶图形上方添加油墨斑点,丰富视觉效果。选择工具箱中的"画笔工具",在控制栏中设置"填充"为无、"描边"为黑色(为了便于观察)、"粗细"为0.25pt。然后执行"窗口>画笔库>艺术效果>艺术效果_油墨"命令,在打开的"艺术效果_油墨"面板中选择合适的画笔样式。

步骤/12 将描边颜色更改为浅灰色,然后在树叶图形上方按住鼠标左键拖动,添加油墨效果。

步骤/13 使用同样的方式,在树叶图形上方添加一些油墨喷溅元素。

步骤/14 通过操作,在画板顶部以及右侧添加的树叶图形有超出画板的部分,需要进行隐藏处理。首先制作顶部图形效果,将顶部深青色树叶的所有对象选中,使用快捷键Ctrl+G进行编组。然后使用"矩形工具",在图形上方绘制一个矩形,将需要保留的区域覆盖住。

步骤/15 将黑色矩形以及底部编组图形选中,使用快捷键Ctrl+7创建剪切蒙版,将树叶图形超出画板的区域隐藏,效果如下图所示。

步骤/16 使用同样的方式，将右侧树叶图形超出的部分进行隐藏处理，效果如下图所示。

步骤/17 在版面中添加正圆作为装饰。选择工具箱中的"椭圆工具"，设置"填充"为浅青色、"描边"为无。设置完成后在版面空白位置绘制正圆。

步骤/18 继续使用椭圆工具，在浅青色正圆上方绘制一个深青色正圆。

步骤/19 使用同样的方式，在版面其他空白位置继续绘制大小不一、颜色各异的正圆。

步骤/20 在版面右侧添加描边正圆。选择工具箱中的"椭圆工具"，设置"填充"为无、"描边"为青色、"粗细"为3pt。设置完成后在版面右侧绘制描边正圆。

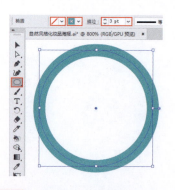

步骤/21 继续使用"椭圆工具"，设置"填充"为无、"描边"为深青色、"粗细"为4pt。设置完成后在版面其他空白位置继续绘制描边正圆。

步骤/22 选择"画笔工具"，在控制栏中设置相同的参数，然后在绘制的小正圆和描边正圆上方添加油墨喷溅效果。

2. 制作海报主题图像与文字

步骤/01 将化妆品素材1.png置入，并适当缩小。多次使用"后移一层"命令（快捷键为Ctrl+[），将素材放在底部青色树叶的后方。

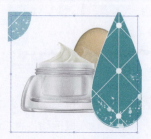

步骤/02 将该素材复制一份，放在版面右侧边缘位置，同时使用"剪切路径"功能将超出画板的区域进行隐藏处理。

步骤/03 在版面左上角制作标志。选择工具箱中的"矩形工具"，在控制栏中设置"填充"为无、"描边"为黑色、"粗细"为1pt。设置完成后在版面左上角按住Shift键的同时按住鼠标左键拖动绘制一个描边正方形。

步骤/04 将画板外的树叶图形选中，并复制一份。在控制栏中将其填充合适的颜色，适当缩小后放在正方形内部。

步骤/05 将其再复制一份，放在已有图形左侧位置。

步骤/06 选择工具箱中的"文字工具"，在图形的下方输入文字。接着在控制栏中设置"填充"为黑色、"描边"为无，同时设置合适的字体、字号。

步骤/07 在已有文字下方添加两行文字。然后在控制栏中设置合适的填充颜色、字体、字号，同时单击"左对齐"按钮。

步骤/08 将文字选中，在打开的"字符"面板中设置"行间距"为9pt，将文字行间距适当缩小。

步骤/09 使用同样的方式，在已有文字下方继续输入其他文字，并对文字行间距进行适当调整。

步骤/10 选择工具箱中的"矩形工具"，在控制栏中设置"填充"为黑色、"描边"为无。设置完成后在文字之间的空白位置绘制一个长条矩形，作为分割线。

步骤/11 下面在文档底部添加文字。选择工具箱中的"矩形工具"，设置"填充"为青色、"描边"为无。设置完成后在画板底部绘制一个长条矩形。

步骤/12 继续使用该工具，在已有青色矩形下方再绘制一个相同颜色的长条矩形。

步骤/13 在青色矩形上方添加文字，然后在控制栏中设置"填充"为白色、"描边"为无，同时设置合适的字体、字号，并单击"左对齐"按钮。

步骤/14 将文字选中，在打开的"字符"面板中设置"行间距"为24pt、"字间距"为200，同时单击"全部大写字母"按钮，将字母全部调整为大写形式。

步骤/15 在文字处于选中状态下，在打开的"段落"面板中单击"全部两端对齐"按钮，对文字的对齐方式进行调整。

步骤/16 选择工具箱中的"椭圆工具"，设置"填充"为青色、"描边"为无。设置完成后在已有文字右侧绘制一个正圆。

步骤/17 接着使用"文字工具"，在控制栏中设置合适的填充颜色、字体、字号。设置完成后在青色正圆上方单击输入文字。

步骤/18 使用同样的方式，在青色矩形的其他位置输入合适的文字。

步骤/19 在已有文字中间输入竖排文字。选择工具箱中的"直排文字工具"，在青色矩形空白位置单击输入文字，接着在控制栏中设置合适的填充颜色、字体、字号。

步骤/20 继续使用该工具，在空白位置输入其他文字。

步骤/21 在日期文字之间添加箭头，增强信息明确性。选择工具箱中的"钢笔工具"，在控制栏中设置"填充"为白色、"描边"为无。设置完成后在日期文字之间的空白位置绘制三角形。

步骤/22 选择工具箱中的"矩形工具"，在控制栏中设置"填充"为白色、"描边"为无。设置完成后在三角形左侧绘制矩形。

步骤/23 继续使用"文字工具"，在控制栏中设置合适的填充颜色、字体、字号。设置完成后在文档右侧输入合适的文字，传达产品相关的信息。

步骤/24 至此，本案例制作完成。

第 6 章

影视与文化海报招贴设计

影视作品海报与文化海报都是海报招贴设计中常见的类型。这类海报招贴所要宣传的主体通常并不是某一件实物,更多的是一种相对抽象且非实体化的对象,比如一部电影的海报、一场音乐会的海报、一场油画展的海报等。

特点:

- 影视作品海报通常以角色形象作为画面展示的主体。
- 画面通常能够直接表达出影视作品的情感倾向。
- 文化类海报也常以较为抽象的形式展现,但需配合文字表明主旨。

6.1 影视作品海报招贴设计的类型

海报是影视作品重要的宣传方式，通常由文字、图像等视觉艺术元素组成，具有很强的宣传性与艺术性。

影视作品的题材多样，常见的类别有：爱情片、动作片、科幻片、悬疑片、喜剧片、动画片等。不同题材的影视作品，其海报招贴具有不同的表现风格和表现方式。

特点：

- 爱情题材影视作品主要以主人公的感情发展为主，通常这类题材的影视作品海报多将电影中经典的爱情画面作为展示主图，充满了浪漫和幸福感。
- 动作题材影视作品的海报招贴主要就是以打斗动作等为主体，通过特殊的构图方式、具有质感的文字、特效等表现电影的刺激与热血。
- 科幻题材影视作品的海报招贴经常通过各种炫酷的制作手段，为受众呈现前所未有的画面效果。
- 悬疑题材影视作品的海报招贴在用色上多以明度偏低的深色系为主，以便于营造出恐怖、神秘、悬疑的视觉氛围。
- 喜剧题材影视作品海报多以欢快的颜色为主，并传递出风趣幽默的画面内容。
- 动画题材的影视作品海报通常以卡通可爱的动物、人物等为主体对象，通过各种搞怪的动作与明亮的色彩搭配来吸引人注意。

6.1.1 爱情题材

这是一幅插画风格的影视作品海报，采用中轴型的构图方式，将影片场景以插画的形式在版面中间部位呈现，使受众一目了然。

色彩点评：
- 海报整体使用低明度的蓝色为主色，烘托出了夜晚的氛围。
- 少量浅色的运用，很好地提高了画面亮度。

CMYK：100,84,57,27　CMYK：8,13,20,0
CMYK：11,44,82,0　CMYK：22,100,100,0

推荐色彩搭配：

C: 100	C: 15	C: 16	C: 46	C: 34	C: 87	C: 16	C: 100	C: 7
M: 79	M: 14	M: 42	M: 100	M: 39	M: 78	M: 15	M: 84	M: 7
Y: 55	Y: 24	Y: 95	Y: 100	Y: 56	Y: 87	Y: 3	Y: 57	Y: 54
K: 22	K: 0	K: 0	K: 22	K: 0	K: 67	K: 0	K: 27	K: 0

这是一幅电影的海报，采用满版型的构图方式，将男女主人公相拥的场景作为展示主图，营造了充满爱意与浪漫的氛围。

色彩点评：
- 海报整体以绿色为主色调，以偏低的明度，给人正式、高级、浪漫之感。
- 纯度适中的蓝色连衣裙，尽显女主人公的高贵与优雅。同时少量金色的点缀，瞬间提升了海报的质感。

CMYK：53,41,87,0　CMYK：70,40,2,0
CMYK：7,20,46,0

推荐色彩搭配：

C: 80	C: 11	C: 80	C: 72	C: 12	C: 40	C: 32	C: 85	C: 0
M: 73	M: 9	M: 51	M: 44	M: 7	M: 62	M: 80	M: 82	M: 20
Y: 100	Y: 9	Y: 16	Y: 9	Y: 43	Y: 87	Y: 48	Y: 85	Y: 30
K: 62	K: 0	K: 0	K: 0	K: 0	K: 1	K: 0	K: 69	K: 0

6.1.2 动作题材

电影海报采用满版型的构图方式，将主人公急速驾驶摩托车的场景作为展示主图，似乎下一秒主人公就将从画面中飞驰而出。

色彩点评：
- 海报以自然场景本色为主，给人勇敢、无畏的感受。
- 少量青色的点缀，以适中的明度为海报增添了理性与智慧。

CMYK：35,42,40,0　CMYK：41,60,71,1

CMYK：70,12,24,0　CMYK：100,95,75,69

推荐色彩搭配：

C：71	C：56	C：13	C：94	C：58	C：9	C：82	C：7	C：80
M：36	M：65	M：11	M：88	M：44	M：25	M：64	M：8	M：33
Y：31	Y：71	Y：4	Y：88	Y：16	Y：31	Y：66	Y：5	Y：32
K：0	K：11	K：0	K：78	K：0	K：0	K：24	K：0	K：0

这是电影《速度与激情：特别行动》的宣传海报。将电影中的人物状态作为展示主图，让整个版面尽显激情与速度，同时又不乏稳重与大气。作品以马路中间的黄线左右对称处理，产生很强的对比效果。

色彩点评：
- 海报中人物区域以深色为主色，塑造出主人公的硬汉形象，为受众留下深刻印象。
- 明度适中的蓝色中和了深色的压抑感，让海报质感进一步得到提升。

CMYK：91,70,14,0　CMYK：51,47,44,0

CMYK：93,88,89,80

推荐色彩搭配：

C：100	C：0	C：44	C：93	C：21	C：46	C：42	C：14	C：91
M：95	M：18	M：47	M：88	M：18	M：36	M：87	M：9	M：72
Y：55	Y：89	Y：52	Y：89	Y：19	Y：63	Y：79	Y：8	Y：14
K：14	K：0	K：0	K：80	K：0	K：0	K：6	K：0	K：0

6.1.3 科幻题材

《奇异博士》电影宣传海报的画面以颠倒的城市和从中走出的人物为主带给受众直观且强烈的视觉刺激。底部整齐排列的文字，可以直接传达信息。

色彩点评：
- 海报整体以明度偏低的青色调为主，营造出了奇幻、刺激的氛围。
- 少量亮橙色以及红色的运用，为海报增添了一抹亮丽的色彩。

CMYK：100,91,62,34　CMYK：6,29,46,0
CMYK：50,100,99,37

推荐色彩搭配：

C：94	C：22	C：61	C：51	C：13	C：91	C：5	C：100	C：56
M：89	M：35	M：31	M：100	M：11	M：87	M：10	M：87	M：30
Y：85	Y：60	Y：33	Y：89	Y：13	Y：22	Y：51	Y：57	Y：13
K：78	K：0	K：0	K：38	K：0	K：0	K：0	K：24	K：0

这是电影《阿拉丁》的宣传海报。将散发光芒的神灯作为展示主图，以简单的方式凸显出电影的神秘与科幻。周围缭绕的雾气则暗示了神灯具有的强大魔力，直接点明了电影主题。

色彩点评：
- 海报整体以紫色调为主，在不同明度和纯度的变化中，尽显电影的神秘之感。
- 在版面四个角落深色的运用，一方面让这种神秘、奇特的氛围变得更加浓厚；另一方面暗角的运用，也让海报的视觉质感得到了提升。

CMYK：96,96,76,71　CMYK：85,94,0,0
CMYK：38,74,76,2

推荐色彩搭配：

C：98	C：47	C：27	C：4	C：100	C：9	C：54	C：83	C：92
M：100	M：82	M：37	M：36	M：98	M：5	M：78	M：95	M：87
Y：68	Y：100	Y：0	Y：60	Y：39	Y：55	Y：0	Y：0	Y：89
K：64	K：15	K：0	K：0	K：0	K：0	K：0	K：0	K：80

6.1.4 悬疑题材

海报采用中轴型的构图方式，将在轨道上行驶的列车马上要撞到人的惊险场面作为展示主图，营造出了危险、恐怖的氛围，具有很强的视觉代入感。

色彩点评：
- 海报以明度较低的墨蓝色为主色调，营造出一种神秘、幽暗之感。
- 少量鲜红色的点缀，让电影的危险信号更加浓烈，十分引人注目。

CMYK：100,97,73,67　CMYK：100,84,35,0
CMYK：38,100,78,3

推荐色彩搭配：

C: 100	C: 40	C: 49	C: 36	C: 100	C: 6	C: 16	C: 96	C: 73
M: 96	M: 24	M: 100	M: 28	M: 96	M: 13	M: 100	M: 91	M: 67
Y: 61	Y: 0	Y: 100	Y: 26	Y: 64	Y: 51	Y: 52	Y: 79	Y: 0
K: 37	K: 0	K: 30	K: 0	K: 53	K: 0	K: 0	K: 71	K: 0

电影《小丑》的宣传海报将电影主人公面部特写的局部作为展示主图，极具视觉冲击力。而且人物自身的凝重表情与小丑妆容形成了强烈反差，让电影的悬疑氛围变得更加浓厚。

色彩点评：
- 海报整体以墨绿色为主色调，以较低的明度，给人神秘、压抑的感受。
- 少量深红色的点缀，在与绿色的对比中，增强了海报的色彩质感。

CMYK：93,89,88,80　CMYK：89,71,100,65
CMYK：36,28,27,0　CMYK：51,100,82,25

推荐色彩搭配：

C: 98	C: 15	C: 46	C: 84	C: 24	C: 92	C: 51	C: 69	C: 57
M: 79	M: 13	M: 100	M: 60	M: 75	M: 87	M: 100	M: 40	M: 84
Y: 47	Y: 17	Y: 80	Y: 100	Y: 33	Y: 89	Y: 100	Y: 29	Y: 100
K: 11	K: 0	K: 13	K: 38	K: 0	K: 80	K: 39	K: 0	K: 41

6.1.5 喜剧题材

电影《海洋奇缘》的宣传海报采用满版型的构图方式，将人物乘风破浪的场景作为展示主图，营造了刺激、愉悦的氛围。而且人物夸张的大笑表情具有很强的感染力，增强了画面的视觉效果。

色彩点评：

- 海报以纯度适中的蓝色为主色调，与青色结合，具有通透、清爽的畅快感。
- 少量橙色、红色以及白色的点缀，在鲜明的颜色对比中，变得十分醒目突出。

CMYK：84,44,2,0　CMYK：62,0,20,0

CMYK：15,39,84,0　CMYK：11,84,82,0

推荐色彩搭配：

C：100	C：56	C：24	C：24	C：65	C：93	C：17	C：100	C：53
M：96	M：22	M：51	M：85	M：0	M：88	M：41	M：97	M：22
Y：60	Y：0	Y：88	Y：100	Y：22	Y：89	Y：84	Y：60	Y：57
K：33	K：0	K：0	K：0	K：0	K：80	K：0	K：46	K：0

电影《蓝精灵寻找神秘村》的宣传海报将蓝色精灵划船寻找的画面作为展示主图，并且配以搞笑的表情和动作，为受众营造了轻松、欢快的氛围。

色彩点评：

- 海报整体以蓝色和青色为主色调，刚好与电影主题相吻合，同时也为海报增添了些许的稳重与通透感。
- 少量红色、橙色等暖色调的运用，让画面的愉悦、跳脱、搞笑氛围更加浓厚。

CMYK：96,65,2,0　CMYK：69,22,28,0

CMYK：0,93,93,0　CMYK：7,32,61,0

推荐色彩搭配：

C：88	C：71	C：0	C：42	C：3	C：100	C：78	C：97	C：1
M：95	M：25	M：86	M：53	M：37	M：90	M：44	M：86	M：95
Y：19	Y：7	Y：10	Y：46	Y：66	Y：25	Y：22	Y：84	Y：71
K：0	K：0	K：0	K：0	K：0	K：0	K：0	K：75	K：0

6.1.6 动画题材

电影《冰雪奇缘》的宣传海报以上下对称型的构图方式，将静谧、柔和的电影画面完美地呈现出来，具有很强的"治愈感"。

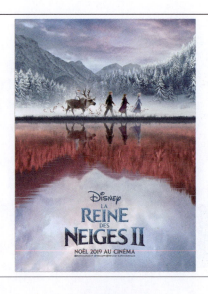

色彩点评：
- 海报以冰雪本色为主色调，营造了凛冽、安静的视觉氛围。
- 倒影的红色，很好地中和了冰雪的寒冷，为画面增添了些许的暖意。

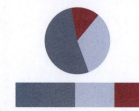

CMYK：69,44,29,0　CMYK：30,11,2,0
CMYK：31,94,75,0

推荐色彩搭配：

C: 98	C: 33	C: 30	C: 26	C: 95	C: 9	C: 53	C: 24	C: 79
M: 80	M: 11	M: 91	M: 29	M: 75	M: 13	M: 89	M: 7	M: 75
Y: 62	Y: 2	Y: 69	Y: 1	Y: 52	Y: 49	Y: 64	Y: 10	Y: 79
K: 38	K: 0	K: 0	K: 0	K: 15	K: 0	K: 14	K: 0	K: 53

电影《神奇乐园历险记》的宣传海报以表情夸张的卡通动物的特写作为展示主图，拉近了动物与观众的距离，并凸显出乐园游玩的快乐与刺激，具有很强的视觉感染力。

色彩点评：
- 海报整体以纯度偏高的蓝色为主色调，营造了透亮、欢快的视觉氛围，同时又不乏稳重感。
- 棕色的点缀，以适中的纯度中和了蓝色的跳跃感，同时也让海报变得柔和一些。

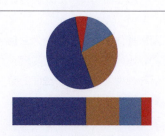

CMYK：91,65,0,0　CMYK：25,58,86,0
CMYK：75,33,2,0　CMYK：4,100,100,0

推荐色彩搭配：

C: 100	C: 40	C: 17	C: 53	C: 54	C: 80	C: 38	C: 90	C: 1
M: 94	M: 71	M: 58	M: 72	M: 5	M: 82	M: 100	M: 63	M: 18
Y: 32	Y: 100	Y: 16	Y: 77	Y: 15	Y: 74	Y: 97	Y: 0	Y: 41
K: 0	K: 4	K: 0	K: 16	K: 0	K: 58	K: 4	K: 0	K: 0

6.2 文化海报招贴设计的类型

文化海报招贴通常是指宣传社会娱乐、各种展览、文化特色的宣传海报。文化海报招贴的主要目的在于传播、推广各种文化资讯。

文化海报招贴在我们的日常生活中处处可见。根据海报的宣传内容，大致可以将其分为演出海报、展览海报、节日海报、音乐节海报等。

特点：

- 演出海报招贴一般是以突出演出活动为目的，通过对演出内容的艺术加工来吸引受众传递信息，并注明演出名单、形式、场地、时间等。
- 展览海报招贴大多都具有强大的艺术感染力，多以图形语言、创意传递展览的主题思想。
- 节日海报招贴通常以节日元素、节日名称等为主体对象，并利用色彩搭配来烘托节日的氛围。
- 音乐节海报常将音乐元素、主题元素作为展示主图，以便达到强化音乐节风格、实现音乐节文化有效传播的目的。

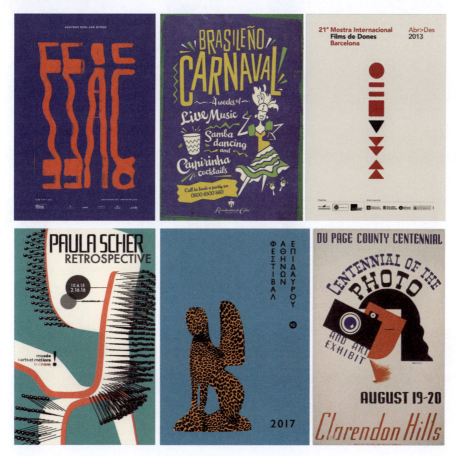

6.2.1 文化娱乐海报招贴

这是一幅带有怀旧和复古情调的音乐节的宣传海报。做旧效果的人物照片和复古的留声机元素结合，简洁明了的几何图形形成了一种时空碰撞的新奇之感。

色彩点评：
- 浓郁的红色代表着直白而炙灼的热情，围绕在主体物周围，渲染出了一种热烈的氛围。
- 红与黑是非常经典的配色方式，适度面积白色的使用，缓和了过于刺激的视觉体验。

CMYK：30,100,97,0　CMYK：0,0,0,0
CMYK：93,88,89,80

推荐色彩搭配：

C: 29	C: 9	C: 40	C: 3	C: 54	C: 28	C: 24	C: 89	C: 54	C: 18	C: 11	C: 37
M: 69	M: 5	M: 0	M: 19	M: 68	M: 1	M: 0	M: 88	M: 5	M: 0	M: 8	M: 71
Y: 48	Y: 31	Y: 27	Y: 9	Y: 0	Y: 7	Y: 47	Y: 53	Y: 35	Y: 33	Y: 45	Y: 60
K: 0	K: 0	K: 0	K: 0	K: 0	K: 0	K: 0	K: 24	K: 0	K: 0	K: 0	K: 1

这是一幅街头音乐会的宣传海报。画面中将建筑比喻成乐器，侧面展现街头风格所带来的风趣和欢乐。

色彩点评：
- 画面以青色调为主，并将观者视线集中在高大的人物形象上，得到良好的宣传效果。
- 浅灰色在画面中被大量应用，给人稳定、内敛、有格调的感觉。

CMYK：35,15,9,0　CMYK：27,22,21,0
CMYK：94,73,31,0　CMYK：14,90,64,0

推荐色彩搭配：

C: 91	C: 85	C: 10	C: 24	C: 91	C: 72	C: 6	C: 8	C: 100	C: 96	C: 15	C: 38
M: 59	M: 42	M: 8	M: 6	M: 100	M: 100	M: 4	M: 3	M: 100	M: 94	M: 0	M: 81
Y: 79	Y: 69	Y: 34	Y: 45	Y: 61	Y: 24	Y: 30	Y: 84	Y: 62	Y: 37	Y: 31	Y: 0
K: 31	K: 2	K: 0	K: 0	K: 26	K: 0	K: 0	K: 0	K: 29	K: 3	K: 0	K: 0

6.2.2 展览海报招贴

这是一幅有关展览宣传的海报。海报采用中轴型的构图方式，将眼睛、太阳、水墨等元素进行杂糅，极具创意性。而且水墨感的太阳，营造出一种空间感，具有较强的视觉诱导效果。

色彩点评：

- 海报采用米色作为背景色，给人古朴、舒适的视觉感受。不同明度的变化，增强了画面的色彩质感。
- 使用红色的太阳搭配黑色的光芒、眼睛，这一经典的红黑配色，给人一种刺激、醒目的视觉感受。

CMYK：14,18,24,0　CMYK：21,96,94,0
CMYK：76,80,83,63

推荐色彩搭配：

C: 14	C: 19	C: 5		C: 3	C: 59	C: 40		C: 76	C: 55	C: 6
M: 18	M: 58	M: 19		M: 32	M: 19	M: 9		M: 71	M: 63	M: 22
Y: 24	Y: 56	Y: 82		Y: 16	Y: 75	Y: 39		Y: 69	Y: 10	Y: 0
K: 0	K: 0	K: 0		K: 0	K: 0	K: 0		K: 36	K: 0	K: 0

这是一幅以玻璃和金属为主题的展览海报。整个海报采用扁平化的设计风格，将玻璃和金属用几何图形表现出来，且利用色彩的明暗对比突出其各自的特点，直接点明展览主题。

色彩点评：

- 画面以黑色调为背景色，极易突出画面的主体，且给人一种稳重、大气之感。
- 在画面中点缀少量的浅绿色，能使观者放松身心，给人一种开阔、清透之感。

CMYK：83,81,81,68　CMYK：9,10,18,0
CMYK：56,27,85,0

推荐色彩搭配：

C: 76	C: 47	C: 28		C: 2	C: 66	C: 93		C: 0	C: 0	C: 52
M: 71	M: 17	M: 0		M: 16	M: 41	M: 97		M: 54	M: 0	M: 0
Y: 69	Y: 76	Y: 12		Y: 15	Y: 2	Y: 43		Y: 30	Y: 0	Y: 61
K: 36	K: 2	K: 0		K: 0	K: 0	K: 11		K: 0	K: 0	K: 0

6.3 黑白格调电影宣传招贴

6.3.1 设计思路

案例类型：

本案例是为一部电影设计的宣传海报。

项目诉求：

该影片为悬疑题材，故事具有一定的神秘感。可以使用强烈的明度对比，产生画面视觉冲突，从而引起强烈的神秘感和好奇感。如下图所示为可供参考的海报作品。

设计定位：

根据电影的特点以及海报设计要求，本案例整体以黑白色调为主，营造出诡异、迷幻的视觉氛围。同时为了避免版面过于压抑与阴暗，本案例增加了光感与明暗对比的应用。为了营造出影片剧情中的起伏和冲突，在构图方面可以打破常规，结合"倾斜型"与"分割式"，将整个版面一分为二，建立画面不稳定感与对立感。为了增强海报的视觉冲击力，以给人更为强烈的不安定感，使用了边角尖锐的不规则图形。

6.3.2 配色方案

黑白灰是经典的无彩色配色方式，具有冷酷、恐怖、悬疑、孤高等色彩特征，与本片主题比较匹配。

主色：

画面大面积区域以中度的灰色为主，这部分颜色主要出现在人物照片中，同时也是画面的视觉中心。两个人物均为灰度图像，且明度接近，形成势均力敌的对立感。

辅助色：

黑白画面最常见的问题就是画面层次模糊不清。由于本案例的主图部分以中度灰为主，而为了使画面层次分明，两侧的背景分别使用了黑色及接近白色的浅灰，以便与主图明度之间产生区别。另外，前景的文字部分以黑、白两色展示，强烈的明度对比使文字信息更容易被读取。

点缀色：

画面中添加了些许淡紫色的光效，一方面为了丰富画面效果，另一方面也希望紫色的出现给观者带来一种诡秘莫测的心理感受。

其他配色方案：

除了运用无彩色，红黑搭配也是渲染悬疑、恐怖气氛的常用色调，在使用上需要注意红色的明度和纯度。在运用大面积的红色作为背景时，明度要尽量低一些，否则难以突出前景照片和文字。

深蓝与暗红为互补色搭配，鲜明的色彩对比给人以冰火两重天的视觉冲击力，同时也暗示电影剧情的矛盾冲突。

海报中多次使用较粗的英文字体，增强了版面的视觉饱满性。如果将英文更换为稍细一些的字体，会让画面空间增大，但是过于纤细又会使版面显得空洞乏味。

6.3.4 同类作品欣赏

6.3.3 版面构图

画面采用倾斜与分割相结合的构图方式，将版面分割成左右两个不规则区域。以分割形式呈现的主体人物图像以及几何图形，在不同颜色、形状以及大小的对比中，给人以极强的视觉冲击力。倾斜线条的运用，营造了不安的视觉氛围，这也刚好与电影主题相吻合。特别是贯穿整个版面的尖角造型，具有很强的视觉引导效果。

6.3.5 项目实战

1. 制作海报主体图形

步骤/01 执行"文件>新建"命令，在弹出的"新建文档"对话框中单击"打印"按钮，在弹出的选项中选择A4，设置完成后单击"创建"按钮，即可创建一个A4大小的竖向空白文档。

步骤/02 选择工具箱中的"矩形工具"，在画面中按住鼠标左键拖动，绘制得到一个与画板等大的矩形。

步骤/03 在图形处于选中状态下，执行"窗口>渐变"命令，在弹出的"渐变"面板中设置"类型"为"线性渐变"、"角度"为90°。设置完成后编辑一个灰色系的渐变。

步骤/04 此时背景图形产生了相应的渐变效果。

步骤/05 继续使用"矩形工具",绘制一个比画板稍小的矩形,并将其填充为黑色。

步骤/06 接下来在黑色矩形上方绘制一个不规则的四边形。选择工具箱中的"钢笔工具" ,在画面右侧绘制一个四边形。在四边形处于选中状态下,执行"窗口>渐变"命令,在弹出的"渐变"面板中,设置"类型"为"线性渐变"、"角度"为145°。设置完成后编辑一个灰色系的渐变。

步骤/07 此时背景被分割为两个部分。

步骤/08 继续使用"钢笔工具",在画面中的合适位置绘制其他不规则图形,同时设置合适的填充颜色。

步骤/09 将素材导入文档中。执行"文件>置入"命令,置入水花素材1.png、2.png,然后单击控制栏中的"嵌入"按钮将素材嵌入。最后多次执行"对象>排列>后移一层"命令,将素材移动到合适位置。

步骤/10 再次使用同样的方式，将人物素材3.jpg置入。

步骤/11 人物素材有多余的部分，需要将其进行隐藏。首先使用"钢笔工具"在人物素材上方绘制一个图像。

步骤/12 加选图形与人物素材，执行"对象>剪切蒙版>建立"命令，创建剪切蒙版，将素材不需要的部分隐藏。

步骤/13 使用同样的方法制作另一处图像。

步骤/14 将两个图像加选，多次执行"对象>排列>后移一层"命令，将其移动到图片下方的平行四边形图形后面。

步骤/15 接下来为图片添加边框效果。使用"钢笔工具"在照片左侧边缘处绘制一个带有转折的图形，然后将其填充为灰色。

第6章　影视与文化海报招贴设计

步骤/16　继续使用"钢笔工具"，在人物图像的另一侧绘制黑色边框。

步骤/17　接下来为画面添加光晕效果。选择工具箱中的"椭圆形工具"，在人物素材顶部按住Shift键的同时按住鼠标左键拖动绘制一个正圆。

步骤/18　在打开的"渐变"面板中编辑一个由紫色到透明的径向渐变。

步骤/19　此时正圆产生了半透明的紫色渐变。

步骤/20　通过操作，紫色光晕颜色过重，与整体风格不匹配，需要对其进行适当的调整。在紫色正圆处于选中状态下，执行"窗口>透明度"命令，在弹出的"透明度"面板中设置"混合模式"为"滤色"。

步骤/21　此时渐变图形融合到画面中。

143

步骤/22 使用上述同样的操作方法，继续在其他位置添加光效，丰富画面整体的视觉效果。

步骤/23 选择工具箱中的"钢笔工具"，在画面右侧绘制一个四边形。在四边形处于选中状态下，设置"填充"为灰色。

2. 制作海报文字信息

步骤/01 接下来在画面中添加主体文字。选择工具箱中的"文字工具"，在人物素材上方单击并输入文字，将其摆放至合适位置。然后选中文字，在控制栏中设置"填充"为黑色、"描边"为白色、"粗细"为1pt，同时选择合适的字体以及字号。

步骤/02 设置完成后，将文字进行适当的旋转。

步骤/03 下面为主标题文字制作多层描边效果。选中文字，使用快捷键Ctrl+C进行复制（先不要进行粘贴操作），接着选中文字，执行"对象>路径>偏移路径"命令，在弹出的"偏移路径"对话框中设置"位移"为3mm、"连接"为"圆角"、"斜接限制"为4。设置完成后单击"确定"按钮。

步骤/04 使用"贴在前面"快捷键Ctrl+F将选中的文字贴在前面，此时文字呈现出双层效果。

步骤/05 再次将文字复制一份,并进行适当的移动,然后将部分文字填充为白色。

步骤/06 继续使用"文字工具"输入底部的文字,并将其旋转到合适角度。至此,本案例制作完成。

6.4 剪影效果电影海报

6.4.1 设计思路

案例类型:
本案例为电影宣传海报招贴设计项目。

项目诉求:
该电影是一部具有幻想色彩的文艺影片,讲述了一个天马行空且极具感染力的故事。海报要求营造出一种与众不同的视觉效果,并且能够吸引人们的注意力。可供参考的海报设计作品如下图所示。

的特质，那么海报的设计也可以不按照常规的方式。本海报画面打破了常规的采用矢量绘画的风格，而以简单的图形构成画面。海报中能够称作画面主体物的只有一把悬空而立的椅子，同时提取影片中有代表性的元素"飘浮"在画面中，这种处处充满隐喻却无人出现的画面反而更容易引人思考。

设计定位：

目前，大部分电影海报会选择将人物展现在画面中，借助明星效应或者角色之间的互动来吸引观者注意。而本片既然具有文艺、幻想、奇妙

6.4.2 配色方案

在颜色的选择上，运用具有探索特征的青色作为主色。在不同明度以及纯度变化中，给人奇妙、未知的视觉感受，也暗喻电影的深层含义，引发受众进行思考与探索。同时搭配浅黄色与白色，在相近的颜色对比中丰富视觉效果。

主色：

为了凸显艺术化、概念化、抽象化，我们从众多色彩中选择了青色作为主色，青色是介于蓝色和绿色之间的色彩，具有部分蓝色和绿色的视觉印象，色彩情感丰富，适合使用在表现文艺的、创新的画面中。为了展示更丰富的感觉，使用了低、中、高三种明度的青色，使画面层次分明。

辅助色：

画面中不同明度的青色所占面积较大，偏冷色调的青色会让画面过于"冰冷"和单调，因此选用暖色调浅黄色和较深的棕黄色作为辅助色。浅黄色的明度较高，也使得画面更加活跃。

点缀色：

为了增强文字的可阅读性，选用白色作为点缀色。白色的运用进一步提高了版面亮度与视觉吸引力，同时也为信息传达提供了便利。

其他配色方案：

原始海报中的色彩对比相对较为柔和，接下来可以尝试对比较为强烈的配色方式，例如蓝色与红色的搭配，以大面积的偏灰调的蓝色打底，饱和度较低的蓝搭配小面积暗红色，冲突中又不失均衡。

黄色、青色与紫红的对比非常强烈，要想得到和谐的画面需要对这三种颜色的明度、纯度与面积进行合理的调配。

6.4.3 版面构图

画面元素虽多，但基本可分为图形和文字两个部分。以一条倾斜线将画面分割为两个部分，图形集中在左上方，少量的文字集中在右下方。注意作品尽量要保留一些透气感，因此在画面上方已经拥挤的前提下，下方的元素要尽量少，适当的"留白"可以给人更多的想象空间。

在画面中包含既定的主体物时，可以尝试围绕主体物进行版面元素的排布。主体物及辅助元素位于画面中心，文字摆放在下方，简洁明了。

6.4.4 同类作品欣赏

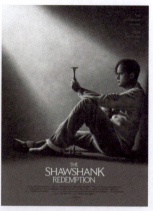
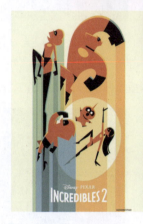
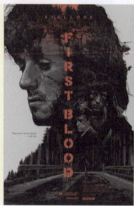
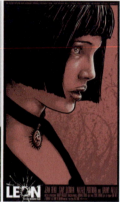

6.4.5 项目实战

1. 制作海报背景图形

步骤/01 新建一个大小合适的竖向空白文档。选择工具箱中的"矩形工具",设置"填充"为青色、"描边"为无。设置完成后绘制一个与画板等大的矩形。

步骤/02 在青色矩形上方绘制正圆。选择工具箱中的"椭圆工具",设置"填充"为深青色、"描边"为无。设置完成后在画板顶部按住Shift键的同时按住鼠标左键拖动绘制一个深色圆。

步骤/03 继续使用"椭圆工具",在已有深色正圆周围绘制其他大小不一的正圆。

步骤/04 使用同样的方式,在深青色正圆上方继续绘制出一个青色的正圆。

步骤/05 下面制作云朵图形。选择工具箱中的"椭圆工具",设置"填充"为颜色稍深一些的青色,"描边"为无。设置完成后在文档空白位置绘制多个椭圆形,组合成一个云朵图形。然后将构成云朵图形的所有椭圆选中,使用快捷键Ctrl+G进行编组。

步骤/06 将制作完成的云朵图形选中,移动至青色正圆右侧位置,如图所示。接着将云朵图形复制三份,将其填充为不同纯度的青色,调整大小放在已有云朵图形上方,强化版面的视觉层次感。

步骤/07 继续使用"椭圆工具",在已有图形上方绘制不同颜色与大小的正圆。然后对圆图层的顺序进行适当调整。

步骤/08 将云朵图形复制一份,设置"填充"为浅黄色,然后将其适当缩小后放在右侧。

步骤/09 继续使用"椭圆工具"绘制若干个大小不一、颜色各异的小正圆,丰富版面的细节效果。将所有正圆和云朵图形选中,使用快捷键Ctrl+G进行编组。

149

步骤/10 通过操作，绘制的正圆和云朵图形有超出画板的部分，需要进行隐藏处理。使用"矩形工具"，绘制一个与画板等大的矩形。

步骤/11 将顶部矩形和编组正圆图形选中，使用快捷键Ctrl+7创建剪切蒙版，将图形不需要的部分隐藏。

步骤/12 下面在浅黄色正圆右侧继续添加正圆。选择工具箱中的"椭圆工具"，设置"填充"为颜色稍深一些的青色，"描边"为无。设置完成后在画板右侧绘制图形。

步骤/13 为绘制的正圆填充渐变色。将绘制的正圆选中，执行"窗口>渐变"命令，在弹出的"渐变"面板中设置"类型"为"径向渐变"，设置完成后编辑一个青色系渐变。

步骤/14 选择工具箱中的"渐变工具"，将鼠标指针放在图形上方，按住鼠标左键拖动为正圆添加渐变色。

步骤/15 继续使用"椭圆工具"，在青色渐变正圆上方绘制一个深色正圆。

2. 添加装饰元素与文字

步骤/01 执行"窗口>符号库>提基"命令，在弹出的"提基"面板中单击选择一个合适的符号。接着在符号处于选中状态下，按住鼠标左键往版面中拖动，释放鼠标即可得到添加的符号效果。

步骤/02 接着需要对符号的填充色进行更改。在符号处于选中状态下，单击控制栏中的"断开链接"按钮，将相应的链接断开。

步骤/03 设置"填充"为无、"描边"为灰色、"粗细"为1pt。设置完成后将其适当缩小，放在浅黄色正圆右侧位置。

步骤/04 接下来添加对话框图形，增强版面趣味性。选择工具箱中的"钢笔工具"，设置"填充"为无、"描边"为灰色、"粗细"为1pt。设置完成后绘制图形。

步骤/05 将绘制的对话框图形选中，单击鼠标右键，在弹出的快捷菜单中执行"变换>镜像"命令，在弹出的"镜像"对话框中选中"垂直"单选按钮。设置完成后单击"复制"按钮，将图形复制出一份。

步骤/06 将复制得到的图形选中，适当缩小后放在已有图形右侧位置。

步骤/07 使用同样的方法，在版面中添加其他符号，并进行断开链接、取消编组、设置填色描边、旋转等操作。

步骤/08 下面在版面空白位置继续添加图形，丰富整体细节效果。选择工具箱中的"钢笔工具"，设置"填充"为浅黄色、"描边"为无。设置完成后在版面左侧绘制图形。

步骤/09 继续使用"钢笔工具"，在版面其他部位绘制装饰图形。（从案例效果中我们可以看到，这些小图形的形状基本差不多。因此在操作时除了进行单独绘制得到之外，也可以先绘制其中一个，然后通过复制粘贴、旋转、对称等操作得到其他图形。）

步骤/10 下面在画面底部添加主标题文字。选择工具箱中的"文字工具"，在版面中间偏下位置单击输入文字。将文字选中，并在控制栏中设置"填充"为白色、"描边"为无，同时设置合适的字体、字号。

步骤/11 将输入完成的文字选中，执行"窗口>文字>字符"命令，在弹出的"字符"面板中单击"全部大写字母"按钮，将文字字母全部改为大写形式。

步骤/12　继续使用"文字工具",在主标题文字上方单击输入绿色的文字。

步骤/13　在主标题文字下方添加两行文字。选择工具箱中的"文字工具",在主标题文字下方单击鼠标,然后输入合适的文字。选中文字,在控制栏中设置"填充"为白色、"描边"为无,同时设置合适的字体、字号,设置"对齐方式"为"左对齐"。

步骤/14　将文字选中,在打开的"字符"面板中单击"全部大写字母"按钮,将字母全部调整为大写形式。

步骤/15　继续使用"文字工具",在已有的文字下方添加其他段落文字。

步骤/16　使用同样的方式,在顶部正圆上方单击输入点文字,传达信息。

步骤/17　下面在文字底部添加蜘蛛图形,填补大面积留白的空缺。执行"窗口>符号库>自然"命令,在打开的"自然"面板中单击选择蜘蛛图形。接着将蜘蛛图形在选中状态下,拖动到文档中。

步骤/18　在控制栏中将蜘蛛图形的链接断开,并进行填充颜色的更改,适当放大后放在文字底部。

步骤/19 将蜘蛛图形选中，执行"变换>镜像"命令，在弹出的"镜像"对话框中选中"水平"单选按钮，设置完成后单击"确定"按钮。

步骤/20 将图形在水平方向进行反转。

步骤/21 绘制用于连接顶部正圆与底部蜘蛛图形的直线段。选择工具箱中的"直线段工具"，设置"填充"为无、"描边"为深青色、"粗细"为0.1pt。设置完成后按住Shift键的同时按住鼠标左键，自顶部正圆往下拖动，绘制直线段，加强上下不同部分之间的联系。

步骤/22 将椅子素材1.png置入，适当放大后放在版面左下角位置，并进行适当角度的旋转。

步骤/23 选择工具箱中的"钢笔工具"，设置"填充"为深青色、"描边"为无。设置完成后沿着椅子外轮廓绘制图形。

步骤/24 将绘制的椅子外轮廓图形选中，执行"窗口>透明度"命令，在弹出的"透明度"面板中设置"混合模式"为"正片叠底"，此时轮廓图形与椅子成为一体。

步骤/25 接着制作椅子底部的投影。选择工具箱中的"椭圆工具"，设置"填充"为深青色、"描边"为无。设置完成后在椅子腿下方绘制图形。

第6章 影视与文化海报招贴设计

充"为比背景颜色稍深一些的青色,"描边"为无。设置完成后在版面左侧绘制一个长条矩形。

步骤/26 为了增强阴影效果的真实性,需要在椭圆图形顶部绘制一个深色图形。选择工具箱中的"钢笔工具",设置"填充"为深一些的颜色,"描边"为无。设置完成后在已有椭圆顶部绘制图形。(除了通过"钢笔工具"进行绘制之外,我们还可以绘制两个大小不一的椭圆,以叠加的方式得到相似的效果。)

步骤/29 将绘制完成的长条矩形选中,按住Alt+Shift组合键的同时按住鼠标左键往右拖动,这样可以保证图形在同一水平线上移动。至右侧合适位置时,释放鼠标即可将图形快速复制一份。

步骤/27 将阴影图形选中,使用快捷键Ctrl+G进行编组。接着多次使用后移一层快捷键Ctrl+[,调整排列顺序,将阴影图形摆放在椅子素材下方位置。

步骤/30 在当前长条矩形复制状态下,多次使用快捷键Ctrl+D,将图形按相同移动方向与移动距离进行复制。然后将所有长条矩形选中,使用快捷键Ctrl+G进行编组。

步骤/28 下面制作椅子顶部的条纹装饰图形。选择工具箱中的"矩形工具",设置"填

步骤/31 从案例效果中可以看到,需要的是一个以平行四边形为外轮廓的图形状态,因此

155

需要将编组图形不需要的部分进行隐藏。选择工具箱的"钢笔工具"，在控制栏中设置"填充"为黑色、"描边"为无。设置完成后在编组矩形上方绘制一个平行四边形。

步骤/32 使用"选择工具"，将顶部黑色平行四边形和底部编组矩形选中，使用快捷键Ctrl+7创建剪切蒙版，将编组矩形不需要的部分隐藏。

步骤/33 使用同样的方式，制作一个稍小一些的图形。

步骤/34 接着在海报上方叠加纹理图案。将纹理素材2.jpg置入，并调整大小使其充满整个画板。

步骤/35 接下来对纹理素材的透明度进行调整，使底部海报效果呈现出来。将素材选中，执行"窗口>透明度"命令，在弹出的"透明度"面板中设置"混合模式"为"柔光"。

步骤/36 通过操作，将纹理素材与海报融为一体。至此，海报制作完成。

6.5 卡通风格儿童夏令营招贴

设计定位：

由于海报是针对儿童及青少年设计的，因此在设计之初就采用具有美好象征意义的彩虹作为主体对象。运用大自然元素，给人充满希望与生机的感受，刚好与海报的宣传主题相吻合。大面积绿色草地的使用，一方面营造了健康、蓬勃向上的氛围，凸显出孩子的茁壮成长；另一方面也表明夏令营让孩子与大自然进行亲密接触的目的。

6.5.1 设计思路

案例类型：

本案例是儿童夏令营的宣传海报设计项目。

项目诉求：

夏令营是暑假期间为儿童及青少年提供的一套受监管活动，参加者既可以得到身心放松，同时也可以获得一定的知识与技能，具有很强的教育意义。因此招贴整体设计要凸显孩子的积极向上与健康活力。

6.5.2 配色方案

本案例在颜色的选择上以明度和纯度适中的黄色为主色,给人热情、开朗、活泼的印象。而绿色的运用,则为海报增添了生机与活力。

主色:

海报以阳光般的黄色为主色,以阳光的光明、正义、乐观来凸显孩子的特性,十分引人注目。而且黄色还是向日葵的颜色,表明夏令营机构对孩子的呵护以及稳重、成熟的经营理念。

辅助色:

绿色是夏季大自然中最具代表性的颜色,画面中绿色草地的使用,更加明确了夏令营的主题。而且在与黄色的邻近色对比中,让版面在和谐统一中又富有变化。

点缀色:

点缀色选择五彩斑斓的彩虹色,让版面的色彩感更加饱满。同时运用彩虹元素告诉参加夏令营的青少年,人生道路不可能一帆风顺,要经历各种各样的磨难、挫折,唯有百折不挠、不怕困难,才能最终收获缤纷。

其他配色方案:

提到夏令营,首先让人想到的是蓝天、白云、草地这些自然景象。蓝色的天空搭配葱郁的绿色,给人健康活力、贴近自然的印象。

除此之外,去除彩虹色以及黄色,用蓝天、绿草搭配少许白色,以低纯度营造了清新、放松、畅快的视觉氛围。

6.5.3 版面构图

海报招贴整体采用倾斜型的构图方式,版面中的所有内容都进行倾斜处理,给人统一、和谐的感受,同时也为版面增添了灵动的趣味性。

除此之外，我们也可以不采用倾斜构图。将画面中倾斜的元素归正，以画面中垂线为基准进行摆放。为避免对称型构图的枯燥感，我们可以将彩虹元素适当放大，然后进行交叉摆放作为背景元素。这样不仅让版面具有满满的动感气息，而且也极具视觉吸引力。

6.5.4 同类作品欣赏

6.5.5 项目实战

1. 绘制海报中的图形

步骤/01 执行"文件>新建"命令,在弹出的"新建文档"对话框中单击"打印"按钮,在弹出的选项中选择A4,设置完成后单击"创建"按钮,即可创建一个A4大小的竖向空白文档。

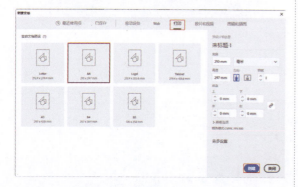

步骤/02 选择工具箱中的"矩形工具",绘制一个与画板等大的矩形。

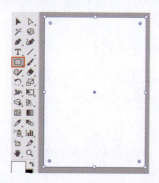

步骤/03 在矩形处于选中状态下,执行"窗口>渐变"命令,在弹出的"渐变"面板中设置"类型"为"径向渐变"、"角度"为0°,设置完成后编辑一个橘黄色系的渐变。

步骤/04 下面制作放射状背景。选择工具箱中的"矩形工具",在控制栏中设置"填充"为无、"描边"为橘黄色。然后单击"描边"按钮,在下拉面板中设置"粗细"为14pt,同时选中"虚线"复选框,设置"虚线"为50pt、"间隙"为50pt,设置完成后在画面中绘制一个描边矩形。

步骤/05 选择这个矩形,执行"对象>扩展"命令,在弹出的"扩展"对话框中单击"确定"按钮,将图形进行扩展。然后使用"直接选择工具"将每一个矩形内部的锚点选中。

步骤/06 执行"对象>路径>平均"命令,在打开的"平均"对话框中选中"两者兼有"单选按钮,然后单击"确定"按钮。

步骤/07 接下来制作彩虹效果。选择工具箱中的"椭圆工具",设置"填充"为无、"描边"为洋红色、"粗细"为20pt,设置完成后在放射状背景上方按住Shift键绘制一个正圆。

步骤/08 将绘制完成的洋红色正圆选中,使用快捷键Ctrl+C进行复制,使用快捷键Ctrl+F进行原位粘贴到前面。接着将其描边色更改为橙色,然后将其进行等比例中心放大,使其与洋红色正圆的外边缘重合。

步骤/09 使用同样的方式,绘制其他色描边的正圆。将彩虹色圆环全部选中,使用快捷键Ctrl+G进行编组,以备后面操作使用。

步骤/10 彩虹色圆环有超出画板的部分,需要将不需要的部分隐藏。使用"矩形工具"绘制一个与画板等宽的矩形。

步骤/11 将矩形和圆环编组选中,执行"对象>剪切蒙版>建立"命令,建立剪切蒙版。

步骤/12 为绘制的彩虹色圆环添加投影,增强整体的层次感和立体感。将图形选中,执行"效果>风格化>投影"命令,在弹出的"投影"对话框中设置"模式"为"正片叠底"、"不透明度"为75%、"X位移"为0mm、"Y位移"为0mm、"模糊"为1.76mm、"颜色"为黑色。设置完成后单击"确定"按钮。

步骤/13 接下来在画面中添加有趣的图形,丰富画面细节。执行"窗口>符号库>提基"命令,在打开的"提基"面板中选择"Tiki 棚屋"符号。

步骤/14 单击工具箱中的"符号喷枪工具",在相应位置单击即可添加符号。

步骤/15 使用同样的方式添加其他图标,并适当旋转及调整其位置。

步骤/16 下面制作彩虹色圆环下方的草地效果。执行"文件>置入"命令,置入草地素材1.png,接着单击控制栏中的"嵌入"按钮,完成素材的置入操作,同时将图片调整到合适的位置。

2. 制作海报中的文字

步骤/01 在置入的草地上方添加文字。选择工具箱中的"文字工具",在控制栏中选择合适的字体以及字号,设置"填充"为"浅灰色"、"描边"为"无",设置完成后在相应位置单击输入文字。

步骤/02 继续使用"文字工具",在草地素材的其他位置单击添加文字。

步骤/03 接下来为文字添加投影效果,增强视觉立体感。在所有文字处于选中状态下,执行"效果>风格化>投影"命令,在弹出的"投影"对话框中设置"模式"为"正片叠底"、

"不透明度"为75%、"X位移"为1mm、"Y位移"为1mm、"模糊"为1mm、"颜色"为黑色。设置完成后单击"确定"按钮。

步骤/04 在所有文字处于选中状态下,将文字进行适当的旋转。

步骤/05 接下来在文字前方添加小草作为装饰。执行"窗口>符号库>自然"命令,打开"自然"面板,然后选择相应的小草符号添加在文字前方。

步骤/06 下面制作主标题文字。继续使用"文字工具",在控制栏中设置"填充"为白色、"描边"为无,同时设置合适的字体、字号。设置完成后在彩虹色圆环下方单击输入文字。

步骤/07 选中制作的主标题文字,然后将文字进行适当的旋转。

步骤/08 接着制作主体文字的立体效果。选中文字,使用快捷键Ctrl+C进行复制,接着执行"对象>路径>偏移路径"命令,在打开的"偏移路径"对话框中设置"位移"为3.5mm、"连接"为"斜接"、"斜接限制"为4。设置完成后单击"确定"按钮。

步骤/09 将其填充为黄色，此时文字整体变为了黄色。

步骤/10 使用快捷键Ctrl+F将复制的文字贴在前面（可以保证文字在原来位置上）。

步骤/11 将白色文字选中，使用快捷键Ctrl+3将其隐藏。接着将黄色的文字复制一份，调整位置后，将后方的文字填充设置为深黄色。

步骤/12 在深黄色文字处于选中状态下，执行"效果>风格化>投影"命令，在弹出的"投影"对话框中设置"模式"为"正片叠底"、"不透明度"为75%、"X位移"为0mm、"Y位移"为0mm、"模糊"为1.8mm、"颜色"为黑色。设置完成后单击"确定"按钮。

步骤/13 使用快捷键Ctrl+Alt+3显示隐藏的文字。

步骤/14 使用同样的方法制作副标题文字。

步骤/15 绘制一个与画板等大的矩形，将画面内容框选，使用快捷键Ctrl+7创建剪切蒙版，将超出画板的部分隐藏。至此，本案例制作完成。

6.6 个人作品展宣传海报

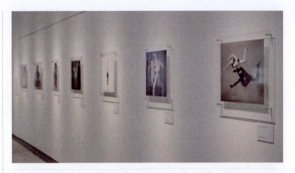

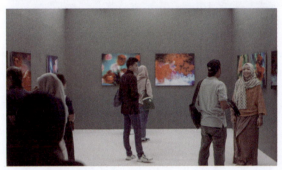

设计定位：

根据艺术展的特点，将海报作品的调子锁定在前卫、个性、迷幻这几个关键词上。相对于其他元素来说，人物形象具有更强的视觉冲击力与吸引力，因此选用人像作为海报展示主体。另外，采用迷幻、绚丽的主色调来表现艺术展的个性化与感染力。同时运用圆形、矩形等几何元素进行装饰，尽显艺术再现与解构的魅力。

6.6.1 设计思路

案例类型：

本案例是为宣传个人作品展览而制作的海报招贴设计项目。

项目诉求：

该艺术展以传达艺术家对解构与再现的理解为核心，创作的一系列绘画及摄影作品。海报设计要求能够展示艺术家个人作品风格、紧扣本次展览的主题。

6.6.2 配色方案

本案例采用比较大胆夸张的鲜艳颜色进行搭配，以此来凸显创作者的个性与风格。为了展现

色彩的丰富性和融合性，大量使用了渐变色。

主色：

本案例采用深邃、雅深青色搭配明亮、乐观的浅青色，邻近色的搭配展现出深远、令人陶醉的感受。不同明度青色的运用，一方面可以将主体图像进行清楚的呈现；另一方面还使得海报层次感十足。

辅助色：

如果画面都使用单一的青色，会使海报显得十分冰冷枯燥，给人造成不适的心理感受，所以可选取紫色作为画面的辅助色。浪漫梦幻的紫色渐变减弱了使用单一色调的乏味，同时增强了色彩对比，让海报更具视觉吸引力。

点缀色：

选用浅黄色作为点缀色，以偏高的明度增强海报的生命力。

其他配色方案：

由于画面中有大量的简单图形，所以也可尝试将图形设定为不同的色彩，大量颜色的组合往往会产生混乱的效果，但本案例选择了明度较低的蓝色作为底色，而其他不同色相的色块以较小的面积出现，则可以有效避免画面混乱的情况。

使用过"色彩缤纷"的效果后，不妨尝试一下简单的颜色，橘棕色搭配浅米色，在灰度的调和下展现出复古的色感，搭配现代感的文字和图形，产生一种"碰撞"之美。

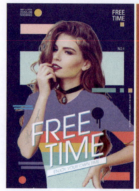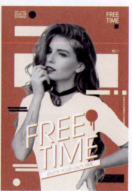

6.6.3 版面构图

海报主要采用中轴型的构图方式，将主体对象、色块、文字等进行垂直编排，引导人们自上而下观看占据大部分版面的人像。而在主体对象周围呈现的色块、文字，前后错落有序摆放，让版面极具节奏韵律感和空间层次感。

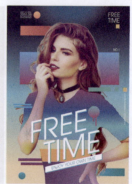

由于主体文字本身呈倾斜状态，所以可以按照该倾斜角度在画面中添加一些其他图元，使画面呈现动感。同时人物也可按照该倾斜角度复制一份摆放在右后方。当然后方的人物需要适当降低不透明度，或者以低饱和度的效果展示，以避免喧宾夺主。

6.6.4 同类作品欣赏

6.6.5 项目实战

1. 制作背景

步骤/01 新建一个大小合适的竖向空白文档，选择工具箱中的"矩形工具"绘制一个与画板等大的矩形。

步骤/02 在矩形处于选中状态下，执行"窗口>渐变"命令，在弹出的"渐变"面板中设置"类型"为"线性渐变"、"角度"为-90°。设置完成后编辑一个深蓝色-青色-黄色的渐变。

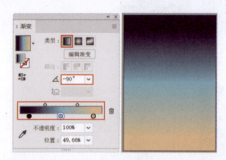

步骤/03 下面为背景矩形添加磨砂颗粒感。在背景矩形处于选中状态下，执行"效果>扭曲>扩散亮光"命令，在弹出的"扩散亮光"对话框中设置"粒度"为10、"发光量"为3、"清除数量"为20。设置完成后单击"确定"按钮。

步骤/04 此时背景产生了大量的杂点。

步骤/05 制作顶部的光晕效果。选择工具箱中的"椭圆工具"，在画面顶部绘制一个正圆。

步骤/06 为绘制的正圆填充渐变色。将正圆选中，执行"窗口>渐变"命令，在弹出的"渐变"面板中设置"类型"为"径向渐变"，设置完成后编辑一个由蓝色到透明的渐变。

步骤/07 继续使用"椭圆工具"在画面左上角绘制一个小正圆。

步骤/08 为绘制的小正圆填充渐变色。在正圆处于选中状态下，执行"窗口>渐变"命令，在弹出的"渐变"面板中设置"类型"为"线性渐变"、"角度"为-90°。设置完成后编辑一个从橙色到红色的渐变。

步骤/09 接下来继续制作小渐变矩形，丰富背景效果。选择工具箱中的"矩形工具"，在画面左上角绘制图形。

步骤/10 在矩形处于选中状态下，执行"窗口>渐变"命令，在弹出的"渐变"面板中设置"类型"为"线性渐变"、"角度"为0°。设置完成后编辑一个红色系的渐变。

步骤/11 继续使用"矩形工具"，在渐变小矩形下方绘制一个稍大一些的矩形，然后在"渐变"面板中为其编辑一个从蓝色到红色的线性渐变。

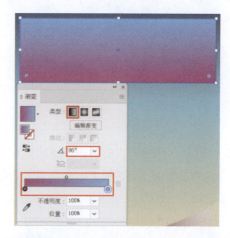

步骤/12 继续使用"矩形工具"和"椭圆工具"，在控制栏中设置合适的颜色。设置完成后在画面中绘制一些大小不一的矩形和正圆，同时为其设置合适的渐变色。

2. 制作人物炫彩效果

步骤/01 将人物素材1.png置入，调整大小后放在画面中。

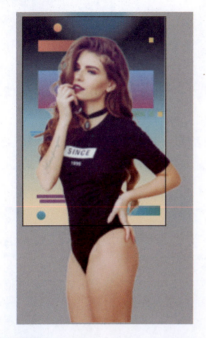

步骤/02 将背景中的青色和绿色长条矩形摆放在人物素材的上方位置，以此来增强海报整体的层次感和立体感。

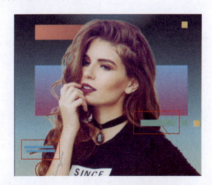

步骤/03 从案例效果中可以看出，人物身体与胳膊部位进行了图形的叠加。首先为人物身体部位叠加图形，选择工具箱中的"钢笔工具"，在控制栏中设置"填充"为无、"描边"为白色、"粗细"为3pt。设置完成后在人物服装部分绘制一个大致轮廓。

步骤/04 从案例效果中可以看出，人物服装部位叠加了不同颜色的图形，因此需要将不同大小与颜色的矩形进行组合，然后再通过执行"剪切蒙版"命令将图形不需要的部分隐藏。选择工具箱中的"矩形工具"，在文档空白位置绘制图形。

步骤/05 为绘制的矩形填充渐变色。在矩形处于选中状态下，执行"窗口>渐变"命令，在弹出的"渐变"面板中设置"类型"为"线性渐变"、"角度"为-90°。设置完成后编辑一个由洋红色到蓝色再到青色的渐变。

步骤/06 将绘制的渐变矩形选中,将其复制一份放在已有图形下方位置,然后进行宽度与渐变颜色的调整。

步骤/07 使用同样的方式,将长条矩形再次复制一份,放在已有图形下方位置,然后在"渐变"面板中进行渐变颜色的更改。

步骤/08 继续复制,调整高度,摆放在下方,并更改填充颜色。

步骤/09 用同样的方法再次制作一个矩形,并设置填充颜色为紫色系渐变。将绘制完成的叠加图复制一份,以备后面操作使用。

步骤/10 将绘制完成的四个叠加图形进行复制,并将粘贴的图形移动至画面中。接着调整图形的排列顺序,将其摆放在人物服装外轮廓图形下方。

步骤/11 将叠加图形和身体轮廓图选中,使用快捷键Ctrl+7创建剪切蒙版,将叠加图不需要的部分隐藏。

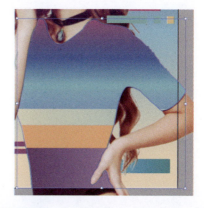

步骤/12 接下来制作人物左侧衣袖部位的叠加图形。使用"钢笔工具"绘制出该部位的大致轮廓。

步骤/13 使用"吸管工具"吸取服装上的渐变颜色,使衣袖部位产生相同的渐变色。

步骤/14 调整衣袖图形的排列顺序,多次使用"后移一层"命令,将其放在青色长条矩形的下层。

步骤/15 下面在人物手臂上方叠加图形。使用"钢笔工具"在人物右手臂部位绘制轮廓。

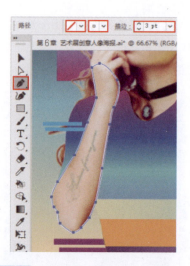

步骤/16 选择工具箱中的"椭圆工具",在文档空白位置绘制一个正圆。

步骤/17 为绘制的正圆填充渐变色。在图形处于选中状态下,在"渐变"面板中设置"类型"为"径向渐变",设置完成后编辑一个由紫色到透明的渐变。

步骤/18 下面对紫色渐变正圆的混合模式进行调整,使其与人物更好地融为一体。将图形选中,执行"窗口>透明度"命令,在弹出的"透明度"面板中设置"混合模式"为"正片叠

底"。(由于该图形放置在画外,调整"混合模式"后变化不明显。当将其放在人物素材上方时,即可清楚地看到效果。)

步骤/19 继续使用"椭圆工具",在紫色渐变正圆下方绘制一个由白色到透明的渐变圆形。

步骤/20 将白色正圆选中,在打开的"透明度"面板中设置"混合模式"为"柔光"。此时可以看到,正圆与底部紫色图形较为自然地融为一体。

步骤/21 继续使用"椭圆工具",在已有正圆下方绘制一个蓝色正圆,然后在"渐变"面板中编辑一个从蓝色到透明的渐变。

步骤/22 在"透明度"面板中,设置"混合模式"为"柔光"。

步骤/23 使用同样的方式,在蓝色渐变正圆下方绘制一个黄色的渐变正圆,同时将其"混合模式"更改为"正片叠底"。将制作完成的四个渐变正圆图形复制一份,以备后面操作使用。

步骤/24 将四个渐变正圆选中,移动至右手臂轮廓图下方位置。此时可以看到通过设置相应的"混合模式",正圆与人物素材较好地融为一体。

步骤/25 通过操作，叠加的正圆图形有超出人物手臂外轮廓的部分，需要进行隐藏处理。将4个渐变正圆轮廓图选中，使用快捷键Ctrl+7创建剪切蒙版，将叠加正圆不需要的区域隐藏。

步骤/26 用同样的方法制作左侧手臂的图形叠加效果。

步骤/27 接下来进行人物面部颜色的调整。选择工具箱中的"钢笔工具"，在人物左下颌部绘制图形。

步骤/28 将图形选中，在"渐变"面板中设置"类型"为"线性渐变"，设置完成后编辑一个从透明到黄色的渐变。

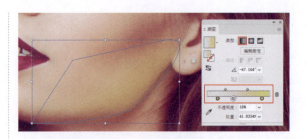

步骤/29 在渐变图形处于选中状态下，执行"效果>模糊>高斯模糊"命令，在弹出的"高斯模糊"对话框中设置"半径"为25像素。设置完成后单击"确定"按钮。

步骤/30 此时可以看到，图形边缘变得柔和了，与人物脸部完美地融为一体。

3. 制作主标题文字

步骤/01 从案例效果中可以看出，文字是倾斜的。可以先在画板外制作水平方向的文字，然后再将文字进行整体旋转即可，这样可以保证文字的一致性。选择工具箱中的"文字工具"，在控制栏中设置"填充"为黑色、"描边"为无，同时设置合适的字体、字号。设置完成后在画板外输入文字。

第6章 影视与文化海报招贴设计

步骤/02 将制作完成的文字复制一份，放在已有文字的右下角。然后在"文字工具"处于使用状态下，对文字内容进行更改。

步骤/03 接下来制作主题文字下方的小文字。选择工具箱中的"矩形工具"，在控制栏中设置"填充"为白色、"描边"为无。设置完成后在主标题文字下方绘制一个长条矩形。

步骤/04 继续使用"文字工具"，在控制栏中进行颜色、字体、字号等设置，设置完成后在白色矩形上方单击输入小文字。

步骤/05 下面制作镂空文字效果。选择白色矩形上方的小文字，执行"文字>创建轮廓"命令，即可将文字对象转换为图形对象。

步骤/06 将转换为图形对象的文字和其底部矩形选中，执行"窗口>路径查找器"命令。在弹出的"路径查找器"面板中单击"减去顶层"按钮，此时在矩形上方就呈现出镂空文字效果。

步骤/07 将制作完成的文字选中，在控制栏中设置"填充"为青色、"描边"为无。设置完成后将其移动至画中人物素材上方。

步骤/08 将文字进行适当角度的倾斜和旋转。

步骤/09 将青色文字选中,使用快捷键Ctrl+C进行复制,使用快捷键Ctrl+F进行原位粘贴。将复制得到的文字颜色更改为白色,同时将其往左上角移动,将底部文字显示出来,制作出立体文字效果。

步骤/10 继续使用"文字工具",在控制栏中进行颜色、字体、字号的设置。设置完成后在画面中的合适位置单击输入文字。

步骤/11 下面在主标题文字右侧绘制简单的几何图形作为装饰,丰富整体的细节效果。选择工具箱中的"圆角矩形工具",设置"填充"为洋红色、"描边"为无。设置完成后在文字右侧绘制一个长条圆角矩形。

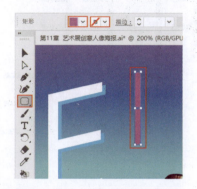

步骤/12 将绘制的圆角矩形复制一份,放在已有图形右下角位置。

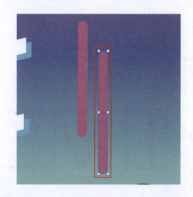

步骤/13 选择工具箱中的"椭圆工具",在圆角矩形上方绘制图形,填充由青色到洋红色的渐变。

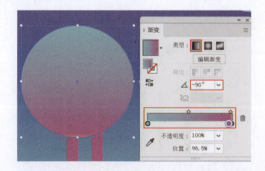

步骤/14 至此,画面中的内容绘制完成,但是有些图形有超出画板的区域,需要进行隐藏。选择工具箱中的"矩形工具",绘制一个与画

板等大的矩形。然后将所有图形对象选中，使用快捷键Ctrl+7剪切蒙版，将不需要的部分隐藏。

6.7 艺术展宣传海报设计

设计定位：

根据艺术展的特点以及要求，该展览的宣传海报应具有艺术感、大气、前卫的视觉感受。画面内容采用了具有冲突感的两种元素：大卫是西方雕塑艺术的代表作品，而泼墨则是很有代表性的中国传统文化符号。将西方雕塑与东方泼墨元素相结合，同时搭配极具现代感的字体，在文化融合的基础上更添时代气息。

6.7.1 设计思路

案例类型：

本案例是一个艺术展宣传海报的设计项目。

项目诉求：

该艺术展以"观念融合"作为切入点，通过展示当代艺术家的实验性作品，呈现东方与西方、传统与现代、当下与未来之间的思想交融与文化渗透。海报要求与主题相吻合，能够激发观众对展览的观看兴趣，以此来提升展览的传播效应。

6.7.2 配色方案

黑白灰是经典的搭配方式，无彩色搭配可以营造出大气、稳重、高级、时尚的艺术氛围。为避免灰度画面可能产生的枯燥感，在画面中添加了些许其他颜色的小元素，以此来增强版面的节奏性与韵律感。

主色：

本案例将从雕塑中提取的高明度的灰色作为主色，将现代、包容、大气等特性作为整个画面的底色。同时搭配不同明度的灰色，增强了版面的视觉层次感。

辅助色：

如果画面中的灰色明度过于接近，则可能会给人以模糊不清、重点不突出之感。所以，画面辅以黑色，使黑色与灰色产生鲜明的对比。黑色是一种最具包容性的颜色，无论与何种颜色搭配，都能够相得益彰。同时黑色还是大气、稳重的色彩，是中国泼墨的颜色，可以很好地体现艺术展"融合"的主题。

点缀色：

画面中缺少亮色会使人产生一种压抑的感觉，所以本案例添加了一些白色和土黄色的元素。白色主要应用于主文案中，营造立体感的同时增强视觉吸引力，而稳重、质朴的土黄色增加了海报的视觉张力。

其他配色方案：

以暗调为主色的画面更具有神秘感，无彩色中的黑色就是一种非常适合作为背景色的颜色。也可以选择使用浅一些的土黄色作为背景色，这样更具包容感。除此之外，可以尝试更加"大胆"的色彩，例如青绿色作为主色调。为了避免高纯度的色彩带来的"廉价感"，可以适当降低明度和纯度，以展现浓厚深沉之感。

6.7.3 版面构图

本案例版面以垂线进行分割，比较简单。海报左侧摆放大字号的文字，并且文字居左对齐分布，更具视觉吸引力。而排列在版面其他部位的文字，增强了版面的活跃度。右侧的雕塑与黑色不规则图形结合，点明主题的同时丰富了整体视觉效果。

可以尝试将石膏雕塑及其周边元素放大，作为画面主体物居中摆放，文字信息则以对称的方式摆放在主体物的底部。这种中规中矩的构图方式虽然比较普通，但对于以图像展示为主的海报而言，是非常简单实用的。

6.7.4 同类作品欣赏

6.7.5 项目实战

1. 制作海报背景图案

步骤/01 新建一个大小合适的竖向空白文档。选择工具箱中的"矩形工具",在控制栏中设置"填充"为灰色、"描边"为无。设置完成后绘制一个与画板等大的矩形。使用锁定对象快捷键Ctrl+3,将其锁定。

步骤/02 在灰色矩形上方添加圆形斑点。选择工具箱中的"椭圆工具",在控制栏中设置"填充"为黑色、"描边"为无。设置完成后在灰色矩形左上角按住Shift键的同时按住鼠标左键拖动绘制一个小正圆。

步骤/03 将绘制的正圆选中,按住Alt+Shift组合键和鼠标左键往右拖动,这样可以保证图形在水平方向上移动。至右侧合适位置时释放鼠

标，即可将图形快速复制一份。

步骤/04 在当前复制状态下，多次使用快捷键Ctrl+D以相同移动距离与相同移动方向进行复制。

步骤/05 将小正圆选中，使用快捷键Ctrl+G进行编组。然后将编组图形复制一份，放在画板底部。

步骤/06 在上下正圆之间创建混合，制作圆形斑点的背景图案。双击工具箱中的"混合工具"，在弹出的"混合选项"对话框中设置"间距"为"指定的步数"、"步数"为62。设置完成后单击"确定"按钮。

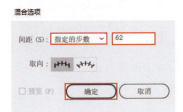

步骤/07 在"混合工具"处于使用状态下，在顶部编组图形上方单击确定混合起点位置。

步骤/08 在底部编组图形上方单击确定混合终点位置。

步骤/09 此时可以看到在上下编组图形中间出现了一系列相同的图形。至此，圆形斑点图案背景制作完成。

步骤/10 将图案选中，打开"透明度"面板，设置"不透明度"为10%。

步骤/11 此时斑点图案产生了半透明的效果。

步骤/12 选择工具箱中的"钢笔工具"，

在控制栏中设置"填充"为黑色、"描边"为无。设置完成后在版面右侧绘制一个不规则图形。

步骤/13 在黑色不规则图形左上角绘制水墨图案。选择工具箱中的"画笔工具",在控制栏中设置"填充"为无、"描边"为黑色、"粗细"为1pt。然后执行"窗口>画笔库>艺术效果>艺术效果_油墨"命令,在弹出的"艺术效果_油墨"面板中选择合适的画笔类型。

步骤/14 在"画笔工具"处于使用状态下,在黑色规则图形左上角,按住鼠标左键拖动绘制水墨图形。

步骤/15 继续使用"画笔工具",在不规则图形左侧添加水墨图案。为了增强视觉层次感,可以适当调整图案的不透明度。

步骤/16 接下来在不规则图形上方添加油墨斑点。继续使用"画笔工具",在控制栏中设置"填充"为无、"描边"为黑色、"粗细"为4pt,然后在"艺术效果_油墨"面板中选择合适的画笔类型。

步骤/17 设置完成后在文档中拖动鼠标绘制水墨图案。

步骤/18 通过画笔绘制的水墨斑点图案是不规则的,需要进行调整。将图案选中,执行

"对象>扩展外观"命令,将图案转换为可以进行操作的图形对象。然后单击鼠标右键,在弹出的快捷菜单中执行"取消编组"命令,将图案的编组取消。

步骤/19 在水墨斑点图案处于选中状态下,将其填充为深灰色,同时进行适当旋转,摆放在黑色不规则图形上方。

步骤/20 使用同样的方法,在版面中添加不同类型的水墨图案。(水墨图案的制作没有固定的样式,本案例也只是提供一个参考效果。因此,在进行操作时重点掌握方法,呈现效果只要与整体格调相一致且具有视觉美感即可。)

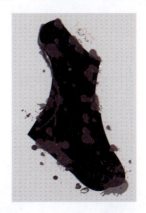

步骤/21 执行"窗口>符号库>污点矢量包"命令,在打开的"污点矢量包"面板中选择

合适的污点矢量包。然后按住鼠标左键,将其拖动至文档空白位置。

步骤/22 接着需要对添加的污点矢量图形进行填充颜色的更改。将图案选中,在控制栏中单击"断开链接"按钮,将图案的链接断开。

步骤/23 在控制栏中将其填充为土黄色,并放置在黑色不规则图形的左下角位置。

步骤/24 接下来在画面中添加小圆,丰富细节效果。选择工具箱中的"椭圆工具",在控

制栏中设置"填充"为土黄色、"描边"为无。设置完成后，在水墨图案上方按住Shift键的同时按住鼠标左键拖动绘制一个小正圆。

步骤/25 继续使用"椭圆工具"，在版面中绘制不同颜色与大小的正圆。

2. 制作海报主体图形

步骤/01 将雕塑素材1.png置入，调整大小后放在文档中的空白位置。

步骤/02 接着需要将位图素材转换为矢量图。将素材选中，单击控制栏中"图像描摹"右侧的倒三角按钮，在弹出的下拉列表中选择"灰阶"选项。

步骤/03 此时即可将位图图像转换为矢量图。

步骤/04 将雕塑素材进行描摹的同时，为其添加了白色背景，需要将其去除。在控制栏中单击"扩展"按钮。

步骤/05　扩展后，素材变成了可操作的图形对象。

步骤/06　接着需要将白色背景去除。选中雕塑对象，单击鼠标右键，在弹出的快捷菜单中执行"取消编组"命令，将图像的编组取消。然后使用"选择工具"将白色背景选中，按下键盘上的Delete键将其删除。

步骤/07　将雕塑摆放在水墨斑点图案的上方。

步骤/08　接下来制作雕塑上方的白色混合曲线效果。选择工具箱中的"钢笔工具"，在控制栏中设置"填充"为无、"描边"为白色、"粗细"为0.1pt。设置完成后在文档空白位置绘制曲线。

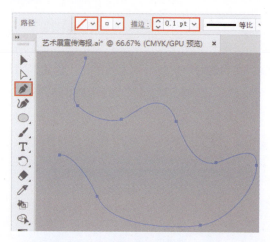

步骤/09　继续使用该工具，在已有曲线的上方再次绘制一个相同颜色与粗细的曲线。

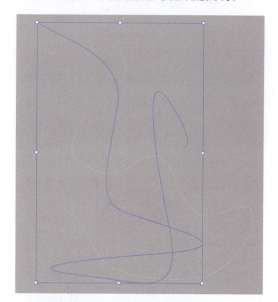

步骤/10　下面对绘制的两条曲线进行混合。双击工具箱中的"混合工具"，在弹出的"混合选项"对话框中设置"间距"为"指定的步数"、"步数"为50、"取向"为"对齐页面"。设置完成后单击"确定"按钮。

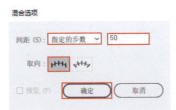

步骤/11 在"混合工具"处于使用状态下，在第一条曲线上方单击，确定混合的起点位置。然后在另外一条曲线上方单击，确定混合的终点位置。此时在两条曲线之间就出现了设置好的曲线数量。

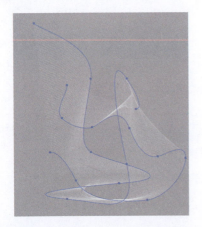

步骤/12 将制作完成的混合图形选中，并复制一份。将复制得到的图形适当缩小并旋转后放在雕塑顶部位置，同时注意图层顺序的调整。

步骤/13 将在画板外的混合图形选中，适当缩小后放在雕塑下方，同时调整图层顺序，摆放在雕塑后面。

3. 制作海报中的文字

步骤/01 首先制作主标题文字。选择工具箱中的"文字工具"，在文档空白位置单击输入文字，在控制栏中设置"填充"为白色、"描边"为无，同时设置合适的字体、字号，单击"左对齐"按钮。

步骤/02 将文字选中，在打开的"字符"面板中设置"行间距"为130pt。然后单击"全部大写字母"按钮，将英文字母全部改为大写形式。

第 6 章 影视与文化海报招贴设计

同时将文字移动至画板中。

步骤/03　将输入的文字选中，执行"对象>扩展"命令，在弹出的"扩展"对话框中单击"确定"按钮，将文字对象转换为图形对象。

步骤/06　选择工具箱中的"矩形工具"，在控制栏中设置"填充"为土黄色、"描边"为无。设置完成后在画板顶部绘制一个长条矩形。

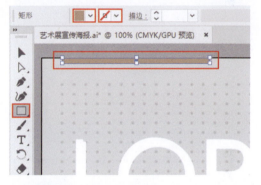

步骤/04　使用快捷键Ctrl+C复制该文字，并使用快捷键Ctrl+F进行原位粘贴。接着在打开的"渐变"面板中设置"类型"为"线性渐变"、"角度"为-90°。设置完成后编辑一个黑白色系的渐变。

步骤/07　将该矩形复制一份，将长度缩短后放在右侧位置。

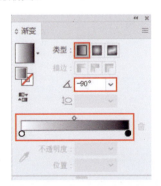

步骤/05　将渐变文字适当往左上角移动，将底部白色文字显示出来，使文字更具层次感。

步骤/08　下面在长条矩形下方添加文字。选择工具箱中的"文字工具"，在长条矩形下方输入合适的文字。在控制栏中设置"填充"为土黄色、"描边"为无，同时设置合适的字体、字号，单击"左对齐"按钮。

187

步骤/09 继续使用"文字工具",在控制栏中设置合适的填充颜色、字体、字号。设置完成后在画板底部单击输入其他段落文字。至此,本案例制作完成。

第7章

公益海报招贴设计

公益海报招贴设计多以环境以及动物保护、人类健康安全、振兴教育、推崇科技、弘扬正能量等为主题，通过创意、构图、表现手法，来吸引受众注意力，具有很高的社会价值。

特点：

- 公益海报多以图形语言为主，对图形与创意传达的要求较高。
- 公益海报主要是为了维护公共利益，常用直观或讽刺的手法让人们认识到事态的严重性，从而产生觉醒意识。
- 公益海报色多采用低明度色调，营造深沉警醒的视觉氛围，感染受众，引发情感共鸣，从而深刻表达宣传主题。
- 通过一些灾难性的场景，对受众视觉进行强烈刺激，从而引发人们的深思。

7.1 公益海报招贴设计的类型

公益海报招贴设计的种类非常多,如保护环境类、保护动物类、生命健康类、公民素质类等。不同类型的海报招贴设计,具有不同的主题与呼吁角度,要根据具体内容进行相应的选择与设计。

特点:

- 保护环境公益海报,是以环境保护为主题,如荒漠化、砍伐树木、水污染等。
- 保护动物公益海报,是以保护动物为主题,多通过运用一些夸张手法表现动物生存现状,以明度和纯度都较低的颜色来增强人类的保护意识。
- 生命健康公益海报,是以人类的生命健康为主题,如禁止吸烟、接种疫苗、防范艾滋病等。
- 公民素质公益海报,是通过具体场景,使受众看了可以提升自身素质。比如说,不随手扔垃圾、将自家宠物的排泄物拾起带走、不随意毁坏公物等。

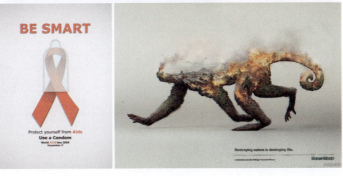

7.1.1 保护环境公益海报

这是一幅以警醒荒漠化为主题的公益海报设计。将逐渐沙化的大象仰天长啸的姿态作为展示主图，以直观醒目的方式表明荒漠化带来的巨大危害。大象无奈的眼神与其雄伟的身姿形成了鲜明的对比，更能引起人类对环境破坏的反思。而且掉落的沙土，具有很强的动感，使视觉效果更加直击人心。

色彩点评：

- 海报以灰色为主，无彩色的运用，让整体效果更加浓烈。
- 版面中间的浅灰色，将主体对象直接凸显出来，也给人一种哀伤、无奈之感。

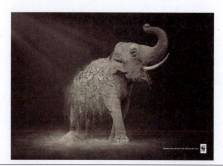

CMYK：89,85,91,78　CMYK：36,35,48,0

推荐色彩搭配：

C：78	C：15	C：51	C：93	C：42	C：64
M：75	M：11	M：69	M：88	M：42	M：64
Y：80	Y：11	Y：100	Y：89	Y：46	Y：78
K：55	K：0	K：14	K：80	K：0	K：22

这是一幅以保护热带雨林为主题的公益海报设计。海报采用倾斜型的构图方式，将断臂和砍断的树作为展示主图，以醒目的方式表明热带雨林像我们的手掌一样，都是不可再生的。

色彩点评：

- 海报以浅灰色作为背景主色调，将版面内容清楚地凸显。
- 海报使用了明度偏低的绿色调，给人一种压抑、沉重之感，同时不同明度的变化也增强了画面的质感。

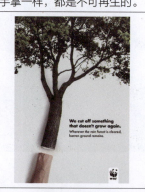

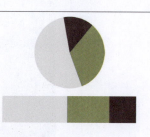

CMYK：13,9,7,0　CMYK：58,36,97,0

CMYK：81,75,93,63

推荐色彩搭配：

C：93	C：67	C：50	C：56	C：76	C：16
M：88	M：44	M：74	M：46	M：60	M：11
Y：89	Y：100	Y：78	Y：42	Y：100	Y：10
K：80	K：3	K：12	K：0	K：31	K：0

7.1.2 保护动物公益海报

这是一幅以呼吁停止非法售卖动物为主题的公益海报设计。将关在生锈的铁笼子中，伸出求救之手的动物作为展示主图，以简单直白的方式表明动物的无奈，以及人类的残忍。特别是动物头部的细致特写，更是对人类残忍手段赤裸裸的控诉。

色彩点评：
- 海报以动物本身的棕色为主色，表达丰富的情感，将动物的无助淋漓尽致地凸显出来。
- 少量亮色的点缀，增加了画面的层次感。

CMYK：90,87,90,79　CMYK：38,85,100,4
CMYK：0,10,30,0

推荐色彩搭配：

C：67	C：22	C：25	C：90	C：55	C：30
M：91	M：55	M：34	M：87	M：93	M：24
Y：100	Y：100	Y：66	Y：90	Y：100	Y：23
K：64	K：0	K：0	K：79	K：43	K：0

这是动物领养组织的创意海报设计。采用正负形的构图方式，将由一家三口围成的小狗外观轮廓图像作为展示主图，以极具创意的方式诠释了"领养动物的空间很大"这个主题，呼吁人们积极参与动物领养活动。

色彩点评：
- 海报以深色为主色调，运用无彩色给人稳重、安全的视觉感受。
- 版面中间白色的运用，将受众的注意力全部集中于此，同时也提高了版面的亮度。

CMYK：93,88,89,80　CMYK：0,0,0,0
CMYK：57,57,69,5

推荐色彩搭配：

C：93	C：55	C：64	C：27	C：79	C：33
M：88	M：60	M：71	M：23	M：70	M：47
Y：89	Y：62	Y：100	Y：22	Y：64	Y：60
K：80	K：4	K：39	K：0	K：28	K：0

7.1.3 生命健康公益海报

这是一幅以禁烟为主题的公益海报设计。将抽烟的人物作为展示主图，通过左右两侧脸部不同状态的鲜明对比，表明抽烟对人身体的危害，呼吁人类禁止抽烟。在海报上下两端的文字，具有补充说明与丰富细节效果的双重作用。

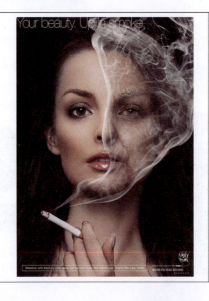

色彩点评：

- 海报整体以深色为主色调，给人压抑、恐惧的视觉感受，增强了海报的视觉感染力。
- 前景色中的色彩在深色背景的衬托下，显得格外突出，同时白色的使用既给人朦胧之感，也增强了画面的亮度。

CMYK: 92,88,89,80　CMYK: 16,44,47,0
CMYK: 40,40,38,0

推荐色彩搭配：

C: 51	C: 15	C: 92	C: 36	C: 46	C: 47
M: 82	M: 28	M: 88	M: 33	M: 58	M: 100
Y: 90	Y: 29	Y: 89	Y: 31	Y: 67	Y: 100
K: 24	K: 0	K: 80	K: 0	K: 1	K: 26

这是鼓励儿童接种牛痘疫苗的公益海报设计。采用夸张与比喻的手法，将被医生注射疫苗的长手臂保护着的儿童作为展示主图，以插画的形式表明疫苗接种的重要性。同时海报中使用恶狼这种形象比喻不接种疫苗将会面临的危害性，十分生动有趣且易于儿童理解。

色彩点评：

- 海报整体以绿色为主，以适中的明度和纯度营造了安全、健康的视觉氛围。
- 深蓝色的运用，在绿色的对比下变得十分醒目突出，同时也增强了版面的稳定性。

CMYK: 45,24,81,0　CMYK: 97,98,60,41
CMYK: 2,47,41,0　CMYK: 29,100,100,1

推荐色彩搭配：

C: 58	C: 16	C: 98	C: 99	C: 8	C: 54	C: 85	C: 0	C: 84
M: 0	M: 44	M: 96	M: 79	M: 73	M: 67	M: 55	M: 47	M: 73
Y: 3	Y: 95	Y: 56	Y: 17	Y: 13	Y: 100	Y: 100	Y: 44	Y: 55
K: 0	K: 0	K: 29	K: 0	K: 0	K: 16	K: 27	K: 0	K: 19

7.1.4 公民素质公益海报

这是一幅以呼吁弯腰捡宠物排泄物为主题的公益海报设计。海报采用满版型的构图方式，将人物弯腰捡自己宠物排泄物的图像作为展示主图，以直观醒目的方式表明了海报的宣传内容，尽显公民的素质与修养。

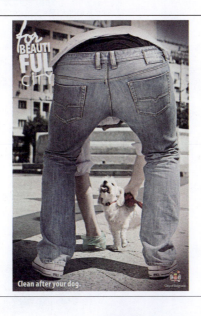

色彩点评：
- 海报以图像本色为主色，整体明度偏低，营造了自然、舒适的视觉氛围，增强了画面的视觉效果。
- 海报中暗角效果的添加，增强了画面的视觉聚拢感。

CMYK：20,13,22,0　CMYK：71,53,48,1
CMYK：87,82,93,73

推荐色彩搭配：

C：90	C：15	C：51	C：45	C：93	C：22
M：77	M：16	M：100	M：26	M：81	M：33
Y：95	Y：18	Y：97	Y：33	Y：70	Y：57
K：72	K：0	K：33	K：0	K：53	K：0

这是一幅以呼吁"不要随手涂鸦"为主题的公益海报设计。将坐在公交车座位上的乘客背影与因涂鸦而被手铐锁住的双手作为展示主图，以极具创意与趣味的方式直接展示了随手涂鸦可能造成的严重后果，凸显公益主题。

色彩点评：
- 海报整体以现实中的公交车内部色彩为主色，给人一种身临其境的感觉。
- 版面运用冷色调的蓝色，在暖色调的环境色的衬托下，显得格外突出，给人严肃、平静的印象，同时也让版面的视觉效果更加稳定。

CMYK：85,78,49,13　CMYK：18,24,35,0
CMYK：11,13,88,0　CMYK：0,0,0,75

推荐色彩搭配：

C：85	C：13	C：0	C：15	C：94	C：9
M：78	M：19	M：0	M：23	M：89	M：17
Y：49	Y：27	Y：0	Y：81	Y：78	Y：22
K：13	K：0	K：75	K：0	K：69	K：0

7.2 公益献血海报

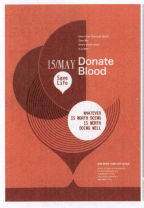

7.2.1 设计思路

案例类型：

本案例是以"呼吁人们义务献血"为主题的公益海报招贴设计项目。

项目诉求：

该项目主要是为了宣传、推广义务献血公益事业，向广大受众普及血液和献血知识。同时宣传献血救人理念，以及义务献血对自己以及他人的重要性。因此，海报设计要能凸显义务献血的主题，以健康、生动的形式，将信息直接传达，使受众看后一目了然。如下图所示为以义务献血为主题的优秀设计作品。

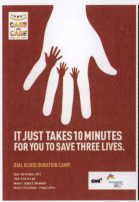

设计定位：

根据项目设计主题，将每一滴血的形态抽象为圆形与水滴形作为构成画面的基本元素。本案例整体以红色作为主色，鲜艳的血红色代表着生命、健康与活力，极具视觉冲击力，同时也能够很好地凸显海报宣传的主题。少量白色的点缀，中和了鲜艳红色的视觉刺激感，而且也为信息传达提供了便利。

7.2.2 配色方案

为了表现海报的视觉冲击力与感染力，选择红色作为主色调。以颜色不同明度以及纯度的变化，提升版面的层次感和立体感，让海报变得更加鲜活、生动。

主色：

提到血液，人们自然就会想到红色，而大面积的红色也容易让人联想到鲜血。本案例采用红色作为主色，但是饱和度过高的红色会产生血腥的负面情绪，因此画面中选用饱和度稍低的朱红色作为画面的主色，营造了温暖、热情、希望的视觉氛围。

辅助色：

大面积高明度的红色与小面积低明度的深红色的运用，以较低的明度为海报增添了些许的稳重感。

点缀色：

运用白色作为点缀色，一方面以其纯洁、干净的色彩特征，凸显机构对献血安全方面的把控；另一方面以较高的明度，为信息传达提供便利，使受众可以迅速了解相关内容。

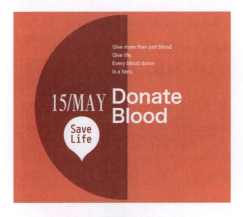

其他配色方案：

除了使用象征血液的红色之外，也可另辟蹊径选择一些更有亲和力的配色方式以缓解人们对于献血的恐惧。例如，淡青色搭配橘粉色，淡蓝色搭配粉红色。

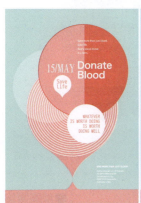
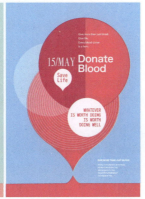

7.2.3 版面构图

海报以简单的圆形作为基本元素，以重叠交叉摆放的形式表明团结互助的意义。而且类似血滴的外轮廓，直接表明海报宣传的主题。主次分明的文字，将信息直接传达。特别是版面周围适当留白的运用，为受众提供了一个良好的阅读环境。

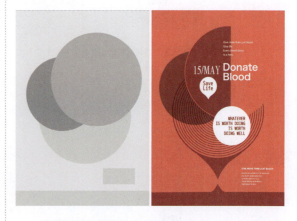

将图形部分融入海报的背景中，文字则以左侧边缘为基准进行整齐的排列。这样不仅提升了版面的整洁和统一性，而且也符合受众自上往下的阅读习惯，使读者能够在较短时间内快速获取有效的信息。

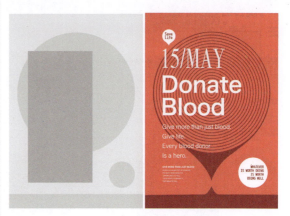

7.2.4 同类作品欣赏

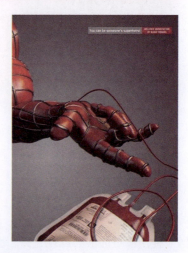
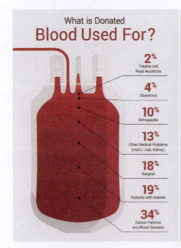
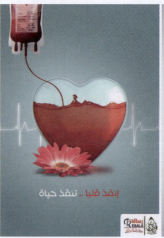

7.2.5 项目实战

1.制作海报图形部分

步骤/01 新建一个大小合适的竖向空白文档。选择工具箱中的"矩形工具",设置"填充"为红色、"描边"为无。设置完成后绘制一个与画板等大的矩形。

步骤/02 制作版面中心位置的正圆图形。选择工具箱中的"椭圆工具",设置"填充"为深红色、"描边"为无。设置完成后在版面中间偏下位置绘制正圆。

步骤/03 制作深红色正圆底部的尖角图形。选择工具箱中的"钢笔工具",设置"填充"为与正圆相同的深红色,"描边"为无。设置完成后在正圆底部绘制图形。

步骤/04 下面在深红色正圆上方添加同心圆网格图形。选择工具箱中的"极坐标网格工具" ,设置"填充"为红色、"描边"为深红色、"粗细"为3pt。设置完成后在画板中单击,在弹出的"极坐标网格工具选项"对话框中设置"宽度"为200mm,"高度"为200mm,"同心圆分隔线"数量为20,"径向分隔线"数量为0,同时选中"填色网格"复选框,为绘制的图形填充颜色。设置完成后单击"确定"按钮。

步骤/05 将绘制的同心圆图形放在深红色正圆上方。

199

步骤/06 继续使用"椭圆工具",设置"填充"为灰色、"描边"为无。设置完成后在已有正圆左上角绘制一个稍小一些的正圆。

步骤/07 接下来需要调整灰色正圆的透明度,使其与底部正圆融为一体。将灰色正圆选中,执行"窗口>透明度"命令,在弹出的"透明度"面板中设置"混合模式"为"正片叠底"。

步骤/08 下面继续在版面中添加正圆。选择工具箱中的"椭圆工具",设置"填充"为深红色、"描边"为红色、"粗细"为3pt。设置完成后在版面中绘制正圆。

步骤/09 为绘制的正圆添加渐变。将正圆选中,执行"窗口>渐变"命令,在弹出的"渐变"面板中设置"类型"为"线性渐变"、"角度"为0°,设置完成后编辑一个红色系渐变,使其呈现出两个不同颜色的半圆拼接状态。

步骤/10 接下来在底部绘制尖角图形,使其与版面中的尖角正圆相呼应。选择工具箱中的"钢笔工具",设置"填充"为深红色、"描边"为无。设置完成后在版面底部绘制图形。

第7章 公益海报招贴设计

步骤/11 将带有尖角的深红色正圆复制一份，调整图层顺序，将其摆放在版面最上方。然后在控制栏中将其填充更改为白色，并适当缩小。

步骤/12 继续使用"椭圆工具"，在控制栏中设置"填充"为白色、"描边"为无。设置完成后在已有正圆上方绘制一个小一些的正圆。

2. 制作海报文字部分

步骤/01 下面在文档中添加文字。选择工具箱中的"文字工具"，在渐变正圆上方单击输入文字。选中文字，并在控制栏中设置"填充"为白色、"描边"为无，同时设置合适的字体、字号，设置"对齐方式"为"左对齐"。

步骤/02 在主标题文字左侧继续添加文字。选择工具箱中的"文字工具"，在主标题文字左侧单击输入文字。使用"选择工具"选中文字，并在控制栏中设置合适的填充颜色、字体、字号。

步骤/03 由于输入的文字过宽，与主标题文字混为一体，需要将其进行适当的水平缩放。将文字选中，执行"窗口>文字>字符"命令，在弹出的"字符"面板中设置"水平缩放"为70%。

步骤/04 继续使用"文字工具"，在白色尖角正圆上方单击输入文字。

201

步骤/05 将输入的文字选中,在打开的"字符"面板中设置"行间距"为30pt,将文字的行间距适当缩小,此时文字变得紧凑了一些。

步骤/06 下面在主标题文字顶部输入段落文字。选择工具箱中的"文字工具",在主标题文字上方按住鼠标左键拖动绘制文本框,然后输入合适的文字。接着将文字选中,在控制栏中设置"填充"为白色、"描边"为无,同时设置合适的字体、字号,设置"对齐方式"为"左对齐"。

步骤/07 由于输入的段落文字过于紧凑,需要将行间距适当调大。将段落文字选中,在打开的"字符"面板中设置"行间距"为25pt。

步骤/08 继续使用"文字工具",在版面的白色正圆以及右下角部位添加合适的文字。此时公益海报的平面效果制作完成。将效果图中的所有图形以及文字对象选中,使用快捷键Ctrl+G进行编组。

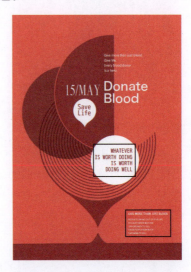

3. 制作海报展示效果

步骤/01 下面制作海报立体展示效果。将背景素材1.jpg置入,调整大小后放在文档空白位置。

步骤/02 将编组的平面效果图选中复制一份,调整图片大小和排列顺序,放在背景素材中间部位的浅灰色区域。

第7章 公益海报招贴设计

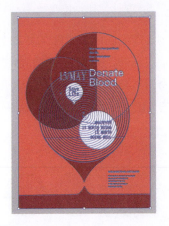

步骤/03 此时制作的海报浮于表面，需要将其与底部背景融为一体，增强效果的真实性。将海报效果图选中，执行"窗口>透明度"命令，在弹出的"透明度"面板中设置"混合模式"为"正片叠底"。

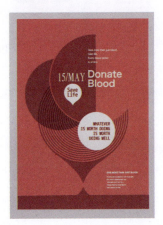

步骤/04 接下来为海报效果图添加投影，增强视觉层次感和立体感。将编组的效果图选中，执行"效果>风格化>投影"命令，在弹出的"投影"对话框中设置"模式"为"正片叠底"、"不透明度"为40%、"X位移"为3mm、"Y位移"为3mm、"模糊"为1mm、"颜色"为黑色。设置完成后单击"确定"按钮。

步骤/05 此时公益海报的立体效果展示制作完成。

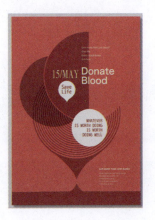

7.3 动物保护主题招贴设计

7.3.1 设计思路

案例类型：

本案例是以"动物保护"为主题的海报设计项目。

203

项目诉求：

野生动物的种类正在逐年减少，保护濒临灭绝动物是人类的共同责任与义务。因此该海报设计的目的，就是要让人们感受到野生动物正在逐渐消失，生态环境正在遭受持续不断的破坏，其实就是人类在自取灭亡。如下图所示为相关主题的动物保护宣传海报设计。

主色：

本案例选择无彩色的灰色作为主色，大面积的灰色营造了压抑、无情、冷酷的视觉氛围。为了使单色背景不至于过于单调，运用明暗不同的渐变色，营造出一定的立体空间感。

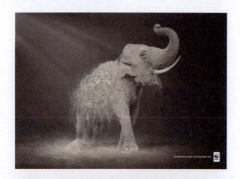

辅助色：

画面中的暗色位置在野生动物企鹅身上，这样可以将企鹅元素从大面积的灰色中直接凸显出来，而且也增强了版面的视觉稳定性。

点缀色：

白色作为点缀色，以其本身较高的明度，一方面可以清晰地凸显文字；另一方面白色也象征着光明的未来，给人以希望。高反差的明暗元素摆放在一起，使其成为版面的视觉焦点。

设计定位：

以环保为主题的海报非常常见，大多以表现自然环境、野生动物等形象为主，通过具体画面来凸显自然之美和环保的重要性。本案例则反其道而行之，采用了灰暗沉重的格调，以类似"哀悼"的颜色来警醒人类。如果再不对环境进行保护，野生动物的濒危之境就在眼前，不复存在。

7.3.2 配色方案

动物灭绝，世界会变得失去活力、黯淡无光。所以本案例使用了黑白灰无彩色配色方式，奠定一种悲伤、绝望的基调，将海报所要表达的情感淋漓尽致地凸显。

其他配色方案：

与暗调方案相对，也可以提高背景色以及主体

图形的亮度，如淡淡的蓝色与白色正是企鹅生活的冰雪世界的颜色。在单色的衬托下，主体图形和文字更加醒目，以此来达到相应的宣传效果。

另外，还可以从积极向上的角度，来诠释保护濒危野生动物的重要性。以绿色作为画面主体色，给人自然、生机盎然之感，从而凸显"保护"这一主题。

除此之外，还可以采用重心型的构图方式，将文字部分转移到画面下半部分。

还可以采用对角型的构图方式，将文字拆分开放置在画面的左上角与右下角，同时在适当留白的运用下，让主体对象更加醒目。

7.3.3 版面构图

海报版面中的内容不多，全部集中在画面中心区域，较为简洁、直观。背景主体图案中的数字9以一定的倾斜角度呈现，为了增强版面稳定性，文字部分采用对称型的构图方式，给人沉稳、大气之感。

7.3.4 同类作品欣赏

7.3.5 项目实战

1. 制作凹陷效果数字

步骤／01 执行"文件>新建"命令，在弹出的"新建文档"对话框中设置"单位"为"毫米"、"宽度"为200mm、"高度"为260mm、"方向"为纵向。设置完成后单击"创建"按钮。

步骤／02 制作背景矩形。选择工具箱中的"矩形工具"，绘制一个与画板等大的矩形。为绘制的矩形填充渐变色，在矩形选中的状态下，执行"窗口>渐变"命令，在打开的"渐变"面板中设置"类型"为"径向渐变"，设置完成后编辑一个深灰色的渐变。

步骤／03 此时背景被填充为灰色的渐变。

步骤/04 制作数字9。首先制作数字9的上半部分。选择工具箱中的"椭圆工具",在控制栏中设置"填充"为无、"描边"为灰色、"粗细"为70pt。设置完成后在空白位置单击,在弹出的"椭圆"对话框中设置"宽度"和"高度"都为103mm,设置完成后单击"确定"按钮。

步骤/05 此处出现了灰色空心的圆形。

步骤/06 下面制作数字9的下半部分。选择工具箱中的"直线段工具",在控制栏中设置"填充"为无、"描边"为灰色、"粗细"为70pt。然后在要绘制的中心点处单击鼠标左键,在弹出的"直线段工具选项"对话框中设置"长度"为89mm、"角度"为231°,设置完成后单击"确定"按钮。

步骤/07 将直线移动到合适位置。

步骤/08 将两个对象加选,执行"对象>扩展"命令,在弹出的"扩展"对话框中选中"描边"复选框,单击"确定"按钮。

步骤/09 执行"窗口>路径查找器"命令,在打开的"路径查找器"面板中单击"联集"按钮。

步骤/10 将两个对象合并为一个图形。

步骤/11 下面对数字9的底部进行调整。在文字选中状态下，选择工具箱中的"直接选择工具"，选中底部的锚点并进行移动。

步骤/12 接下来为数字9添加内发光效果，增强文字视觉效果。在文字选中的状态下，执行"效果>风格化>内发光"命令，在打开的"内发光"对话框中设置"模式"为"正常"、"颜色"为黑色、"不透明度"为40%、"模糊"为3mm。设置完成后单击"确定"按钮。

步骤/13 随后数字图形出现了向内的阴影，产生了向内凹陷的效果。

步骤/14 接着为画面添加位图素材，丰富画面效果。执行"文件>置入"命令，置入素材1.jpg，然后单击控制栏中的"嵌入"按钮，完成素材的置入操作。

步骤/15 置入的素材有多余的部分，需要将其进行隐藏。选择工具箱中的"钢笔工具"，然后根据数字"9"下半部分的轮廓绘制一个不规则图形。

步骤/16 按住Shift键将企鹅素材与图形加选，执行"对象>剪切蒙版>建立"命令，建立剪切蒙版，将素材不需要的部分隐藏。

第7章 公益海报招贴设计

适的字体以及字号，同时设置"填充"为白色、"描边"为白色、"粗细"为2pt。

步骤/17 为企鹅添加投影。将图形选中，执行"效果>风格化>投影"命令，在弹出的"投影"对话框中设置"模式"为"正片叠底"、"不透明度"为75%、"X位移"为-1mm、"Y位移"为-1mm、"模糊"为1.76mm、"颜色"为黑色。设置完成后单击"确定"按钮。

步骤/02 将数字"9"单独选中，适当调大字号。

步骤/03 继续在画面上添加段落文字，选择工具箱中的"文字工具"，在主标题文字上方绘制文本框，输入相应的文字。选中文字，并在控制栏中选择合适的字体以及字号，同时设置"填充"为浅灰色、"描边"为无，设置"对齐方式"为"右对齐"。

步骤/18 随后企鹅素材出现了投影效果。

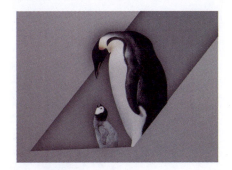

2. 添加其他文字

步骤/01 为画面添加标题文字。选择工具箱中的"文字工具"，在数字"9"上方单击并输入标题文字。选中文字，并在控制栏中选择合

209

步骤/04 使用同样的方法输入其他文字。

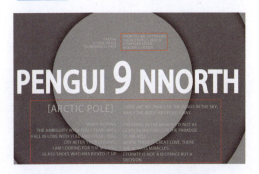

步骤/05 至此，本案例制作完成。

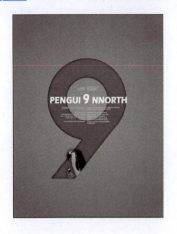

7.4 自然生活公益海报

7.4.1 设计思路

案例类型：

本案例是一个以"自然健康生活理念"为主题的宣传海报招贴设计项目。

项目诉求：

本案例主要是为了宣传绿色健康、回归自然的生活理念，让人们意识到环境保护的重要性。因此，海报设计要求能够体现出这种绿色环保的生活理念，进而引起人们的情感共鸣，让更多的人成为环保队伍中的一员。

设计定位:

根据所宣传的生活理念,本案例以自然、绿色、健康、环保等关键词为出发点,并同时确定了相应的视觉元素与使用色彩。在视觉元素上,选择植物、动物、阳光、水滴、孩童等元素,组合为一个整体,表达回归自然的理念。在色彩上,运用自然本色,营造清新、健康、放松的视觉氛围。而且海报主体对象以水滴作为呈现外轮廓,让回归自然的气息更加浓厚。

辅助色:

大自然的颜色是丰富多彩的。因此我们选择多种高纯度的颜色作为辅助色,在对比中既丰富了版面的色彩,同时又为海报增添了满满的活力与动感。

7.4.2 配色方案

本案例选择明度和纯度适中的米色作为背景主色调,以朴实无华的色彩特征凸显自然气息,瞬间拉近了人与自然的距离。同时其他色彩的点缀,可以在对比中丰富版面的色彩质感。

主色:

本案例采用米色作为主色,柔和的色彩给人温暖、舒适、自由的感受,刚好与海报宣传主题相吻合。同时也很好地突出了回归自然、简单健康的生活理念。特别是背景纹理的使用,避免了纯色背景的枯燥乏味感。

点缀色:

少量低明度棕色的运用,一方面增强了版面的层次感和立体感,另一方面也让海报的视觉效果趋于稳定。

其他配色方案:

除了朴素的淡米色之外,也可以选择纯洁干净的白色作为海报背景色,这样更易于表现主体图形,凸显海报回归自然、绿色健康的生活理念。

同时还可以选择健康、环保的淡绿色,将海报宣传主题直接表达出来。

7.4.3 版面构图

海报采用中轴型的构图方式,将图形、文字等对象以版面中轴线为基准自上往下进行排列,以简单直观的形式,将信息传达给广大受众。

本案例版面十分简单,主要以主体图形展示为主。由房子、植物、动物、人类等共同组成的水滴图案,是版面视觉焦点所在,共同营造了环保、绿色、健康的视觉感受。而且主次分明的文字,具有补充说明与丰富细节效果的双重作用。

原始构图以图形展示为主,如果海报中要展示的主要内容为文字,则可以将文字信息进行放大。例如,此处将文字信息排列在画面左侧,并将图形围绕在文字周围,但要注意其他元素的大小比例。

7.4.4 同类作品欣赏

7.4.5 项目实战

1. 制作海报中的图形

步骤/01 新建一个A4大小的竖向空白文档。选择工具箱中的"矩形工具",设置"填充"为米色、"描边"为无。设置完成后绘制一个与画板等大的矩形。

步骤/02 为绘制的矩形添加纹理,增强质感。将背景矩形选中,执行"效果>纹理>纹理化"命令,在弹出的"纹理化"对话框中设置"纹理"为"画布"、"缩放"为78%、"凸现"为14、"光照"为"上"。设置完成后单击"确定"按钮。

步骤/03 下面在背景矩形上方添加一个描边矩形。选择工具箱中的"矩形工具",设置"填充"为无、"描边"为灰色、"粗细"为5pt。设置完成后在背景矩形边缘绘制矩形边框。

步骤/04 选中边框,在"透明度"面板中设置"混合模式"为"正片叠底"。

步骤/05 此时细节效果如下图所示。

步骤/06 制作剪影人像外轮廓。选择工具箱中的"钢笔工具",在控制栏中设置"填充"为黑色、"描边"为无。设置完成后在版面下半部分绘制人物外轮廓图形。

步骤/07 接着需要在人物轮廓图中叠加图像。将天空素材1.jpg置入,调整大小后使用"后移一层"命令(快捷键为Ctrl+[),将其放在人物剪影下层。

步骤/08 将素材和人物轮廓图形选中,使用快捷键Ctrl+7创建剪切蒙版,将素材不需要的部分隐藏。

步骤/09 下面在人物底部添加波浪图形。选择工具箱中的"钢笔工具",设置"填充"为橙色、"描边"为无。设置完成后在人物底部绘制图形。

步骤/10 在橙色矩形上方继续绘制波浪图形。选择工具箱中的"钢笔工具",设置"填充"为橙黄色、"描边"为无。设置完成后在橙色图形上方绘制波浪图形。

步骤/11 使用同样的方式,绘制其他不同形态的波浪图形。将绘制的所有波浪图形选中,使用快捷键Ctrl+G进行编组。

步骤/12 将编组波浪图形选中,执行"窗口>透明度"命令,在弹出的"透明度"面板中设置"混合模式"为"正片叠底"。

步骤/13 将其与后方人物轮廓图融为一体。

步骤/14 使用"钢笔工具",设置填充颜色为黄绿色,在人物左侧多次单击绘制简单的房屋图形。

步骤/15 使用"选择工具"选中绘制好的图形,按住Alt键向右侧拖动,移动复制出一个相同的图形,并适当缩放。

215

步骤/16 选中这两个图形,设置"混合模式"为"正片叠底"。

步骤/17 使用"钢笔工具"继续绘制雨滴图形。

步骤/18 选择绘制好的第一个雨滴,使用移动复制的方式得到第二个雨滴。

步骤/19 多次使用"再制"快捷键Ctrl+D,可以得到等距离的多个图形。

步骤/20 将第一列雨滴图形全部选中,并使用移动复制的方法复制出另外三列雨滴。

步骤/21 继续使用"钢笔工具"绘制颜色稍浅一些的图形,放在雨滴图形的上方。

步骤/22 将雨滴图形与其上方图形选中，使用编组快捷键Ctrl+G进行编组。

步骤/23 选择编组后的图形，设置"混合模式"为"正片叠底"。

步骤/24 接下来绘制太阳花。使用"钢笔工具"绘制其中一个花瓣的形态。

步骤/25 在"渐变"面板中编辑一个橙色系的"径向渐变"。

步骤/26 单击工具箱中的"旋转工具"，在花瓣下方一定距离的位置，按住Alt键单击，更改中心点的位置。

步骤/27 释放鼠标后会弹出"旋转"对话框，设置"角度"为15，单击"复制"按钮。

步骤/28 随后得到一个相同的对象并且产生了旋转的效果。

步骤/29 多次使用"再制"快捷键Ctrl+D，按照之前的旋转规律得到一系列的花瓣图形。

步骤/30 直至得到旋转一周的花瓣，如下图所示。

步骤/31 使用"椭圆工具"在花朵中间绘制一个正圆，使用"吸管工具"吸取花瓣的填充颜色。

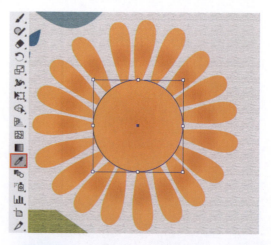

步骤/32 继续使用"椭圆工具"，设置填充颜色为黑色，绘制一个黑色的小圆形作为太阳花的眼睛。

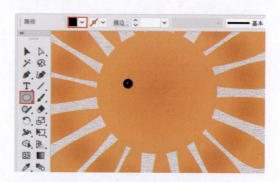

步骤/33 移动复制该黑色的小圆形，放到右侧。

步骤/34 使用"钢笔工具"，绘制一条弧线作为嘴巴。

第7章 公益海报招贴设计

步骤/35 太阳花到这里绘制完成,选中整个花朵使用编组快捷键Ctrl+G,成组之后设置"混合模式"为"正片叠底"。

步骤/36 继续使用同样的方法绘制出另外几个不同形态的花朵。

步骤/37 使用"钢笔工具"在版面空白位置绘制其他元素,营造人与自然和谐共处的氛围。

步骤/38 下面在版面中添加小动物,增强视觉灵动感与活跃性。将素材2.ai打开,把其中三个卡通小动物选中,复制一份。

步骤/39 回到当前文档中进行粘贴,并移动到合适位置。

2. 添加文字信息

步骤/01 接着在文档左侧添加文字。选择工具箱中的"文字工具",在版面左侧单击输入文字。使用"选择工具"选中文字,并设置"填

219

充"为橙色、"描边"为无，同时设置合适的字体、字号。

步骤/02 对输入文字的字间距、水平与垂直缩放状态进行调整。将输入的文字选中，执行"窗口>文字>字符"命令，在弹出的"字符"面板中设置"垂直缩放"为115%、"水平缩放"为69%、"字间距"为-73。

步骤/03 继续使用"文字工具"，在主标题文字下方单击输入其他文字，并对其字间距、水平与垂直缩放进行适当调整。

步骤/04 下面在文档左上角绘制不规则图形。选择工具箱中的"钢笔工具"，设置"填充"为褐色、"描边"为无。设置完成后在版面左上角绘制图形。

步骤/05 在不规则图形上方添加文字。选择工具箱中的"文字工具"，设置"填充"为棕黄色、"描边"为无，同时设置合适的字体、字号，设置"对齐方式"为"居中对齐"。设置完成后在不规则图形上方单击输入文字。

步骤/06 继续使用"文字工具"，在文档底部单击输入合适的文字，丰富版面细节效果。至此，本案例制作完成。

第7章 公益海报招贴设计

7.5 国风节日海报

7.5.1 设计思路

案例类型：

本案例是一个以"中秋节"为主题的宣传海报招贴设计项目。

项目诉求：

该项目以"中秋节"为主题，通过海报设计来营造节日团圆、欢快的视觉氛围，并传达人们的美好祝愿。

设计定位：

中秋节是中国传统节日，素来有"中秋月圆，人团圆"的说法。"喜庆""团圆""祥和""美好"自然就是中秋节海报的基调。由于中秋节是从古至今的传统节日，因此选择具有代表性的剪纸、丝带、祥云、灯笼等传统文化符号。同时以红色为基调，可以更好地烘托节日的欢快氛围。

7.5.2 配色方案

为了展现中秋节的喜庆与欢乐，本案例将红色、金色、深蓝色进行搭配，以偏低的明度给人以喜庆、古典的印象。特别是在冷暖色调的对比下，能够使画面更具视觉冲击力。

主色：

本案例采用暖色调的红色作为主色，将节日喜庆、欢乐、幸福的特征完美地表现出来。这种红色经常被应用于中式古建筑中，给人以吉庆且富有东方韵味内涵的印象，同时也尽显海报的古朴与稳重。

辅助色：

如果整个画面都使用深红色，会使版面显得过于单调，因此我们选取蓝色作为辅助色。明度与纯度均偏低一些的蓝色，宁静且深邃。在与深红色的鲜明对比中增强了海报的视觉吸引力。

点缀色：

为了提升节日的古典、传统氛围，为部分文字以及边框元素添加少量金色，让节日的欢快氛围变得更加浓厚。

除此之外，少量白色的点缀以较高的明度提升了信息识别度；浪漫的紫色让剪纸花朵具有较强的层次感和立体感；一抹青色的松树为整个海报增添了些许的活跃气息。

其他配色方案：

也可以选择高明度的金色作为海报背景的主色。将月光的颜色处理成更浓郁、更饱满的金色，渲染出中秋节热闹、吉庆的氛围。

还可以选择深沉、含蓄的深蓝色，在深蓝色的衬托下，红色与金色更显亮丽。采用红、黄、蓝三原色的配色方式时，要注意颜色的比例及明度、纯度的差异，否则会使画面看起来非常"混乱"。

7.5.3 版面构图

海报主要采用对称型的构图方式,将各种视觉元素自上而下进行顺序摆放,为受众阅读提供便利,展现中式对称之美。占据版面大部分面积的主标题文字,是视觉焦点所在,直接表明了海报的宣传内容。画面最上方对称摆放的扁平化灯笼,营造了浓浓的节日气氛。在版面底部呈现的剪纸元素,增强了海报层次感,同时也填补了底部空缺。

海报经常被应用在各种场地,除了竖版之外,横版也会经常使用。同款的横幅海报也可沿用之前的对称式构图方式,只需调整各部分元素的大小比例即可。

7.5.4 同类作品欣赏

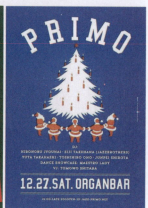

7.5.5 项目实战

1. 制作背景

步骤/01 新建一个大小合适的竖向空白文档，接着选择工具箱中的"矩形工具"，设置"填充"为红色、"描边"为无。设置完成后绘制一个与画板等大的矩形。

步骤/02 为背景矩形叠加一个底纹。将底纹素材1.png置入，调整大小后放在背景矩形上方位置。

步骤/03 置入的素材有多余部分，需要将其隐藏。使用"矩形工具"绘制一个与画板等大的矩形。

第7章 公益海报招贴设计

步骤/04 将顶部矩形与底纹素材加选,使用快捷键Ctrl+7创建剪切蒙版,将素材不需要的部分隐藏。

步骤/05 由于底纹素材的不透明度过高,需要将其适当降低。将底纹素材选中,在控制栏中设置"不透明度"为7%。

步骤/06 接下来制作主体文字后方的背景。选择工具箱中的"椭圆工具",随意设置填充和描边颜色,设置描边"粗细"为8pt。设置完成后在画面中间部位绘制正圆。

步骤/07 将绘制的正圆选中,执行"窗口>渐变"命令。在弹出的"渐变"面板中单击"描边",然后设置"类型"为"线性渐变"、"角度"为45°。设置完成后编辑一个红褐色系的渐变。

步骤/08 将素材2.ai打开,选中图案部分,使用快捷键Ctrl+C进行复制,然后回到当前操作文档,使用快捷键Ctrl+V进行粘贴。使用"选择工具"将图案移动到正圆上方。

225

步骤/11　此时正圆内部的底纹素材不透明度过高,需要适当降低。将素材选中,在控制栏中设置"不透明度"为30%。

步骤/09　将底部正圆原位复制一份并去除描边,接着通过调整图层顺序使用快捷键Ctrl+[,将其放置在图案上方,为了便于观察效果将其填充色更改为白色。

步骤/10　将白色正圆和素材同时选中,使用快捷键Ctrl+7创建剪切蒙版,将不需要的部分隐藏。

步骤/12　制作正圆上方飘动的红丝带。选择工具箱中的"钢笔工具",在控制栏中设置"填充"为无、"描边"为白色、"粗细"为2pt。设置完成后在画面中绘制一个飘动丝带的大致轮廓。(为了便于观察,这一步操作将颜色设置为白色。而且不要进行填充颜色的设置,这样便于观察绘制效果。)

步骤/13　对绘制的丝带图形进行细节调整。选择工具箱中的"直接选择工具",将图形左上角的锚点选中,单击控制栏中的"将所选锚点转换为平滑"按钮,将锚点由尖角转换为圆角。

第7章 公益海报招贴设计

步骤/14 在锚点处于选中状态下,拖动锚点两侧的控制手柄,对曲线形态进行调整。

步骤/15 接着使用同样的方式,对丝带图形其他部位的细节进行调整。

步骤/16 下面为绘制完成的丝带图形填充渐变色。在图形处于选中状态下,首先将白色的描边去除,接着执行"窗口>渐变"命令,在弹出的

"渐变"面板中设置"类型"为"线性渐变"、"角度"为0°。设置完成后编辑一个红色系的渐变。

步骤/17 接着为红丝带添加投影,增强整体视觉的立体感。将红丝带图形选中,执行"效果>风格化>投影"命令,在弹出的"投影"对话框中设置"模式"为"正片叠底"、"不透明度"为75%、"X位移"为2.47mm、"Y位移"为2.47mm、"模糊"为2mm、"颜色"为黑色。设置完成后单击"确定"按钮。

227

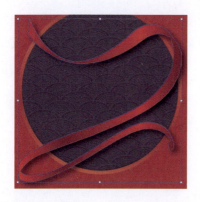

2. 制作主标题文字

步骤/01 下面制作主标题文字。选择工具箱中的"文字工具",在控制栏中设置"填充"为白色、"描边"为无,同时设置合适的字体、字号。设置完成后在红丝带左侧单击输入文字。

步骤/02 接着为文字叠加一个金色的纹理。将金色纹理素材3.jpg置入,调整大小后放在文字下层。

步骤/03 使用"选择工具"将文字和底部素材选中,使用快捷键Ctrl+7创建剪切蒙版,将素材不需要的部分隐藏。

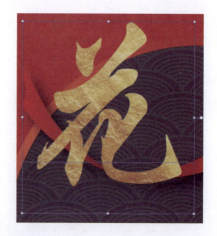

步骤/04 下面为文字添加投影。将文字选中,执行"效果>风格化>投影"命令,在弹出的"投影"对话框中设置"模式"为"正片叠底"、"不透明度"为75%、"X位移"为2.47mm、"Y位移"为2.47mm、"模糊"为2mm、"颜色"为黑色。设置完成后单击"确定"按钮。

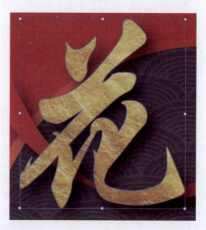

步骤/05 使用同样的方式,制作另外三个文字效果。

第 7 章　公益海报招贴设计

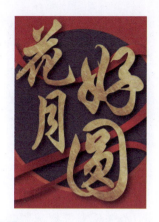

步骤/08　从案例效果中可以看到，文字边框的部分区域是缺失的，这样不仅可以让底部文字完整地呈现出来，同时可以给人很强的通透感。在文字边框处于选中状态下，选择工具箱中的"剪刀工具"，在矩形框上方单击，添加一个切分点。

步骤/06　选择工具箱中的"圆角矩形工具"，在控制栏中设置"填充"为无、"描边"为白色、"粗细"为7pt。设置完成后在文字周围绘制边框。

步骤/09　再次单击，继续添加切分点。

步骤/07　为文字边框设置渐变色的描边。在矩形框处于选中状态下，执行"窗口>渐变"命令，在弹出的"渐变"面板中单击"描边"，然后设置"类型"为"线性渐变"、"角度"为0°，编辑一个金色系的渐变。

步骤/10　通过操作可以看到，添加的两个切分点之间是断开的。此时使用"选择工具"选中这部分，按下键盘上的Delete键删除即可。

步骤/11　接着继续使用"剪刀工具"，对文字边框的其他部位进行线段的裁剪与删除。

229

步骤/12 下面在文字周围添加一些祥云图形，丰富画面效果。选择工具箱中的"钢笔工具"，设置"填充"为土黄色、"描边"为无。设置完成后在文字"花"下方绘制一个祥云图形。

步骤/13 为绘制的祥云图形添加投影。在图形处于选中状态下，执行"效果>风格化>投影"命令，在弹出的"投影"对话框中设置"模式"为"正片叠底"、"不透明度"为75%、"X位移"为2.47mm、"Y位移"为2.47mm、"模糊"为2mm、"颜色"为黑色。设置完成后单击"确定"按钮。

步骤/14 复制绘制好的祥云图形，摆放在合适位置并适当调整大小和方向。

步骤/15 下面制作文字上方的黄色光晕效果。选择工具箱中的"椭圆工具"，在文字上方绘制一个正圆。

步骤/16 从案例效果中可以看出，光晕的外围是透明的，因此在正圆处于选中状态下，执行"窗口>渐变"命令，在弹出的"渐变"面板中设置"类型"为"径向渐变"，设置完成后编辑一个从黄色到透明的渐变。

步骤/17 在光晕处于选中状态下，执行"窗口>透明度"命令，在弹出的"透明度"面板中设置"混合模式"为"滤色"。（这一步操作的变化不是太大，需要仔细观察。或者将光晕放在深色背景下，即可看到相应的变化。）

步骤/18 将制作完成的光晕复制若干份，进行位置与大小的调整，放在画面中的合适位置。

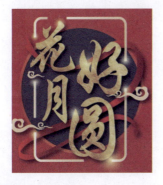

步骤/19 将灯笼素材4.png置入，调整大小后放在文档左上角。

步骤/20 下面制作灯笼的外发光效果。将灯笼素材选中，执行"效果>风格化>外发光"命令，在弹出的"外发光"对话框中设置"模式"为"强光"、"不透明度"为71%、"模糊"为9mm。设置完成后单击"确定"按钮。

步骤/21 将灯笼素材选中，单击鼠标右键，在弹出的快捷菜单中执行"变换>镜像"命令，在弹出的"镜像"对话框中，选中"垂直"单选按钮，设置"角度"为90°。设置完成后单击"复制"按钮。

步骤/22 将复制得到的图形，放在画面右侧位置。

3. 制作其他文字

步骤/01 选择工具箱中的"文字工具"，在主标题文字下方单击输入文字。选中文字，并在控制栏中设置"填充"为白色、"描边"为无，同时设置合适的字体、字号。

步骤/02 文字中间部位的空闲位置过大，可以通过添加几何图形等小元素来填充空缺。选择工具箱中的"矩形工具"，在控制栏中设置"填充"为白色、"描边"为无。设置完成后在文字中间部位绘制一个小正方形。

步骤/03 将绘制的小正方形选中，将鼠标指针放在定界框一角，按住Shift键的同时按住鼠标左键拖动，将图形进行45°角旋转。

步骤/04 继续使用"文字工具"在已有文字下方单击输入文字。

步骤/05 文字字间距过小，整体视觉效果不好，需要进行扩大。将输入的文字选中，执行"窗口>文字>字符"命令，在弹出的"字符"面板中设置"字符间距"为500。

步骤/06 继续使用"文字工具"在已有文字下方输入三行文字。选中文字并在控制栏中设置合适的颜色、字体以及字号，同时设置"对齐方式"为"居中对齐"。

步骤/07 将文字选中,在"字符"面板中设置"字符间距"为50,此时文字间距被扩大了一些。

4. 制作底部装饰图形

步骤/01 下面制作底部的花朵图形。选择工具箱中的"钢笔工具",设置"填充"为紫色、"描边"为无。设置完成后在画面左下角绘制图形。

步骤/02 选择工具箱中的"椭圆工具",设置"填充"为深红色、"描边"为无。设置完成后在紫色图形上方绘制一个椭圆。

步骤/03 将绘制完成的椭圆适当旋转,放在紫色图形的最左侧部位。

步骤/04 将绘制完成的椭圆形复制若干份,并对复制得到的图形进行大小与位置的调整。然后将所有椭圆选中,使用快捷键Ctrl+G进行编组,以备后面操作使用。

步骤/05 将编组的椭圆形复制一份,放在紫色图形的右侧,并进行适当的旋转。

步骤/06 将绘制完成的花瓣图形复制一份，调整颜色后适当缩小。

步骤/07 使用同样的方式，制作另外两层花瓣图形。

步骤/08 制作花蕊部分。选择工具箱中的"椭圆工具"，在控制栏中设置"填充"为白色、"描边"为无。设置完成后绘制一个小椭圆。

步骤/09 选择工具箱中的"直线段工具"，在控制栏中设置"填充"为无、"描边"为白色、"粗细"为2pt。设置完成后在白色正圆下方绘制一个垂直的直线段。

步骤/10 将两个部分进行编组，复制若干份，然后对复制得到的直线段长短进行调整，同时进行不同角度的旋转。将制作完成的整个花朵图形全部选中，使用快捷键Ctrl+G进行编组，以备后面操作使用。

步骤/11 将编组的花朵图形复制多份，调整大小与旋转角度，放在画面底部的不同位置，同时注意排列顺序的调整。

步骤/12 下面制作花瓣图形后方的树木效果。首先绘制树木的枝干，选择工具箱中的"钢笔工具"，设置"填充"为褐色、"描边"为无。设置完成后在画面底部绘制图形。

第7章 公益海报招贴设计

步骤/13 继续使用"钢笔工具",绘制左右两侧的枝干。

步骤/14 继续使用"钢笔工具",设置合适的"填充"及"描边"颜色,"粗细"设置为2pt。设置完成后在枝干顶部绘制树叶。

步骤/15 将绘制完成的树叶复制三份,调整大小后放在其他枝干部位。

步骤/16 选中构成树的几个部分并进行编组,然后调整树的图层顺序,将其放在花朵图形后方位置。

步骤/17 将制作完成的树选中,单击鼠标右键,在弹出的快捷菜单中执行"变换>镜像"命令,在弹出的"镜像"对话框中选中"垂直"单选按钮,设置"角度"为90°。设置完成后单击"复制"按钮。然后将复制得到的图形放在相对应的右侧位置。

步骤/18 至此,本案例制作完成,但是有超出画板的部分,需要进行隐藏。选择工具箱中的"矩形工具",绘制一个与画板等大的矩形

235

步骤/20 超出画板的部分，如果不用创建剪切蒙版的方式进行隐藏，也可以执行"文件>导出>导出为"命令，在"导出"对话框中选中"使用画板"复选框，这样可以只导出画板之内的图像。

步骤/19 将所有图形全部选中，使用快捷键Ctrl+7创建剪切蒙版，将不需要的部分隐藏。